여성의 **몸** 그리는 법

골격과 근육을 파악해 섹시하게 그리기

하야시 히카루(Go office) 지음
문성호 옮김

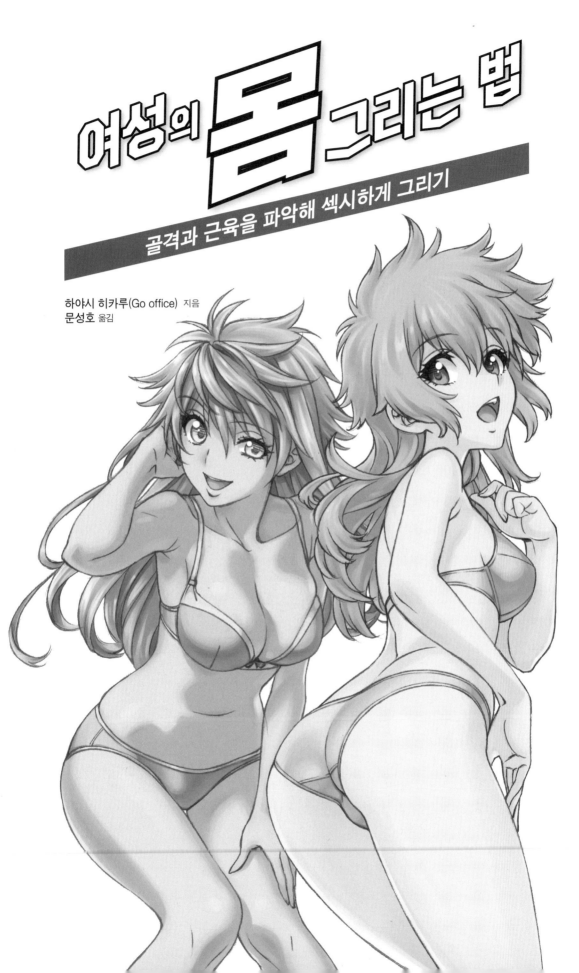

시작하며

여성의 몸은 부드러운 살로 덮여 있기 때문에 곡선을 주체로 그립니다. 하지만 살과 근육에 의한 부드러움(*이 책에서는 「육감」이라고 표현합니다)은 신체의 표면에 드러나는 쇄골이나 관절부 같은 「단단한 뼈 부분 표현」과 대비를 이룰 때 더욱 돋보이게 됩니다. 그리고 그때 비로소 캐릭터의 존재감과 매력이 탄생합니다.

「육감」적인 매력을 낳는 요소
1. 몸의 아웃라인을 만들어내는 「살의 기복」 표현
 …주로 곡선적인 선을 사용합니다.
2. 목 주위의 쇄골과 손발의 관절 표현
 …주로 직선적인 선을 사용합니다.

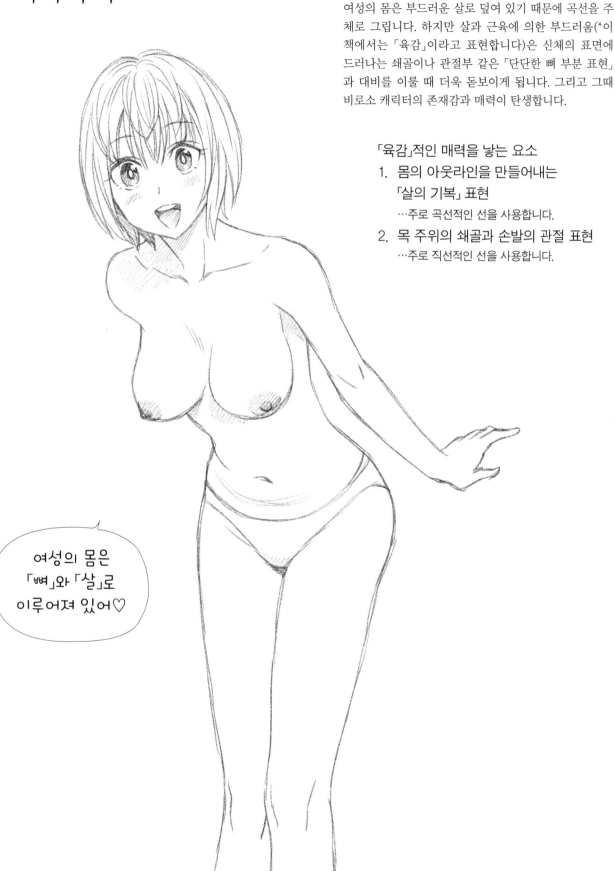

여성의 몸은 「뼈」와 「살」로 이루어져 있어♡

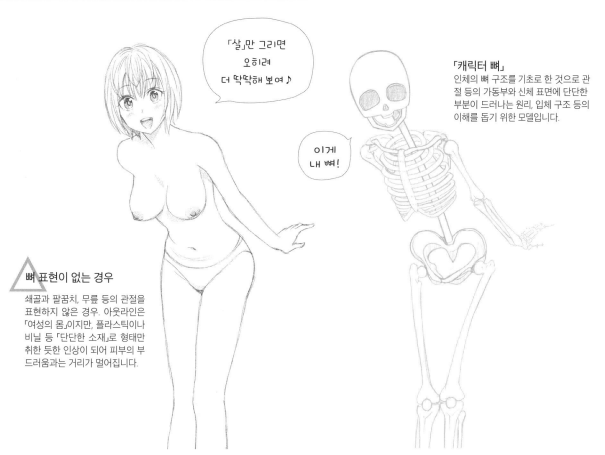

「살」만 그리면
오히려
더 딱딱해 보여 ♪

이게
내 뼈!

「캐릭터 뼈」
인체의 뼈 구조를 기초로 한 것으로 관절 등의 가동부와 신체 표면에 단단한 부분이 드러나는 원리, 입체 구조 등의 이해를 돕기 위한 모델입니다.

뼈 표현이 없는 경우
쇄골과 팔꿈치, 무릎 등의 관절을 표현하지 않은 경우. 아웃라인은 「여성의 몸」이지만, 플라스틱이나 비닐 등 「단단한 소재」로 형태만 취한 듯한 인상이 되어 피부의 부드러움과는 거리가 멀어집니다.

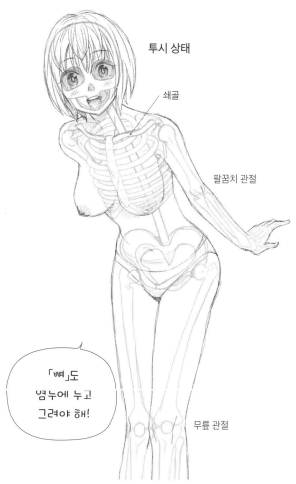

투시 상태

쇄골

팔꿈치 관절

무릎 관절

「뼈」도
염두에 누고
그려야 해!

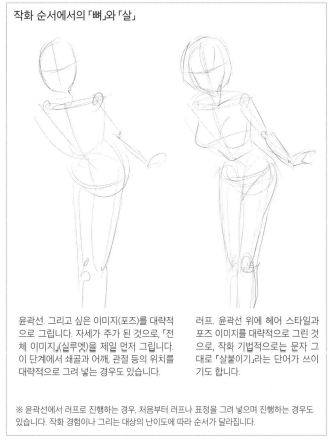

작화 순서에서의 「뼈」와 「살」

윤곽선. 그리고 싶은 이미지(포즈)를 대략적으로 그립니다. 자세가 주가 된 것으로, 「전체 이미지」(실루엣)을 제일 먼저 그립니다. 이 단계에서 쇄골과 어깨, 관절 등의 위치를 대략적으로 그려 넣는 경우도 있습니다.

러프. 윤곽선 위에 헤어 스타일과 포즈 이미지를 대략적으로 그린 것으로, 작화 기법적으로는 문자 그대로 「살붙이기」라는 단어가 쓰이기도 합니다.

※ 윤곽선에서 러프로 진행하는 경우, 처음부터 러프나 표정을 그려 넣으며 진행하는 경우도 있습니다. 작화 경험이나 그리는 대상의 난이도에 따라 순서가 달라집니다.

목차

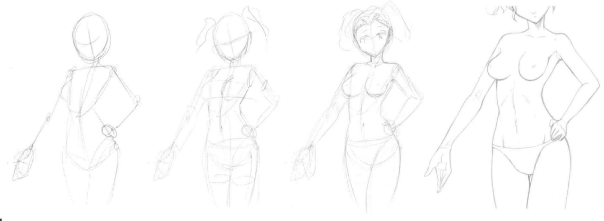

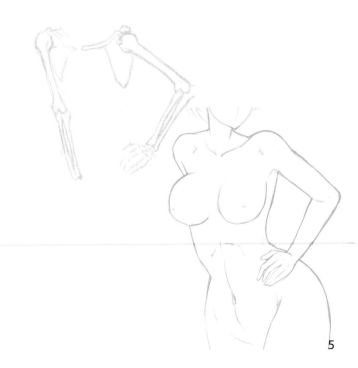

이 책의 목표

일반적으로 여성 캐릭터는 「리얼한 인체」가 아닙니다. 얼굴과 머리카락을 시작으로, 몸매나 다리 길이 등에 이르기까지 「데포르메와 생략으로 표현」되어 있는 것이라 할 수 있겠죠.

이 책은 인체의 골격을 기반으로, 캐릭터 작화를 위해 디자인된 「캐릭터 뼈」를 이용해 작화할 때 중요한 포인트를 해설합니다.

1장에서는 캐릭터의 몸의 「뼈대」가 되는 골격과, 그 골격을 덮고 있는 근육을 해설합니다.

2장에서는 여성 캐릭터의 몸을 그릴 때 관계가 있는 뼈(쇄골과 팔다리의 관절)을 주체로 한 작화를, **3장**에서는 유방과 엉덩이 등 「살」 모양을 잡는 방법과 표현을 테마로 삼았습니다.

4장은 움직이는 포즈나 캐릭터 구별해 그리기로, 실제 현장에서 뼈와 살을 어떻게 의식하고 그리는지를 포인트를 짚어 해설합니다. **5장**에서는 캐릭터 작화에서 사실 가장 특수하다고 할 수 있는 얼굴 작화를 해설합니다.

캐릭터의 작화는 「처음부터 완성된 것」을 그리는 것이 아닙니다.

이미지를 가지고 진행하기는 하지만 그 이미지의 대략적인 윤곽을 파악하고 각 신체 부위(파츠)의 배치를 결정하는 그 모든 순간, 시행착오를 거쳐 완성을 향해 다가갑니다. 캐릭터의 작화란 오히려 「어림짐작」의 연속이라고 해야 할지도 모릅니다.

골격이나 관절, 파츠의 밸런스 등을 배우는 것은 「어림짐작」의 단서를 얻는 과정이지만, 동시에 그 과정에서 얻게 되는 지식이 그림을 마무리할 때 퀄리티 상승과 직결됩니다. 잘 몰라도 대충 그리는 기세는 미지의 것을 낳는 힘이 되기도 합니다만, 작품 자체에 망설임이나 불안이 드러나기도 합니다. 잘 알고 그리는 망설임 없는 선은, 설령 그것이 일시적인 착각에 의한 것이라 해도 작품 그 자체에 힘과 자신감을 부여합니다.

이 책이 여러분들께서 만들 작품의 피와 살, 그 일부가 될 수 있기를 바라며.

고 오피스　하야시 히카루

※이 책에 소개된 골격(캐릭터 뼈)과 근육은 해부학적인 골격도 등을 기본으로 삼았지만, 「캐릭터 작화에 유용한 관절과 입체감을 이해하는 데 도움이 되도록 디자인된 것」입니다. 리얼한 골격과는 다르다는 점을 널리 양해하여 주시기 바랍니다.

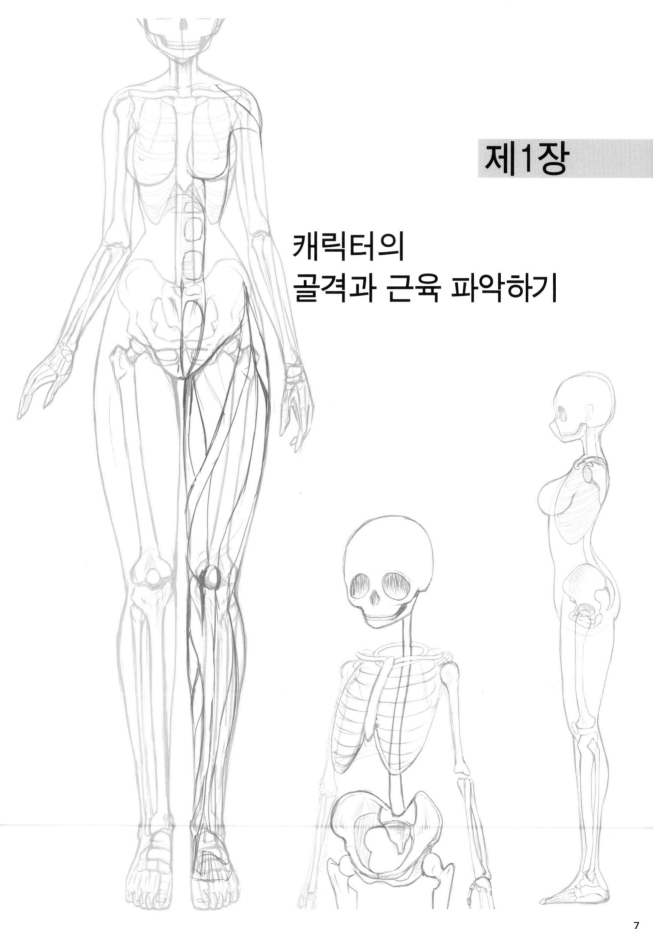

캐릭터의
골격과 근육 파악하기

캐릭터의 작화에 보이는 뼈와 살

작화는 완성 이미지(그리고 싶은 것)를 극히 간단한 선으로 그리는 것에서부터 시작합니다. 「윤곽선」 혹은 「러프」라 부르는 심플한 그림인데, 작화에 익숙한 사람이 그린 윤곽선이나 러프에는 골격이나 살을 의식한 표현이 포함되어 있습니다.

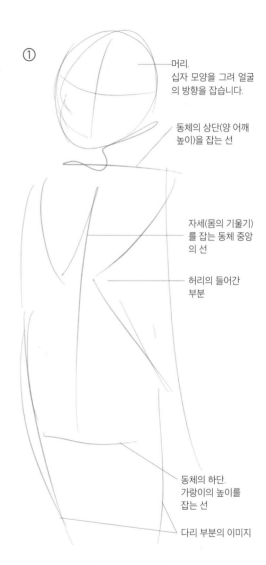

① — 머리.
십자 모양을 그려 얼굴의 방향을 잡습니다.

동체의 상단(양 어깨 높이)을 잡는 선

자세(몸의 기울기)를 잡는 동체 중앙의 선

허리의 들어간 부분

동체의 하단. 가랑이의 높이를 잡는 선

다리 부분의 이미지

그림의 첫 단계··· 윤곽선 상태

실루엣을 윤곽선으로 그리는 수법입니다. 완성됐을 때의 자세, 팔과 다리의 이미지, 얼굴 방향을 대략적으로 그립니다.

보조선·윤곽선의 의미와 작화 포인트

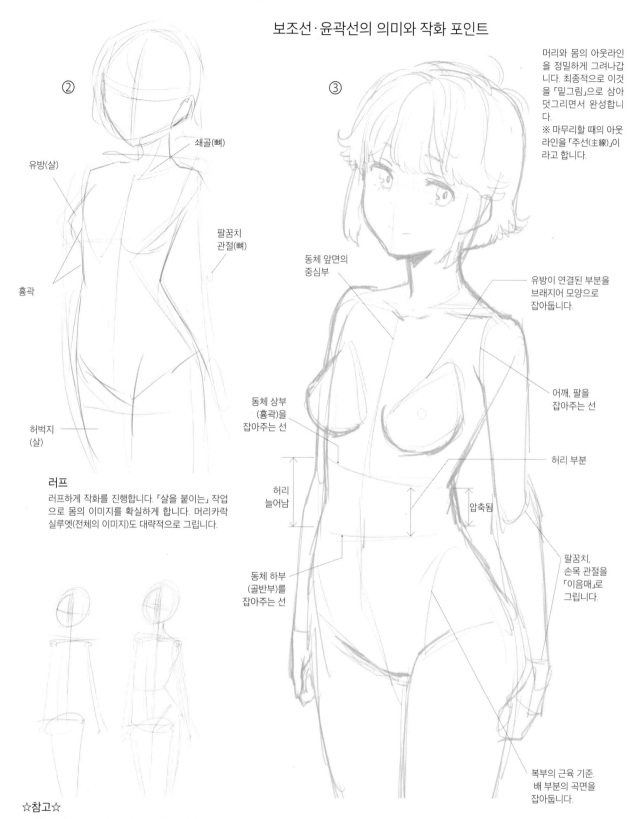

②

③

머리와 몸의 아웃라인을 정밀하게 그려나갑니다. 최종적으로 이것을 「밑그림」으로 삼아 덧그리면서 완성합니다.
※ 마무리할 때의 아웃라인을 「주선(主線)」이라고 합니다.

쇄골(뼈)

유방(살)

팔꿈치 관절(뼈)

흉곽

허벅지 (살)

동체 앞면의 중심부

유방이 연결된 부분을 브래지어 모양으로 잡아둡니다.

동체 상부 (흉곽)을 잡아주는 선

어깨, 팔을 잡아주는 선

허리 늘어남

허리 부분

압축됨

동체 하부 (골반부)를 잡아주는 선

팔꿈치, 손목 관절을 「이음매」로 그립니다.

복부의 근육 기준. 배 부분의 곡면을 잡아둡니다.

러프
러프하게 작화를 진행합니다. 「살을 붙이는」 작업으로 몸의 이미지를 확실하게 합니다. 머리카락 실루엣(전체의 이미지)도 대략적으로 그립니다.

☆참고☆
골격을 주체로 윤곽선을 그리는 경우. 머리, 중심선, 어깨와 가랑이 위치를 잡고, 팔다리도 봉 모양입니다. 살을 붙여 나가는 진행 방식은 동일하지만, 지루하기 때문에 어느 정도 작화에 익숙하지 않으면 어려울 지도 모릅니다. 사진 등 자료를 보면서 그릴 때 적합한 수법입니다.

· **보조선**···각 신체 파츠의 위치나 사이즈를 잡아주는 기준 선.
· **윤곽선**···주로 파츠의 형태를 잡아주는 선.
· **주 선**···진짜 선. 윤곽선이나 보조선에 대해 「결정」이나 「확정」 등의 의미로 그리는 선으로, 「두꺼운 선」이나 「진한 선」이 많습니다.

전신의 뼈와 근육

작화와 관련된 뼈나 근육 등, 대표적인 부분의 형태와 명칭을 확인해 봅시다.

몸 표면의 표현에 관련된 뼈…쇄골, 무릎, 발목
살의 포인트…유방, 배

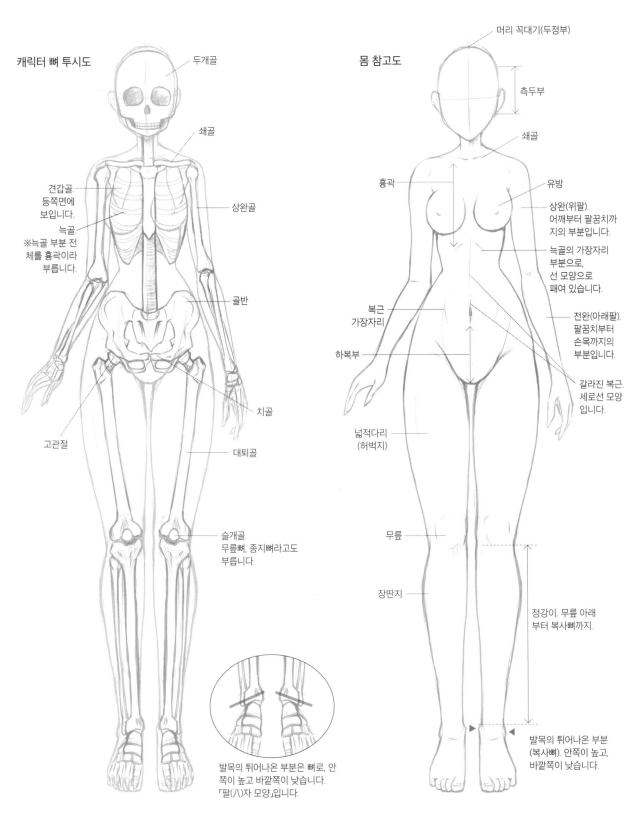

캐릭터 뼈 투시도

두개골

견갑골.
등쪽면에
보입니다.

쇄골

늑골.
※늑골 부분 전
체를 흉곽이라
부릅니다.

상완골

골반

치골

고관절

대퇴골

슬개골.
무릎뼈, 종지뼈라고도
부릅니다.

발목의 튀어나온 부분은 뼈로, 안
쪽이 높고 바깥쪽이 낮습니다.
「팔(八)자 모양」입니다.

몸 참고도

머리 꼭대기(두정부)

측두부

쇄골

흉곽

유방

상완(위팔).
어깨부터 팔꿈치까
지의 부분입니다.

늑골의 가장자리
부분으로,
선 모양으로
패여 있습니다.

복근
가장자리

하복부

전완(아래팔).
팔꿈치부터
손목까지의
부분입니다.

갈라진 복근.
세로선 모양
입니다.

넓적다리
(허벅지)

무릎

장딴지

정강이. 무릎 아래
부터 복사뼈까지.

발목의 튀어나온 부분
(복사뼈). 안쪽이 높고,
바깥쪽이 낮습니다.

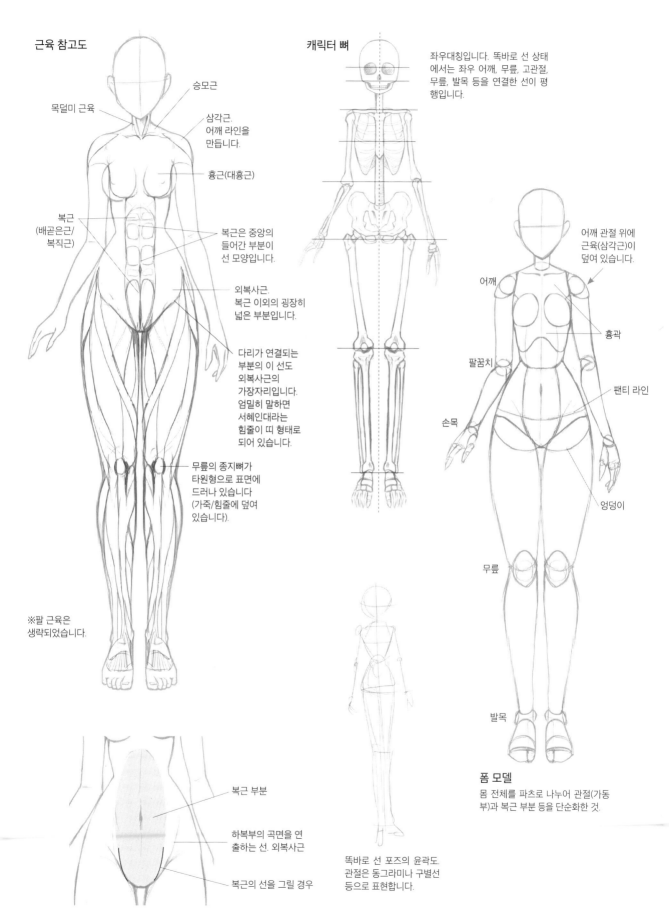

근육 참고도

승모근

목덜미 근육

삼각근. 어깨 라인을 만듭니다.

흉근(대흉근)

복근 (배곧은근/ 복직근)

복근은 중앙의 들어간 부분이 선 모양입니다.

외복사근. 복근 이외의 굉장히 넓은 부분입니다.

다리가 연결되는 부분의 이 선도 외복사근의 가장자리입니다. 엄밀히 말하면 서혜인대라는 힘줄이 띠 형태로 되어 있습니다.

무릎의 종지뼈가 타원형으로 표면에 드러나 있습니다 (가죽/힘줄에 덮여 있습니다).

※팔 근육은 생략되었습니다.

캐릭터 뼈

좌우대칭입니다. 똑바로 선 상태 에서는 좌우 어깨, 무릎, 고관절, 무릎, 발목 등을 연결한 선이 평 행입니다.

어깨 관절 위에 근육(삼각근)이 덮여 있습니다.

어깨

흉곽

팔꿈치

팬티 라인

손목

엉덩이

무릎

발목

폼 모델

몸 전체를 파츠로 나누어 관절(가동 부)과 복근 부분 등을 단순화한 것.

복근 부분

하복부의 곡면을 연 출하는 선. 외복사근

복근의 선을 그릴 경우

똑바로 선 포즈의 윤곽도. 관절은 동그라미나 구별선 등으로 표현합니다.

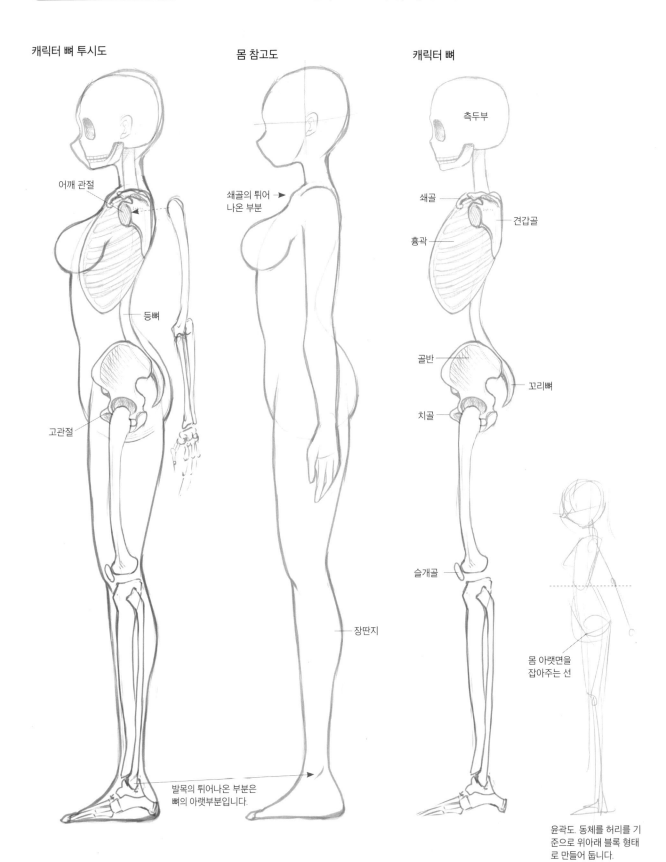

옆

몸 표면의 표현에 관련된 뼈…쇄골, 견갑골, 팔꿈치, 무릎
살의 포인트…유방, 배, 엉덩이

캐릭터 뼈 투시도

어깨 관절

등뼈

고관절

발목의 튀어나온 부분은
뼈의 아랫부분입니다.

몸 참고도

쇄골의 튀어
나온 부분

장딴지

캐릭터 뼈

측두부

쇄골

흉곽

견갑골

골반

꼬리뼈

치골

슬개골

몸 아랫면을
잡아주는 선

윤곽도. 동체를 허리를 기
준으로 위아래 블록 형태
로 만들어 둡니다.

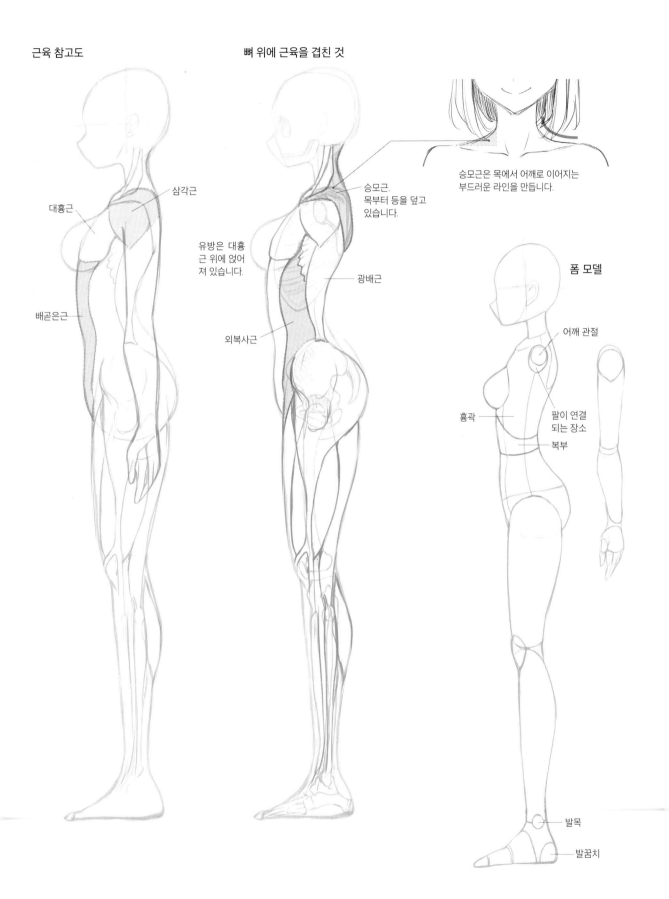

근육 참고도

삼각근

대흉근

배곧은근

뼈 위에 근육을 겹친 것

승모근.
목부터 등을 덮고
있습니다.

유방은 대흉
근 위에 엎어
져 있습니다.

광배근

외복사근

승모근은 목에서 어깨로 이어지는
부드러운 라인을 만듭니다.

폼 모델

어깨 관절

흉곽

팔이 연결
되는 장소

복부

발목

발꿈치

뒷면

몸 표면 표현에 관련된 뼈…견갑골, 팔꿈치, 골반
살의 포인트…엉덩이, 장딴지

캐릭터 뼈 투시도

몸 참고도

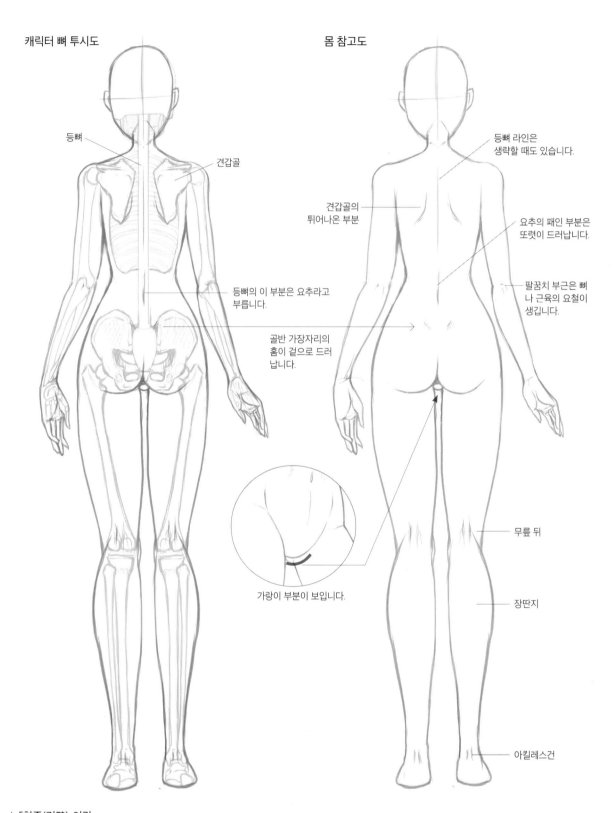

등뼈

견갑골

등뼈의 이 부분은 요추라고
부릅니다.

골반 가장자리의
홈이 겉으로 드러
납니다.

가랑이 부분이 보입니다.

등뼈 라인은
생략할 때도 있습니다.

견갑골의
튀어나온 부분

요추의 패인 부분은
또렷이 드러납니다.

팔꿈치 부근은 뼈
나 근육의 요철이
생깁니다.

무릎 뒤

장딴지

아킬레스건

☆「힘줄(건腱)」이란
근육과 뼈를 이어주는 섬유 다발 같은 조직입니다. 띠 형태, 통 형태 등으로 나타나며 손등의 힘줄이나 아킬레스건 등이 유명합니다.
뼈나 근육 이외에 이 힘줄이 겉으로 드러나는 부위도 있습니다.

14

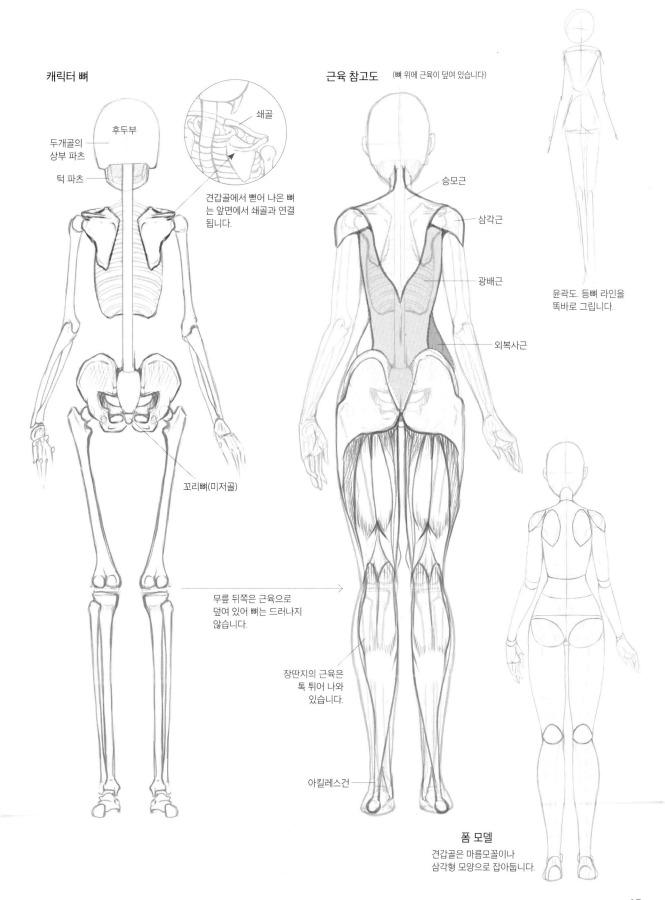

캐릭터 뼈

두개골의
상부 파츠

후두부

턱 파츠

쇄골

견갑골에서 뻗어 나온 뼈
는 앞면에서 쇄골과 연결
됩니다.

꼬리뼈(미저골)

무릎 뒤쪽은 근육으로
덮여 있어 뼈는 드러나지
않습니다.

근육 참고도 (뼈 위에 근육이 덮여 있습니다)

승모근

삼각근

광배근

외복사근

장딴지의 근육은
톡 튀어 나와
있습니다.

아킬레스건

윤곽도. 등뼈 라인을
똑바로 그립니다.

폼 모델
견갑골은 마름모꼴이나
삼각형 모양으로 잡아둡니다.

입체감이 드러나는 대각선 방향

동체의 옆면 부분이 「안쪽으로 들어가」 보이기 때문에, 입체적인 그림이 됩니다.

대각선 앞

몸의 표면 표현에 관련된 뼈…쇄골, 흉곽, 팔꿈치, 무릎, 발목
살의 포인트…어깨, 유방, 복부, 허리의 들어간 부분, 허벅지

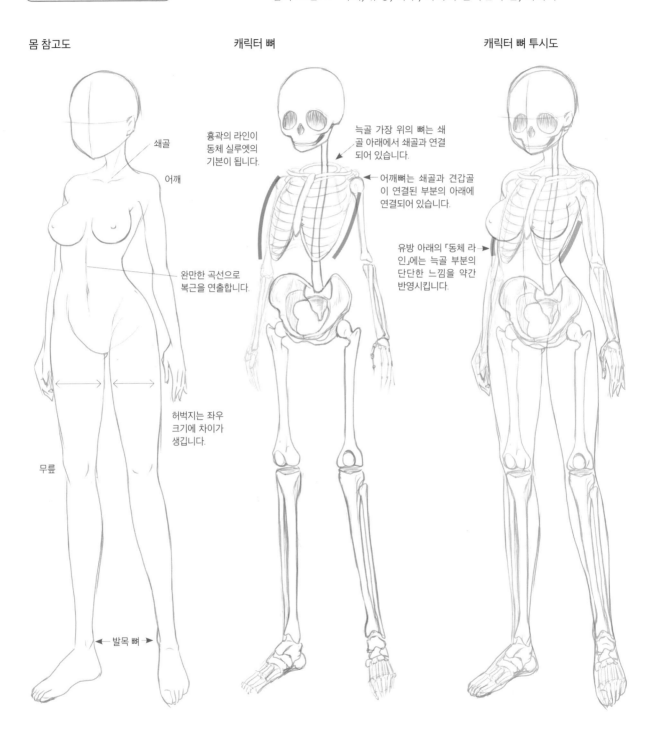

몸 참고도

쇄골

어깨

완만한 곡선으로
복근을 연출합니다.

허벅지는 좌우
크기에 차이가
생깁니다.

무릎

← 발목 뼈 →

캐릭터 뼈

흉곽의 라인이
동체 실루엣의
기본이 됩니다.

늑골 가장 위의 뼈는 쇄
골 아래에서 쇄골과 연결
되어 있습니다.

← 어깨뼈는 쇄골과 견갑골
이 연결된 부분의 아래에
연결되어 있습니다.

캐릭터 뼈 투시도

유방 아래의 「동체 라
인」에는 늑골 부분의
단단한 느낌을 약간
반영시킵니다.

포즈의 실루엣을 러프하게 그리기 시작할 경우

폼 모델

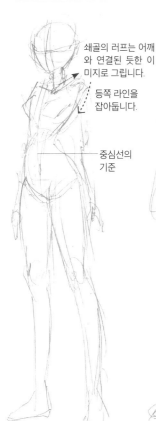

쇄골의 러프는 어깨와 연결된 듯한 이미지로 그립니다.

등쪽 라인을 잡아둡니다.

중심선의 기준

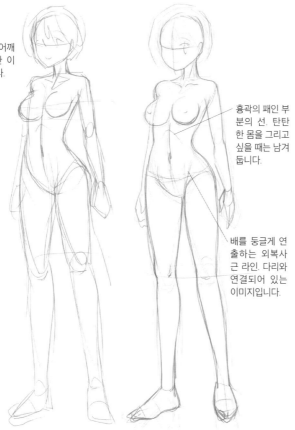

흉곽의 패인 부분의 선. 탄탄한 몸을 그리고 싶을 때는 남겨 둡니다.

배를 둥글게 연출하는 외복사근 라인. 다리와 연결되어 있는 이미지입니다.

러프. 포즈 전체를 실루엣 형태로 그립니다.

관절 위치를 잡아가면서 전체의 형태를 잡아줍니다.

아웃라인을 정돈해 나갑니다.

● 팬티를 그릴 경우

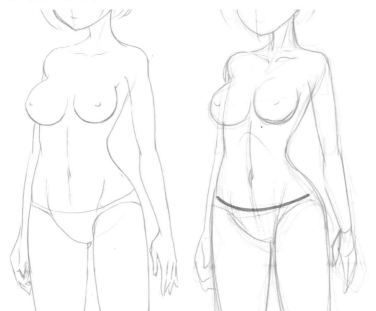

팬티 라인을 아래쪽을 향하는 곡선으로 그리면 배와 동체의 둥그스름함을 살려 표현할 수 있습니다.

목과 어깨 부근

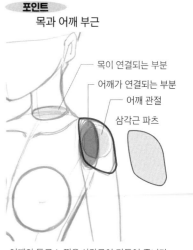

목이 연결되는 부분

어깨가 연결되는 부분

어깨 관절

삼각근 파츠

어깨의 둥근 느낌은 삼각근이 만들어 줍니다.

몸의 표면 표현에 관련된 뼈…견갑골, 등뼈, 팔꿈치, 발꿈치
살의 포인트…어깨, 유방, 엉덩이, 무릎 뒤쪽

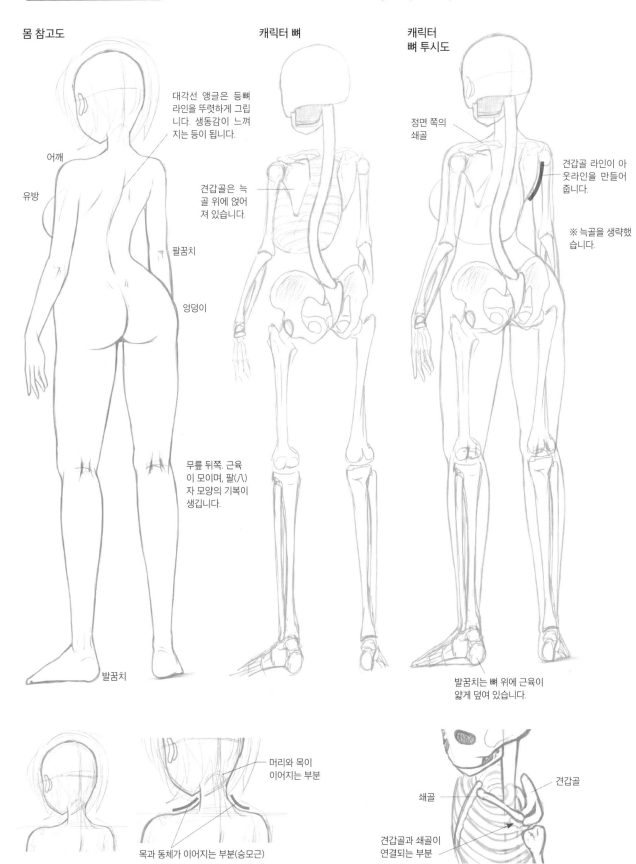

몸 참고도

어깨

유방

팔꿈치

엉덩이

발꿈치

대각선 앵글은 등뼈 라인을 뚜렷하게 그립니다. 생동감이 느껴지는 등이 됩니다.

견갑골은 늑골 위에 얹어져 있습니다.

무릎 뒤쪽. 근육이 모이며, 팔(八)자 모양의 기복이 생깁니다.

캐릭터 뼈

캐릭터 뼈 투시도

정면 쪽의 쇄골

견갑골 라인이 아웃라인을 만들어 줍니다.

※ 늑골을 생략했습니다.

발꿈치는 뼈 위에 근육이 얇게 덮여 있습니다.

머리와 목이 이어지는 부분

목과 동체가 이어지는 부분(승모근)

쇄골

견갑골

견갑골과 쇄골이 연결되는 부분

작화 순서 포즈를 기호적인 윤곽선으로 그리기 시작하는 경우

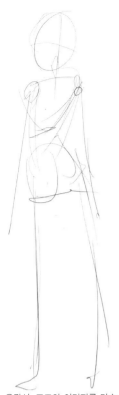

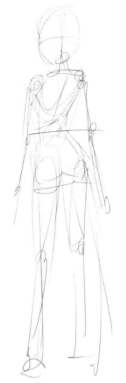

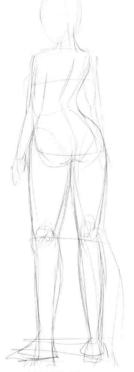

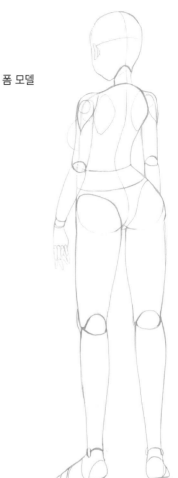

폼 모델

윤곽선. 포즈의 이미지를 단순한 도형과 선으로 기호적으로 그립니다.

러프. 관절의 위치를 잡아가면서, 각 신체 파츠의 모양을 잡아줍니다.

살을 붙입니다.

● 슬림하게 만들어보자

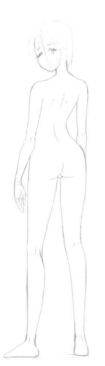

러프는 동일합니다.

살을 붙이는 단계에서 어깨 폭을 좁게, 팔다리 굵기를 얇게 해 다시 러프를 그려나갑니다. 머리는 돌아보는 것으로 변경했습니다.

아웃라인을 진한 선으로 그려 완성합니다.

포인트
어깨 연결하는 법

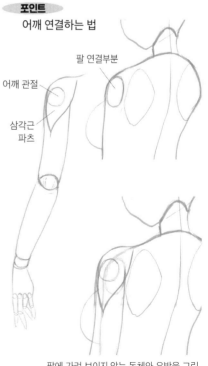

팔 연결부분

어깨 관절

삼각근 파츠

팔에 가려 보이지 않는 동체와 유방을 그린 다음 팔을 그립니다.

19

파츠의 길이 기준과 「등신」

몸의 부위의 길이에 대한 기준과, 「등신」으로 생각하는 방법을 봅시다.

파츠의 길이

캐릭터의 개체 차이(디자인)와 그리는 사람에 따라 차이가 있습니다만, 전통적으로 「인체의 기준 밸런스」로 여겨지는 것이 있습니다.

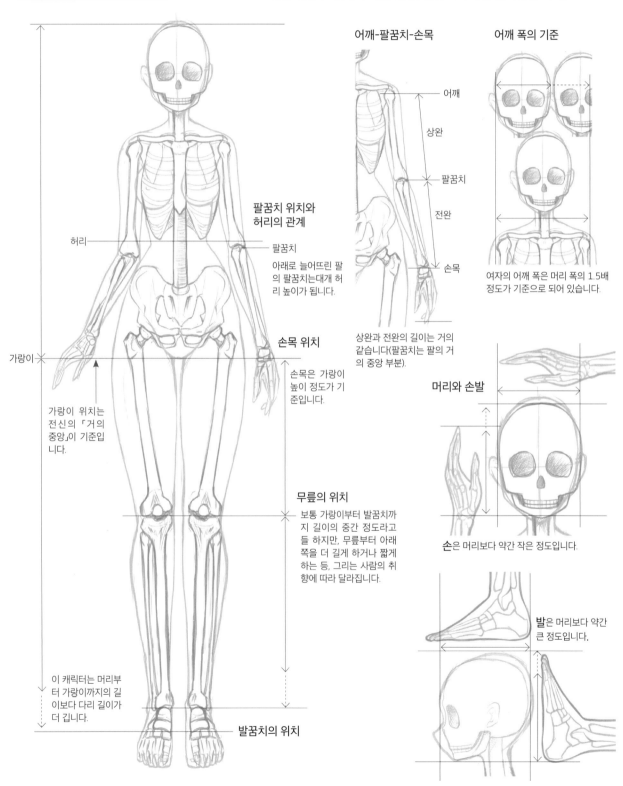

어깨-팔꿈치-손목

어깨
상완
팔꿈치
전완
손목

상완과 전완의 길이는 거의 같습니다(팔꿈치는 팔의 거의 중앙 부분).

어깨 폭의 기준

여자의 어깨 폭은 머리 폭의 1.5배 정도가 기준으로 되어 있습니다.

머리와 손발

손은 머리보다 약간 작은 정도입니다.

발은 머리보다 약간 큰 정도입니다.

허리

팔꿈치 위치와 허리의 관계

팔꿈치

아래로 늘어뜨린 팔의 팔꿈치는 대개 허리 높이가 됩니다.

손목 위치

손목은 가랑이 높이 정도가 기준입니다.

가랑이

가랑이 위치는 전신의 「거의 중앙」이 기준입니다.

무릎의 위치

보통 가랑이부터 발꿈치까지 길이의 중간 정도라고들 하지만, 무릎부터 아래쪽을 더 길게 하거나 짧게 하는 등, 그리는 사람의 취향에 따라 달라집니다.

이 캐릭터는 머리부터 가랑이까지의 길이보다 다리 길이가 더 깁니다.

발꿈치의 위치

등신에 대하여

캐릭터의 전신과 팔, 다리 등 신체 각 부위의 길이는 「머리의 세로 길이」를 이용해 잡아줍니다. 「머리 크기」를 기준으로 길이를 파악하는 방법을 「등신(等身)」이라고 합니다.

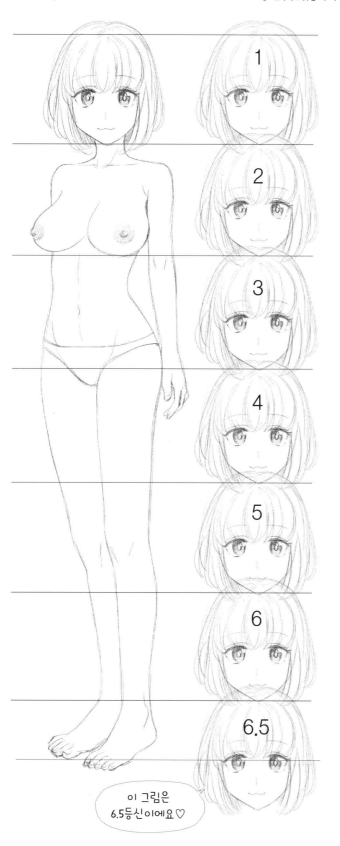

이 그림은
6.5등신이에요 ♡

대표적인 SD 캐릭터

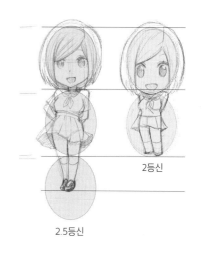

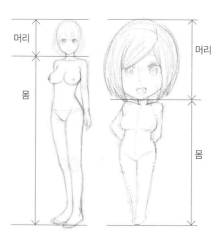

2.5등신

2등신

머리

몸

머리

몸

등신이 높은 캐릭터(7등신이나 8등신)는 머리가 작고, 등신이 낮은 캐릭터(2등신이나 3등신 등)는 머리가 큽니다.

아이처럼 보이는 캐릭터로 만들고 싶을 때는 머리를 크게 해 등신을 낮추고, 어른처럼 보이는 캐릭터로 만들고 싶을 때는 머리를 작게 해 등신을 높게 합니다.

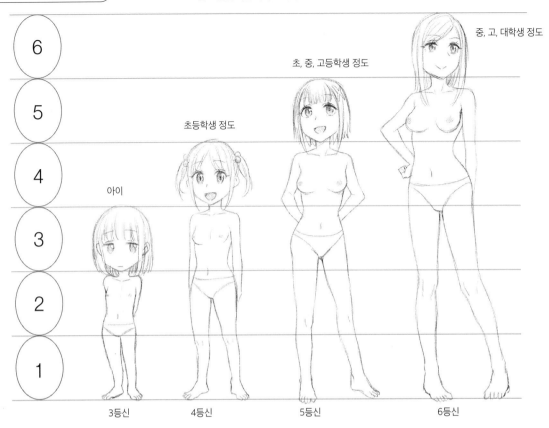

6

5

4

중, 고, 대학생 정도

3

초, 중, 고등학생 정도

2

초등학생 정도

1

아이

3등신 4등신 5등신 6등신

등신이 낮으면(머리·얼굴이 크면) 아이같은 인상이 되며, 등신을 높게 하면(머리나 얼굴이 작으면) 어른스러운 인상의 캐릭터가 됩니다. 머리카락 양으로도 얼굴 크기 인상이 달라집니다. 여기서는 머리 크기는 거의 같게 하고, 몸의 사이즈로 구별해 그렸습니다.

● 작화 순서의 포인트

대략적으로 동그라미를 그려서 머리, 동체, 다리 부분의 「길이」를 파악해 그립니다.

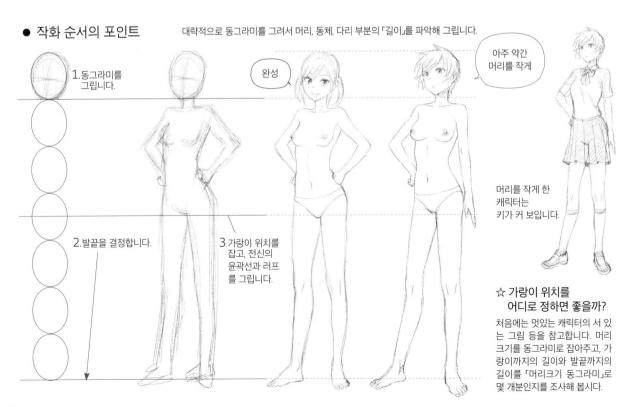

1.동그라미를 그립니다.

완성

아주 약간 머리를 작게

2.발끝을 결정합니다.

3.가랑이 위치를 잡고, 전신의 윤곽선과 러프를 그립니다.

머리를 작게 한 캐릭터는 키가 커 보입니다.

☆ 가랑이 위치를 어디로 정하면 좋을까?

처음에는 멋있는 캐릭터의 서 있는 그림 등을 참고합니다. 머리 크기를 동그라미로 잡아주고, 가랑이까지의 길이와 발끝까지의 길이를 「머리크기 동그라미」로 몇 개분인지를 조사해 봅시다.

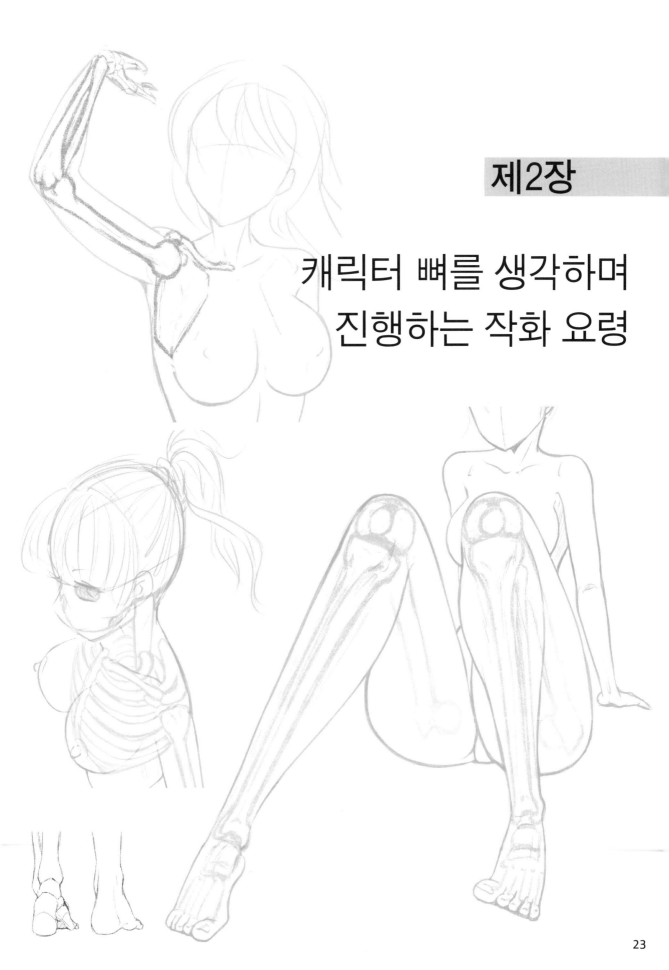

제2장

캐릭터 뼈를 생각하며
진행하는 작화 요령

뼈와 관절

몸의 표면에 나타나는 뼈의 선을 파악하는 작화

전신 작화의 뼈 표현

● 정면 측(통상 앵글)

피부와 살에서 느껴지는 부드러움은 신체 표면에 나타나는 뼈의 「단단한 선」과 대비를 이룰 때 더욱 돋보이게 됩니다. 작화할 때도 뼈는 문자 그대로 「골격」이 됩니다. 동체는 쇄골과 견갑골, 팔다리는 팔꿈치와 무릎 등 관절부의 뼈 표현에 신경쓰도록 합시다.

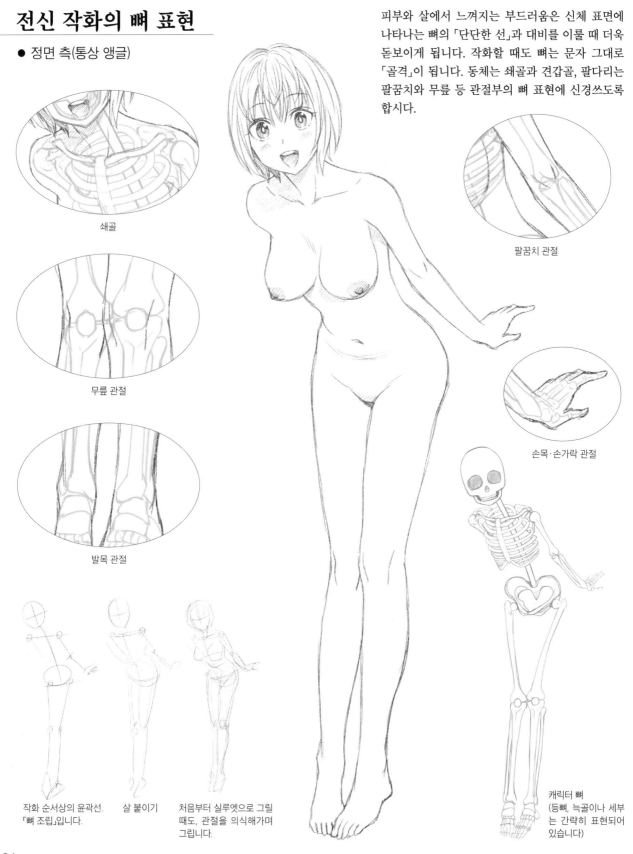

쇄골

팔꿈치 관절

무릎 관절

손목·손가락 관절

발목 관절

작화 순서상의 윤곽선. 「뼈 조립」입니다.

살 붙이기

처음부터 실루엣으로 그릴 때도, 관절을 의식해가며 그립니다.

캐릭터 뼈 (등뼈, 늑골이나 세부는 간략히 표현되어 있습니다)

● 등 쪽(약간 내려다보는 앵글)

등 쪽의 뼈 표현은 등뼈, 견갑골, 팔꿈치가 포인트입니다. 손목이나 무릎 뒤쪽, 발목 등은 주로 이음선 같은 선으로 간단히 표현합니다.

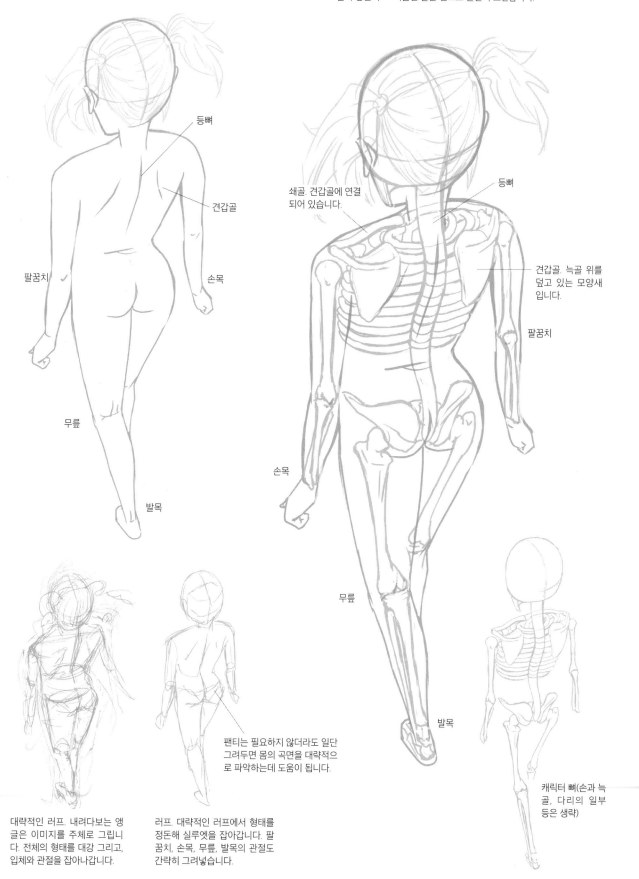

등뼈

견갑골

팔꿈치

손목

무릎

발목

쇄골. 견갑골에 연결되어 있습니다.

등뼈

견갑골. 늑골 위를 덮고 있는 모양새입니다.

팔꿈치

손목

무릎

발목

캐릭터 뼈(손과 늑골, 다리의 일부 등은 생략)

대략적인 러프. 내려다보는 앵글은 이미지를 주체로 그립니다. 전체의 형태를 대강 그리고, 입체와 관절을 잡아나갑니다.

러프. 대략적인 러프에서 형태를 정돈해 실루엣을 잡아갑니다. 팔꿈치, 손목, 무릎, 발목의 관절도 간략히 그려넣습니다.

팬티는 필요하지 않더라도 일단 그려두면 몸의 곡면을 대략적으로 파악하는데 도움이 됩니다.

상반신 작화에서의 뼈 표현 포인트

목 주변·어깨·팔이 테마가 되는 포즈 작화를 통해, 관절과 골격을 의식한 작화를 보도록 합시다.

● 버스트 숏(목 주변·쇄골)

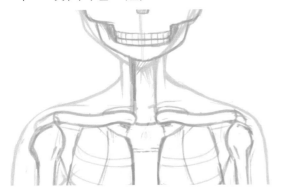

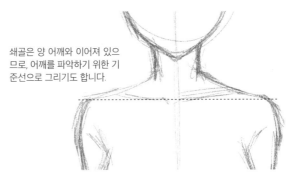

쇄골은 양 어깨와 이어져 있으므로, 어깨를 파악하기 위한 기준선으로 그리기도 합니다.

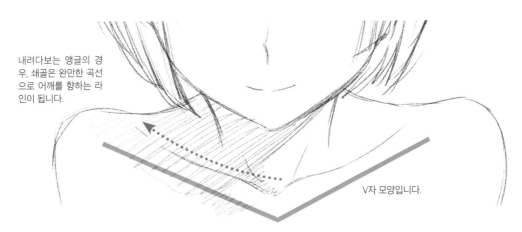

내려다보는 앵글의 경우, 쇄골은 완만한 곡선으로 어깨를 향하는 라인이 됩니다.

V자 모양입니다.

어깨를 약간 올린 포즈를 내려다보는 느낌으로 만들어 본 작화.

● 턱

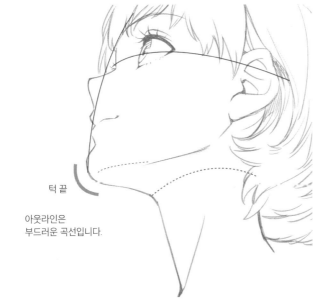

턱 끝

아웃라인은
부드러운 곡선입니다.

아래턱뼈는 아래쪽이 열려 있습니다. 비어 있기 때문에, 살을 덮으면 의외로 말랑말랑합니다.

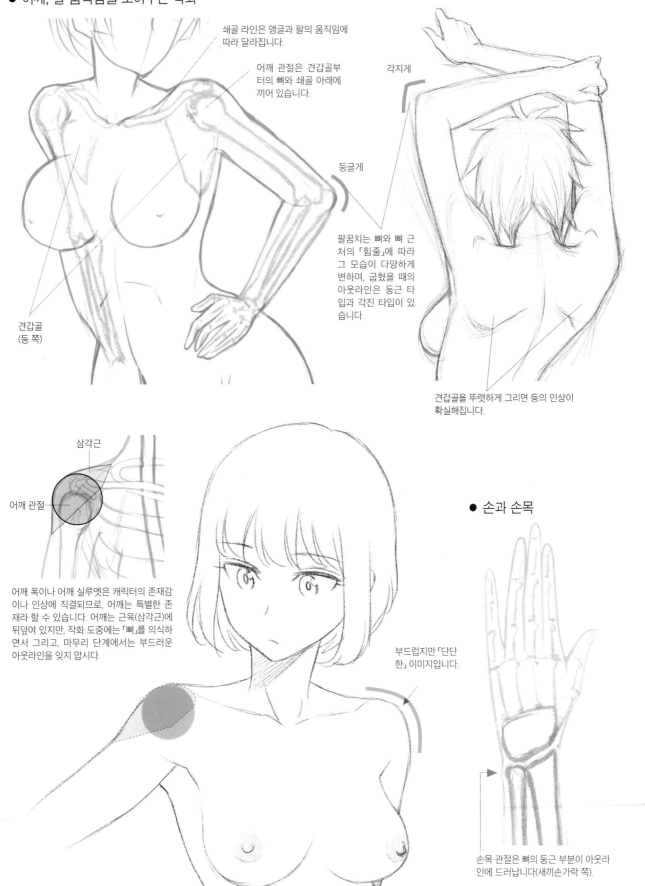

● 어깨, 팔 움직임을 보여주는 작화

쇄골 라인은 앵글과 팔의 움직임에 따라 달라집니다.

어깨 관절은 견갑골부터의 뼈와 쇄골 아래에 끼어 있습니다.

견갑골
(등 쪽)

각지게

둥글게

팔꿈치는 뼈와 뼈 근처의 「힘줄」에 따라 그 모습이 다양하게 변하며, 굽혔을 때의 아웃라인은 둥근 타입과 각진 타입이 있습니다.

견갑골을 뚜렷하게 그리면 등의 인상이 확실해집니다.

삼각근

어깨 관절

어깨 폭이나 어깨 실루엣은 캐릭터의 존재감이나 인상에 직결되므로, 어깨는 특별한 존재라 할 수 있습니다. 어깨는 근육(삼각근)에 뒤덮여 있지만, 작화 도중에는 「뼈」를 의식하면서 그리고, 마무리 단계에서는 부드러운 아웃라인을 잊지 맙시다.

● 손과 손목

부드럽지만 「단단한」 이미지입니다.

손목 관절은 뼈의 둥근 부분이 아웃라인에 드러납니다(새끼손가락 쪽).

목 주위의 작화

목과 동체의 연결부

머리와 목은 두개골과 등뼈, 목에서 동체는 등뼈와 늑골(흉곽)로 연결되어 있습니다.

● 대각선

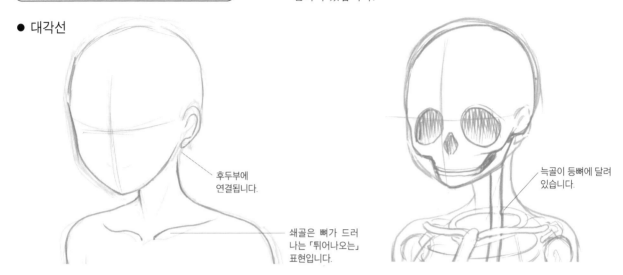

후두부에 연결됩니다.

늑골이 등뼈에 달려 있습니다.

쇄골은 뼈가 드러나는 「튀어나오는」 표현입니다.

● 옆

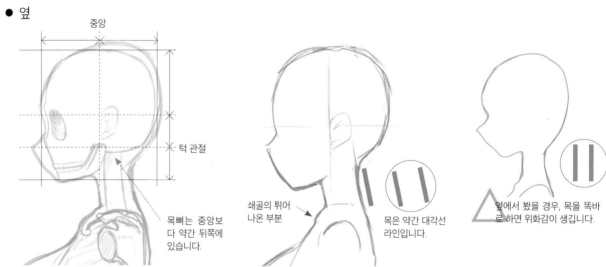

중앙

턱 관절

목뼈는 중앙보다 약간 뒤쪽에 있습니다.

쇄골의 튀어나온 부분

목은 약간 대각선 라인입니다.

옆에서 봤을 경우, 목을 똑바로 하면 위화감이 생깁니다.

● 뒤

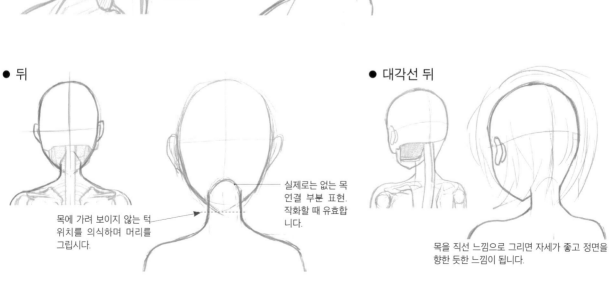

목에 가려 보이지 않는 턱 위치를 의식하며 머리를 그립시다.

실제로는 없는 목 연결 부분 표현. 작화할 때 유효합니다.

● 대각선 뒤

목을 직선 느낌으로 그리면 자세가 좋고 정면을 향한 듯한 느낌이 됩니다.

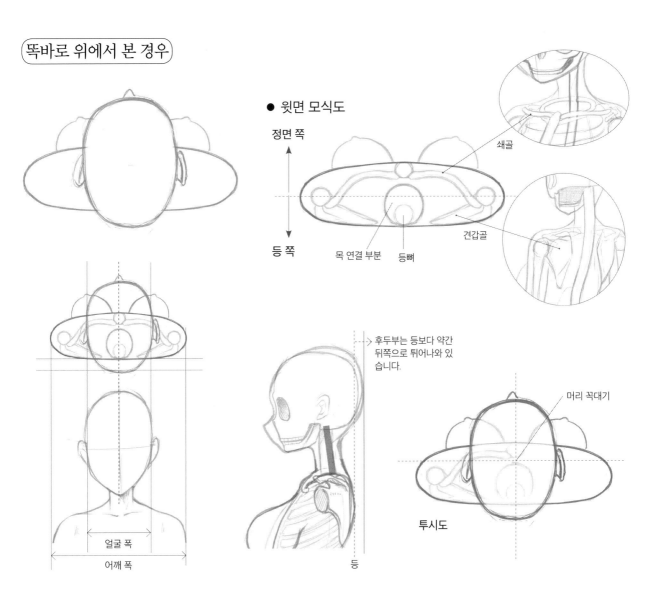

● 윗면 모식도

정면 쪽

등 쪽

쇄골

목 연결 부분 등뼈

견갑골

후두부는 등보다 약간 뒤쪽으로 튀어나와 있 습니다.

머리 꼭대기

투시도

등

얼굴 폭

어깨 폭

작화로 파악하는 머리·목·몸의 연결

● 올려다 본 앵글

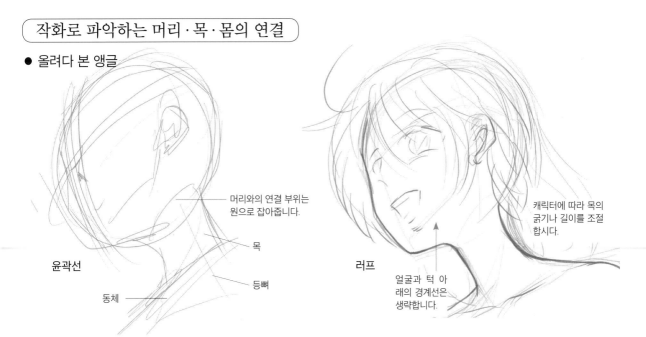

머리와의 연결 부위는 원으로 잡아줍니다.

목

등뼈

윤곽선

동체

러프

캐릭터에 따라 목의 굵기나 길이를 조절 합시다.

얼굴과 턱 아 래의 경계선은 생략합니다.

● 내려다 본 앵글

윤곽선은 동체의 허리 정도까지를 대략적으로 그리고, 머리와 어깨 폭의
밸런스를 확인해가며 작화합니다.

앞쪽

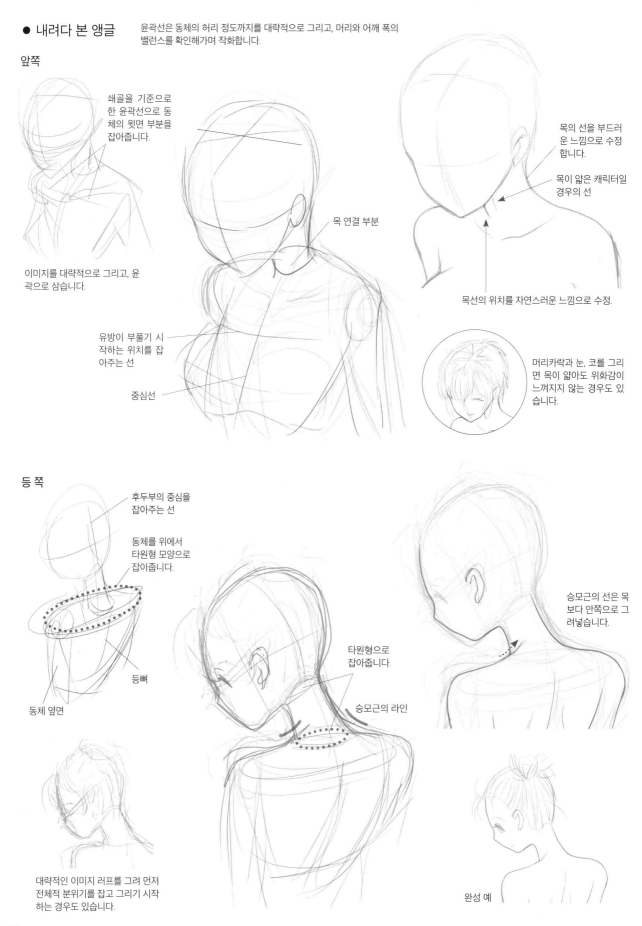

쇄골을 기준으로
한 윤곽선으로 동
체의 윗면 부분을
잡아줍니다.

이미지를 대략적으로 그리고, 윤
곽으로 삼습니다.

목 연결 부분

유방이 부풀기 시
작하는 위치를 잡
아주는 선

중심선

목의 선을 부드러
운 느낌으로 수정
합니다.

목이 얇은 캐릭터일
경우의 선

목선의 위치를 자연스러운 느낌으로 수정.

머리카락과 눈, 코를 그리
면 목이 얇아도 위화감이
느껴지지 않는 경우도 있
습니다.

등 쪽

후두부의 중심을
잡아주는 선

동체를 위에서
타원형 모양으로
잡아줍니다.

등뼈

동체 옆면

타원형으로
잡아줍니다.

승모근의 라인

승모근의 선은 목
보다 안쪽으로 그
려넣습니다.

대략적인 이미지 러프를 그려 먼저
전체적인 분위기를 잡고 그리기 시작
하는 경우도 있습니다.

완성 예

30

목 부분의 형태를 만드는 승모근

목 부분에서 어깨 쪽으로 이어지는 완만한 곡선을 만드는 것은 승모근입니다.

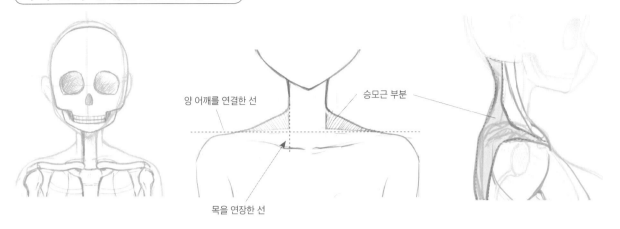

양 어깨를 연결한 선

승모근 부분

목을 연장한 선

도형으로 만들어 본다

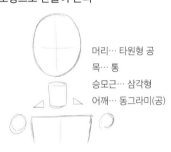

머리… 타원형 공
목… 통
승모근… 삼각형
어깨… 동그라미(공)

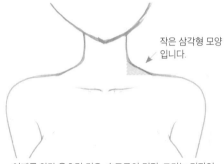

작은 삼각형 모양
입니다.

어깨를 약간 움츠린 경우. 승모근의 면적, 크기는 디자인
이나 설정에 따라 다양합니다.

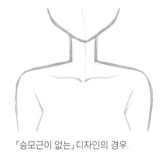

「승모근이 없는」 디자인의 경우.

● 통상 앵글로 그린 2 타입

「통상 앵글」로 그린 캐릭터는 약간 올려다보는 느낌과 약간 내려다보는 느낌 등 2가
지 타입이 있습니다. 같은 자세, 같은 캐릭터라 해도 쇄골과 승모근이 보이는 방식
(그리는 방식)이 달라집니다.

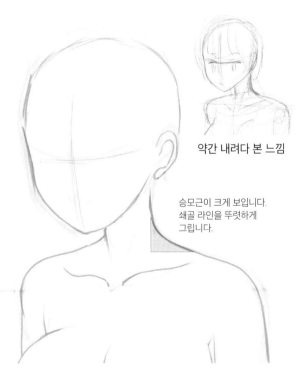

약간 내려다 본 느낌

승모근이 크게 보입니다.
쇄골 라인을 뚜렷하게
그립니다.

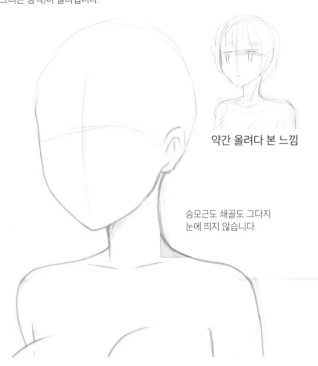

약간 올려다 본 느낌

승모근도 쇄골도 그다지
눈에 띄지 않습니다.

목에 생기는 선과 쇄골의 표현, 움직임에 따른 쇄골의 다양한 변화를 보도록 합시다.

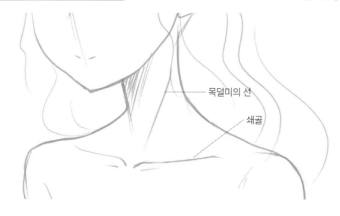

목덜미의 선

쇄골

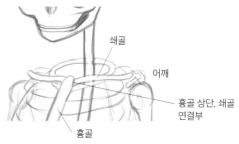

쇄골

어깨

흉골 상단, 쇄골 연결부

흉골

쇄골은 그 두께와 각도가 사람마다 다 다르기 때문에 겉으로 드러나는 모습도 각도와 캐릭터에 따라 천차만별입니다. 「흉골 윗부분에서 시작되어 어깨 쪽으로 이어진다」는 것을 염두에 두고 묘사하도록 합시다.

● 목의 근육　목의 힘줄(목덜미의 선)의 정체는 근육입니다.

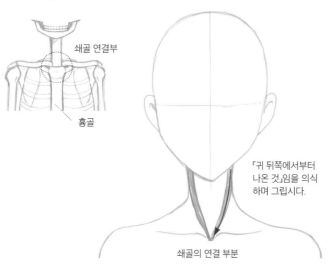

쇄골 연결부

흉골

「귀 뒤쪽에서부터 나온 것」임을 의식하며 그립시다.

쇄골의 연결 부분

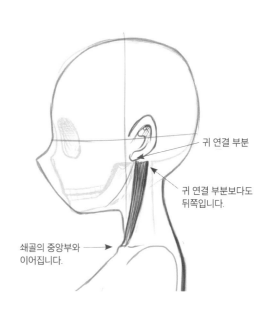

귀 연결 부분

귀 연결 부분보다도 뒤쪽입니다.

쇄골의 중앙부와 이어집니다.

● 목덜미에 대하여

목덜미 표현을 하지 않은(생략한) 경우

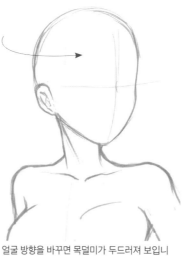

얼굴 방향을 바꾸면 목덜미가 두드러져 보입니다(생략하는 경우도 있습니다).

● 쇄골 표현

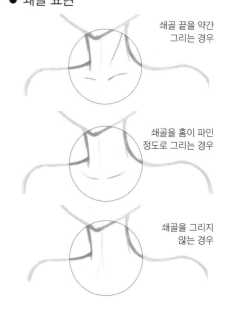

쇄골 끝을 약간 그리는 경우

쇄골을 홈이 파인 정도로 그리는 경우

쇄골을 그리지 않는 경우

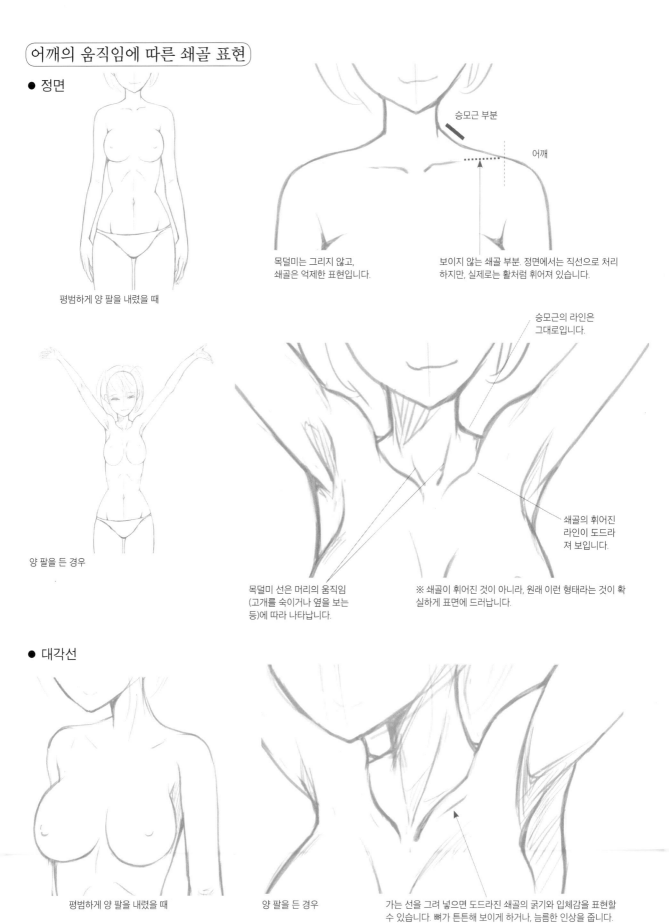

어깨의 움직임에 따른 쇄골 표현

● 정면

평범하게 양 팔을 내렸을 때

목덜미는 그리지 않고,
쇄골은 억제한 표현입니다.

승모근 부분

어깨

보이지 않는 쇄골 부분. 정면에서는 직선으로 처리
하지만, 실제로는 활처럼 휘어져 있습니다.

양 팔을 든 경우

승모근의 라인은
그대로입니다.

쇄골의 휘어진
라인이 도드라
져 보입니다.

목덜미 선은 머리의 움직임
(고개를 숙이거나 옆을 보는
등)에 따라 나타납니다.

※ 쇄골이 휘어진 것이 아니라, 원래 이런 형태라는 것이 확
실하게 표면에 드러납니다.

● 대각선

평범하게 양 팔을 내렸을 때

양 팔을 든 경우

가는 선을 그려 넣으면 도드라진 쇄골의 굵기와 입체감을 표현할
수 있습니다. 뼈가 튼튼해 보이게 하거나, 늠름한 인상을 줍니다.

머리 부위와 목, 어깨 근처의 골격

머리 부위에서 목 근처, 어깨로 연결되는 구조를 알아봅시다.

통상 앵글·약간 위쪽을 향하는 느낌

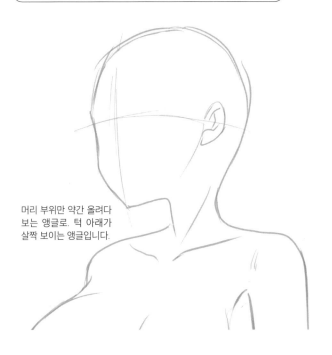

머리 부위만 약간 올려다 보는 앵글로. 턱 아래가 살짝 보이는 앵글입니다.

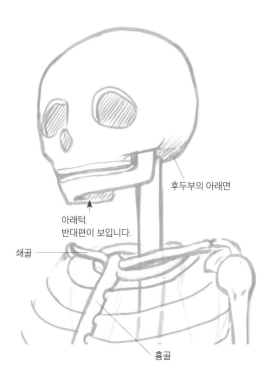

후두부의 아래면

아래턱. 반대편이 보입니다.

쇄골

흉골

● 참고·웨이스트(waist) 숏

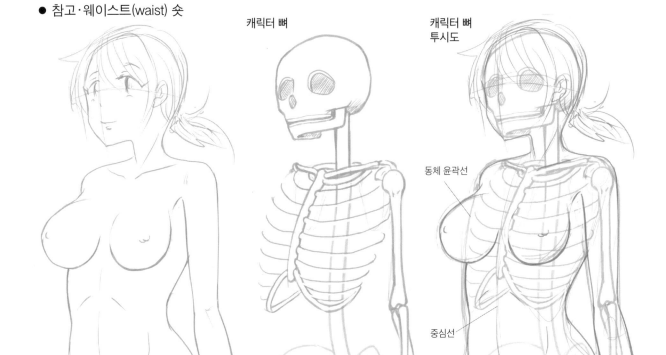

캐릭터 뼈

캐릭터 뼈 투시도

동체 윤곽선

중심선

※ 목부터 아래는 통상 앵글로 그렸습니다.

34

올려다 본 앵글

● 옆을 보고 있을 때

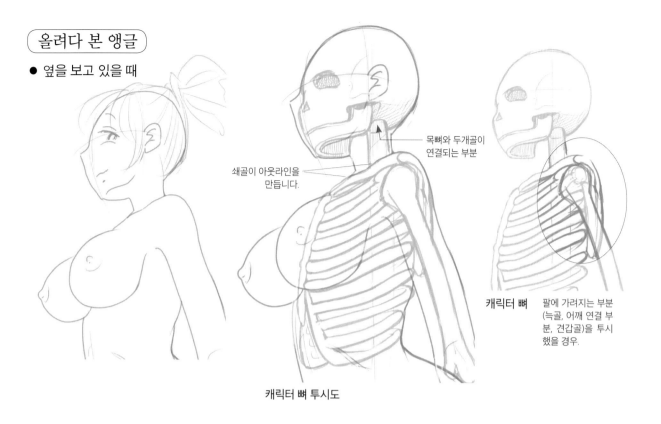

쇄골이 아웃라인을 만듭니다.

목뼈와 두개골이 연결되는 부분

캐릭터 뼈

팔에 가려지는 부분 (늑골, 어깨 연결 부분, 견갑골)을 투시 했을 경우.

캐릭터 뼈 투시도

● 정면을 향했을 때 올려다 본 앵글

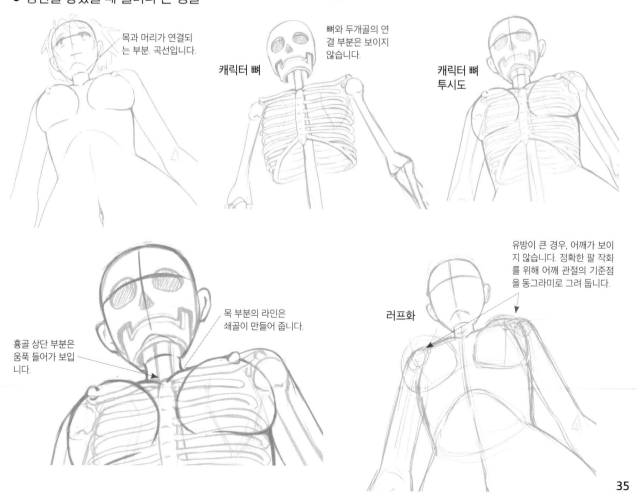

목과 머리가 연결되는 부분. 곡선입니다.

캐릭터 뼈

뼈와 두개골의 연결 부분은 보이지 않습니다.

캐릭터 뼈 투시도

흉골 상단 부분은 움푹 들어가 보입니다.

목 부분의 라인은 쇄골이 만들어 줍니다.

러프화

유방이 큰 경우, 어깨가 보이지 않습니다. 정확한 팔 작화를 위해 어깨 관절의 기준점을 동그라미로 그려 둡니다.

● 정면을 바라보고 유방이 그다지 크지 않은 경우

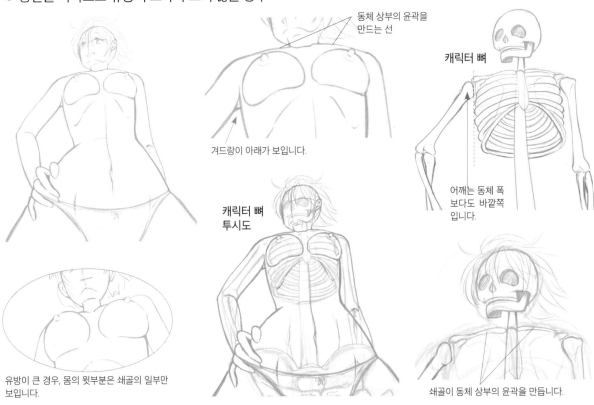

동체 상부의 윤곽을 만드는 선

캐릭터 뼈

겨드랑이 아래가 보입니다.

어깨는 동체 폭 보다도 바깥쪽 입니다.

캐릭터 뼈 투시도

유방이 큰 경우, 몸의 윗부분은 쇄골의 일부만 보입니다.

쇄골이 동체 상부의 윤곽을 만듭니다.

● 대각선 아래에서 올려다 본 앵글

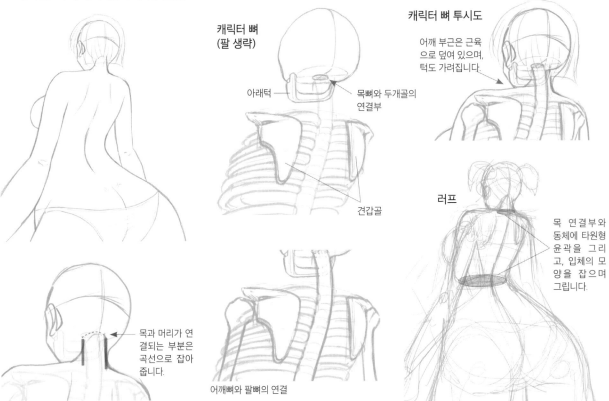

캐릭터 뼈 (팔 생략)

캐릭터 뼈 투시도

어깨 부근은 근육 으로 덮여 있으며, 턱도 가려집니다.

아래턱

목뼈와 두개골의 연결부

견갑골

러프

목 연결부와 동체에 타원형 윤곽을 그리 고, 입체의 모 양을 잡으며 그립니다.

목과 머리가 연 결되는 부분은 곡선으로 잡아 줍니다.

어깨뼈와 팔뼈의 연결

● 옆 얼굴에 가까운 앵글

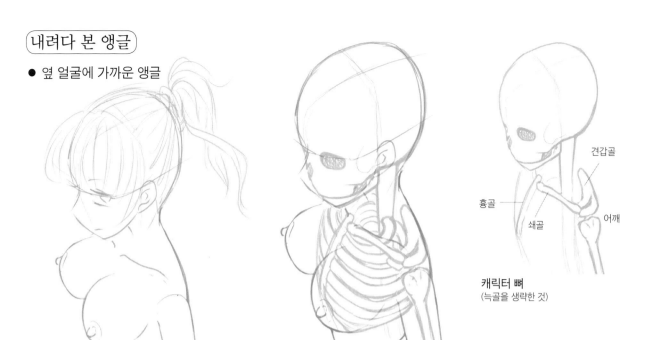

캐릭터 뼈 투시도

견갑골

흉골

쇄골

어깨

캐릭터 뼈
(늑골을 생략한 것)

● 대각선을 바라봄

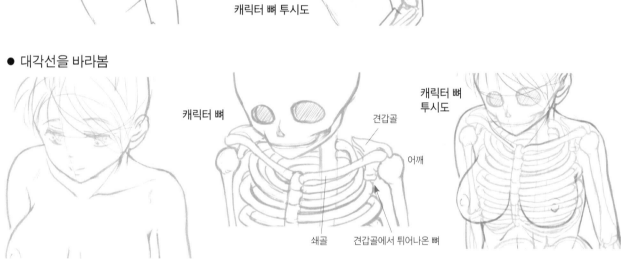

캐릭터 뼈

캐릭터 뼈
투시도

견갑골

어깨

쇄골

견갑골에서 튀어나온 뼈

● 대각선 뒤에서

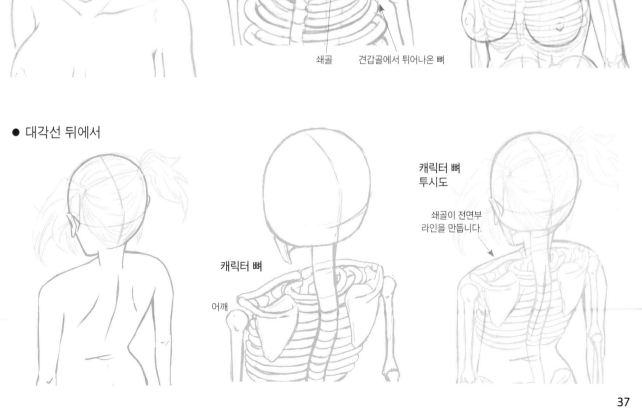

캐릭터 뼈

어깨

캐릭터 뼈
투시도

쇄골이 전면부
라인을 만듭니다.

목 연기

머리의 기울기와 목 주변, 어깨까지의 표현으로 캐릭터에게 움직임을 부여하고, 표정도 풍부하게 만들 수 있습니다.

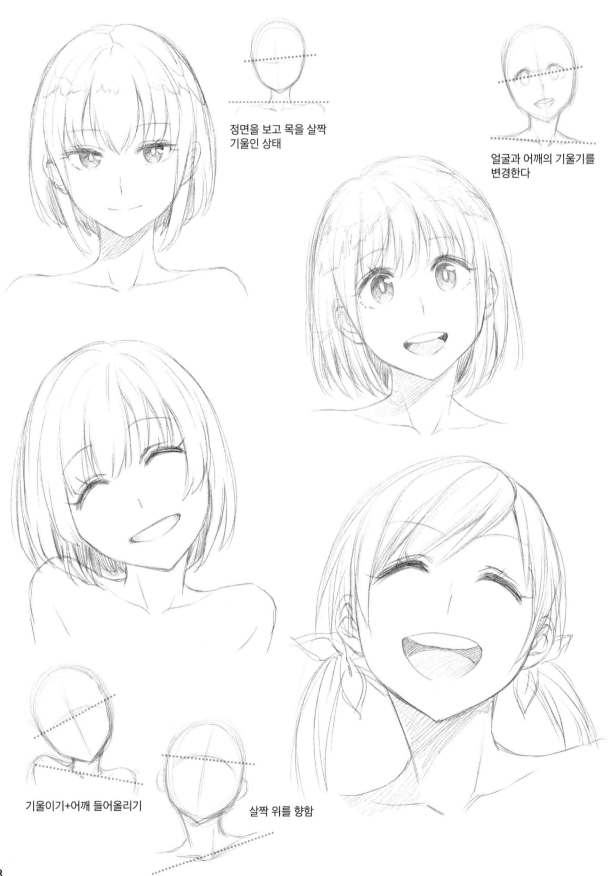

정면을 보고 목을 살짝 기울인 상태

얼굴과 어깨의 기울기를 변경한다

기울이기+어깨 들어올리기

살짝 위를 향함

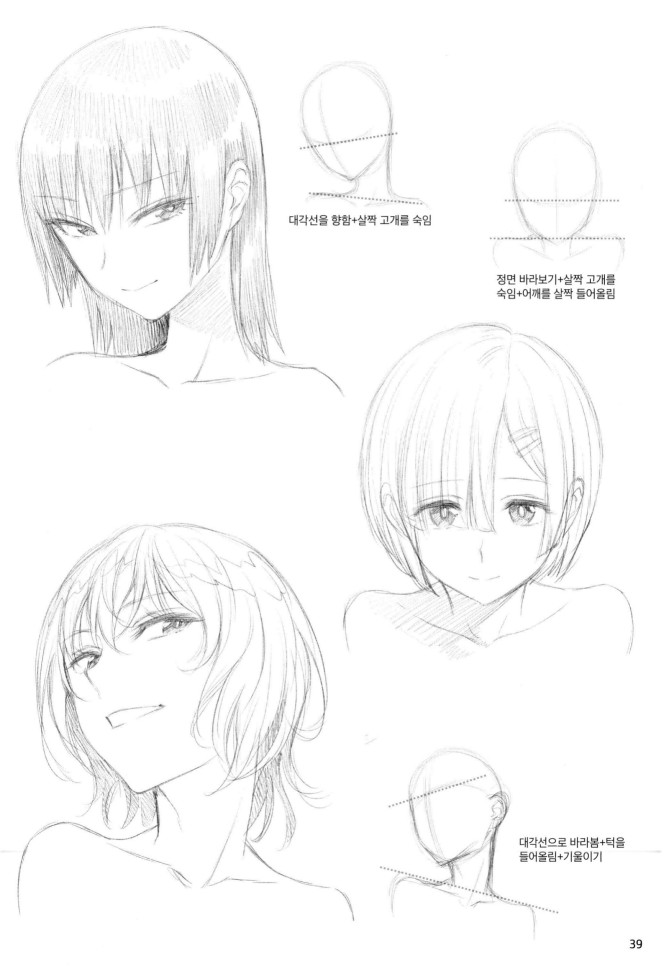

대각선을 향함+살짝 고개를 숙임

정면 바라보기+살짝 고개를
숙임+어깨를 살짝 들어올림

대각선으로 바라봄+턱을
들어올림+기울이기

턱 아래 그리기

올려다 본 앵글의 작화입니다. 머리와 목을 연결해주는 작화를 보도록 합시다.

● 옆얼굴

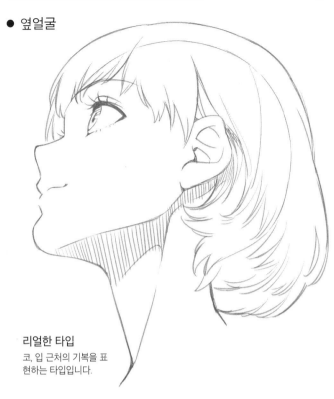

리얼한 타입
코, 입 근처의 기복을 표현하는 타입입니다.

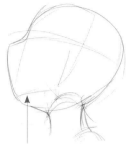

윤곽선. 턱 아래를 대강 잡아줍니다.

뼈일 경우 턱 아래는 비어 있습니다.

캐릭터풍 아웃라인(기복이 적음)의 경우, 눈 위치로 머리의 기울기나 각도를 표현합니다.

포인트 눈의 윤곽선

내려다 본 앵글　　올려다 본 앵글

눈의 윤곽선은 곡선의 방향으로 올려다 본 앵글과 내려다 본 앵글을 구별합니다.

● 대각선 방향

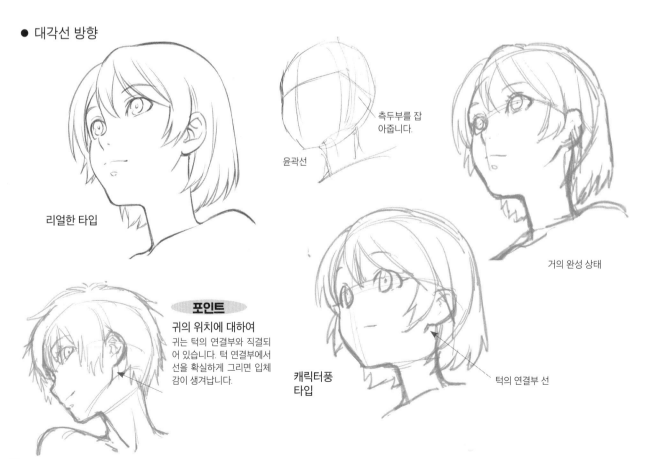

리얼한 타입

윤곽선

측두부를 잡아줍니다.

거의 완성 상태

포인트
귀의 위치에 대하여
귀는 턱의 연결부와 직결되어 있습니다. 턱 연결부에서 선을 확실하게 그리면 입체감이 생겨납니다.

캐릭터풍 타입

턱의 연결부 선

40

● 대각선 방향(고개를 젖혔을 때)

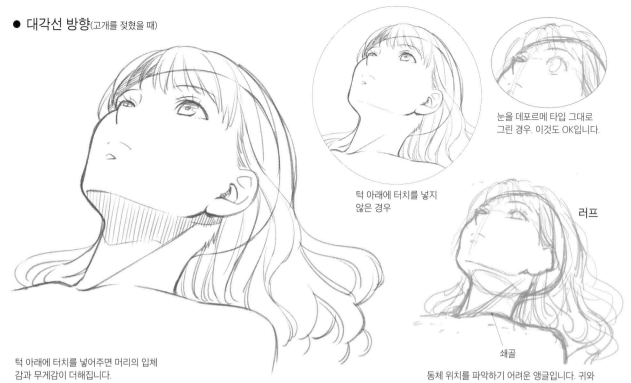

눈을 데포르메 타입 그대로
그린 경우. 이것도 OK입니다.

턱 아래에 터치를 넣지
않은 경우

러프

쇄골

턱 아래에 터치를 넣어주면 머리의 입체
감과 무게감이 더해집니다.

동체 위치를 파악하기 어려운 앵글입니다. 귀와
쇄골의 거리에 주의하며 작화를 진행합니다.

● 바로 아래에서
본 경우

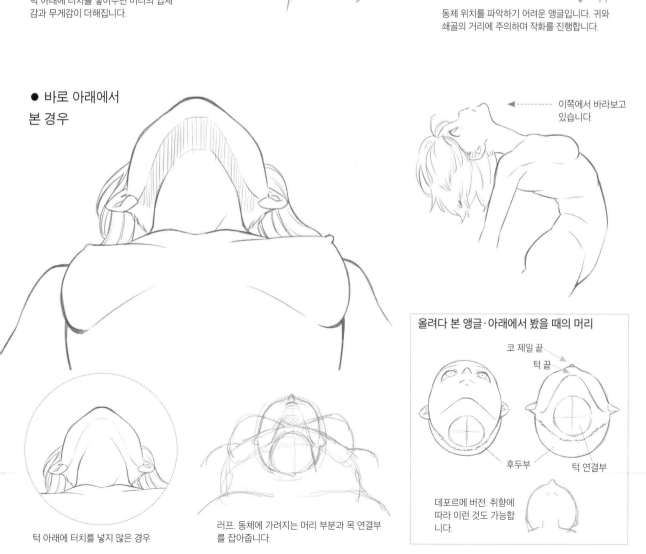

이쪽에서 바라보고
있습니다.

턱 아래에 터치를 넣지 않은 경우

러프. 동체에 가려지는 머리 부분과 목 연결부
를 잡아줍니다.

올려다 본 앵글·아래에서 봤을 때의 머리

코 제일 끝

턱 끝

후두부

턱 연결부

데포르메 버전. 취향에
따라 이런 것도 가능합
니다.

팔과 손의 작화

팔 라인의 특징

손바닥 방향에 따라 팔 라인이 달라집니다.

● 팔 길이

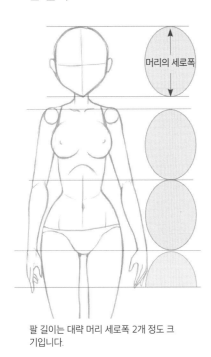

팔 길이는 대략 머리 세로폭 2개 정도 크기입니다.

● 팔 라인의 변화

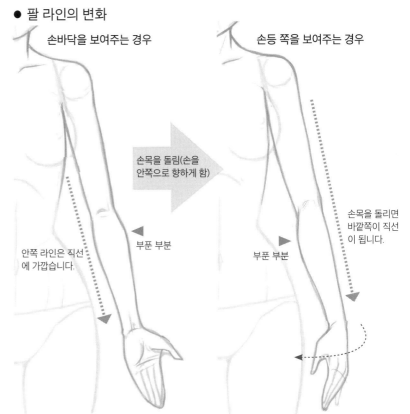

손바닥을 보여주는 경우

손등 쪽을 보여주는 경우

손목을 돌림(손을 안쪽으로 향하게 함)

안쪽 라인은 직선에 가깝습니다.

부푼 부분

부푼 부분

손목을 돌리면 바깥쪽이 직선이 됩니다.

● 뼈와 근육의 변화

손목을 돌리면 뼈와 근육도 함께 비틀립니다.

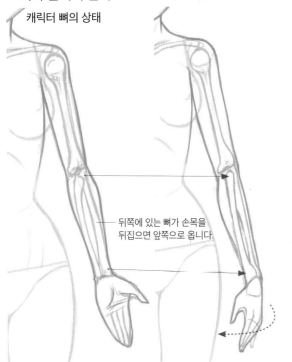

캐릭터 뼈의 상태

뒤쪽에 있는 뼈가 손목을 뒤집으면 앞쪽으로 옵니다.

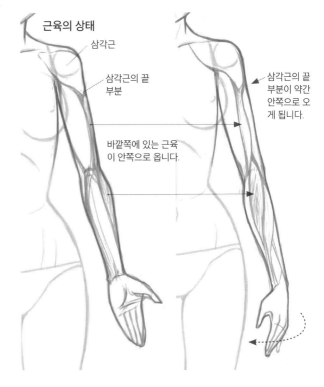

근육의 상태

삼각근

삼각근의 끝 부분

바깥쪽에 있는 근육이 안쪽으로 옵니다.

삼각근의 끝 부분이 약간 안쪽으로 오게 됩니다.

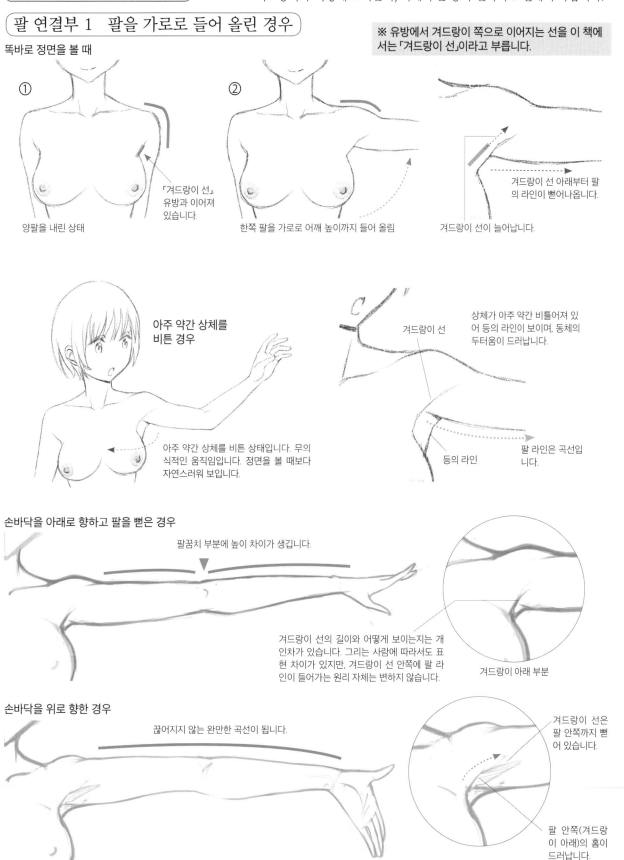

팔은 어떻게 달리나

팔의 포즈를 통해 팔과 동체가 어떻게 연결되어 있는지 확인해 봅시다.
겨드랑이가 어떻게 보이는지, 어깨 부근 등의 변화와 표현에 주목합시다.

팔 연결부 1 팔을 가로로 들어 올린 경우

똑바로 정면을 볼 때

※ 유방에서 겨드랑이 쪽으로 이어지는 선을 이 책에서는 「겨드랑이 선」이라고 부릅니다.

①

「겨드랑이 선」 유방과 이어져 있습니다.

양팔을 내린 상태

②

한쪽 팔을 가로로 어깨 높이까지 들어 올림

겨드랑이 선 아래부터 팔의 라인이 뻗어나옵니다.

겨드랑이 선이 늘어납니다.

아주 약간 상체를 비튼 경우

아주 약간 상체를 비튼 상태입니다. 무의식적인 움직임입니다. 정면을 볼 때보다 자연스러워 보입니다.

겨드랑이 선

상체가 아주 약간 비틀어져 있어 등의 라인이 보이며, 동체의 두터움이 드러납니다.

등의 라인

팔 라인은 곡선입니다.

손바닥을 아래로 향하고 팔을 뻗은 경우

팔꿈치 부분에 높이 차이가 생깁니다.

겨드랑이 선의 길이와 어떻게 보이는지는 개인차가 있습니다. 그리는 사람에 따라서도 표현 차이가 있지만, 겨드랑이 선 안쪽에 팔 라인이 들어가는 원리 자체는 변하지 않습니다.

겨드랑이 아래 부분

손바닥을 위로 향한 경우

끊어지지 않는 완만한 곡선이 됩니다.

겨드랑이 선은 팔 안쪽까지 뻗어 있습니다.

팔 안쪽(겨드랑이 아래)의 홈이 드러납니다.

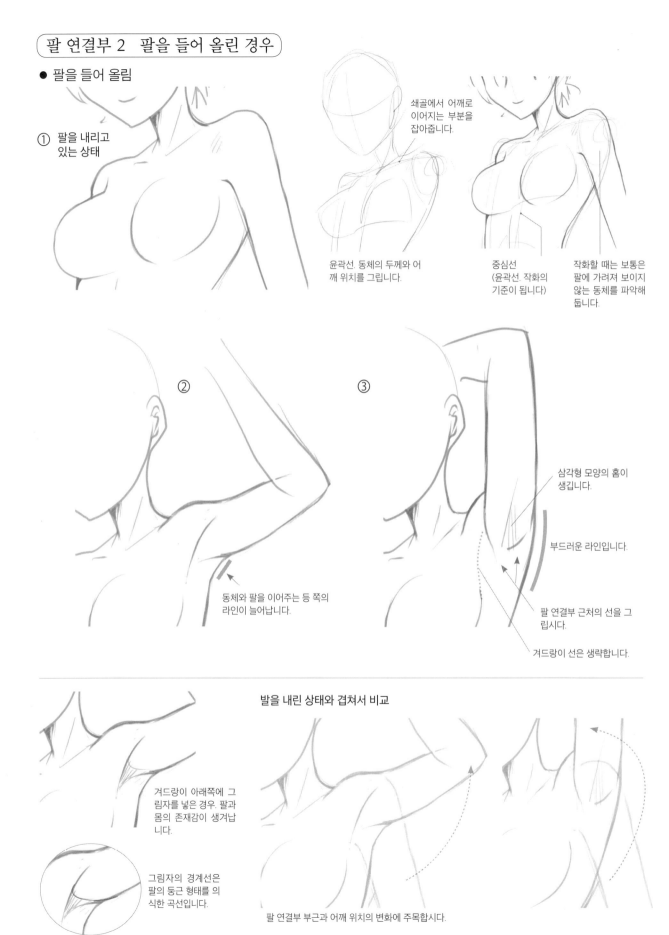

팔 연결부 2 팔을 들어 올린 경우

● 팔을 들어 올림

① 팔을 내리고
있는 상태

쇄골에서 어깨로
이어지는 부분을
잡아줍니다.

윤곽선. 동체의 두께와 어
깨 위치를 그립니다.

중심선
(윤곽선. 작화의
기준이 됩니다)

작화할 때는 보통은
팔에 가려져 보이지
않는 동체를 파악해
둡니다.

②

③

동체와 팔을 이어주는 등 쪽의
라인이 늘어납니다.

삼각형 모양의 홈이
생깁니다.

부드러운 라인입니다.

팔 연결부 근처의 선을 그
립시다.

겨드랑이 선은 생략합니다.

발을 내린 상태와 겹쳐서 비교

겨드랑이 아래쪽에 그
림자를 넣은 경우. 팔과
몸의 존재감이 생겨납
니다.

그림자의 경계선은
팔의 둥근 형태를 의
식한 곡선입니다.

팔 연결부 부근과 어깨 위치의 변화에 주목합시다.

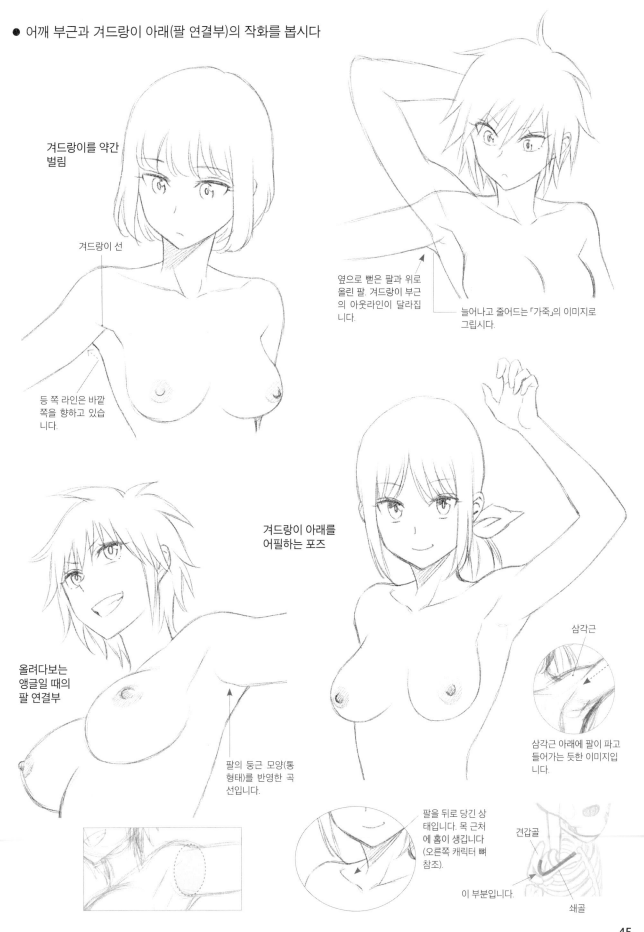

● 어깨 부근과 겨드랑이 아래(팔 연결부)의 작화를 봅시다

겨드랑이를 약간 벌림

겨드랑이 선

등 쪽 라인은 바깥 쪽을 향하고 있습니다.

옆으로 뻗은 팔과 위로 올린 팔. 겨드랑이 부근의 아웃라인이 달라집니다.

늘어나고 줄어드는 「가죽」의 이미지로 그립시다.

겨드랑이 아래를 어필하는 포즈

올려다보는 앵글일 때의 팔 연결부

팔의 둥근 모양(통 형태)를 반영한 곡선입니다.

삼각근

삼각근 아래에 팔이 파고 들어가는 듯한 이미지입니다.

팔을 뒤로 당긴 상태입니다. 목 근처에 홈이 생깁니다 (오른쪽 캐릭터 뼈 참조).

견갑골

이 부분입니다.

쇄골

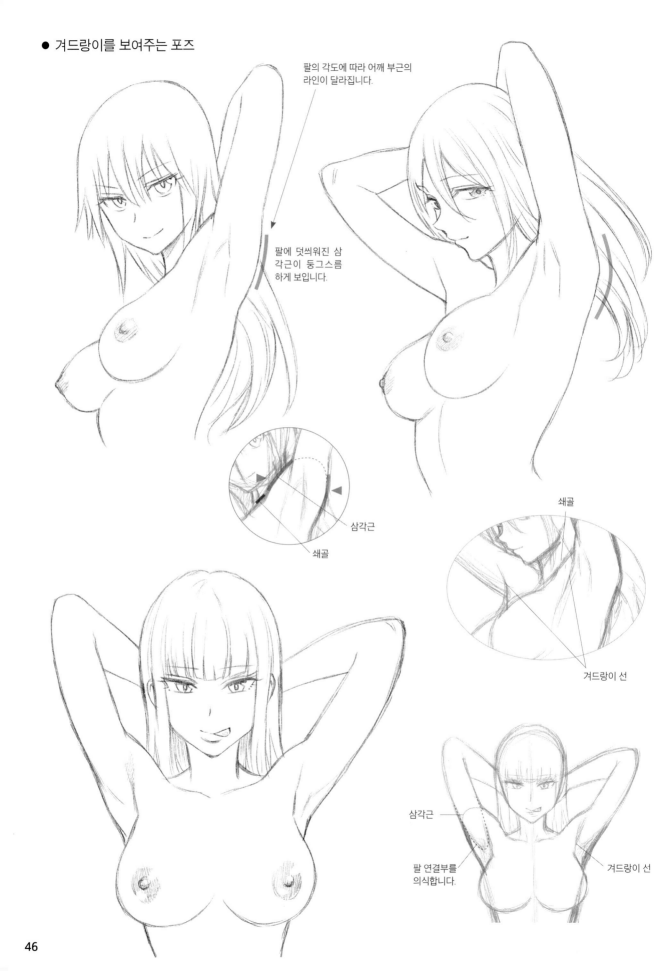

● 겨드랑이를 보여주는 포즈

팔의 각도에 따라 어깨 부근의
라인이 달라집니다.

팔에 덧씌워진 삼
각근이 둥그스름
하게 보입니다.

삼각근

쇄골

쇄골

겨드랑이 선

삼각근

팔 연결부를
의식합니다.

겨드랑이 선

● 겨드랑이 부분을 파악하기

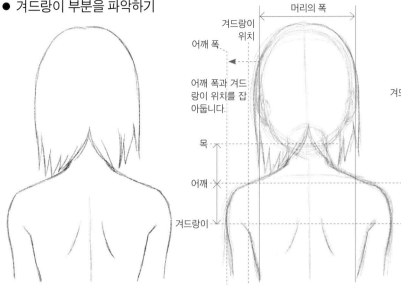

머리의 폭

겨드랑이
위치

어깨 폭

어깨 폭과 겨드
랑이 위치를 잡
아둡니다.

목

어깨

겨드랑이

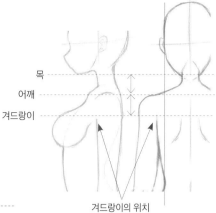

목

어깨

겨드랑이

겨드랑이의 위치

등 쪽의 팔을 그릴 때 팔 연결 부분(겨드랑
이)의 위치는, 머리의 대략적인 윤곽선(머리
크기나 턱의 위치)을 기준으로 삼게 됩니다.

※ 어깨 폭을 시작으로, 목, 어깨, 겨드랑이의 거리 비
율도 개인차가 있습니다. 취향에 맞는 밸런스로 그리
도록 합시다.

팔을 내렸을 때의 겨드랑이 표현은 2가지 타입

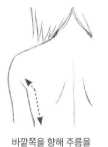

바깥쪽을 향해 주름을
넣는 타입

스트레이트 타입

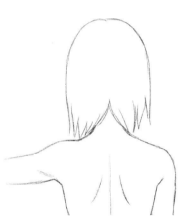

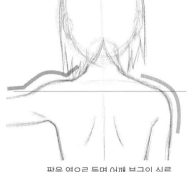

팔을 옆으로 들면 어깨 부근의 실루
엣이 달라집니다.

● 한쪽 팔을 들었을 때의 어깨 부근

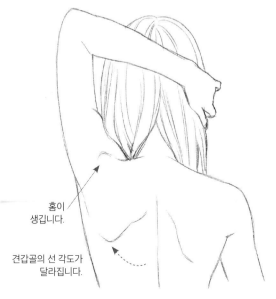

홈이
생깁니다.

견갑골의 선 각도가
달라집니다.

팔꿈치가 올라감에 따라, 견갑골
의 각도가 달라집니다.

평범하게 손을 내리고 있을
때의 견갑골 라인

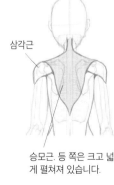

삼각근

승모근. 등 쪽은 크고 넓
게 펼쳐져 있습니다.

● 양 팔을 들었을 때

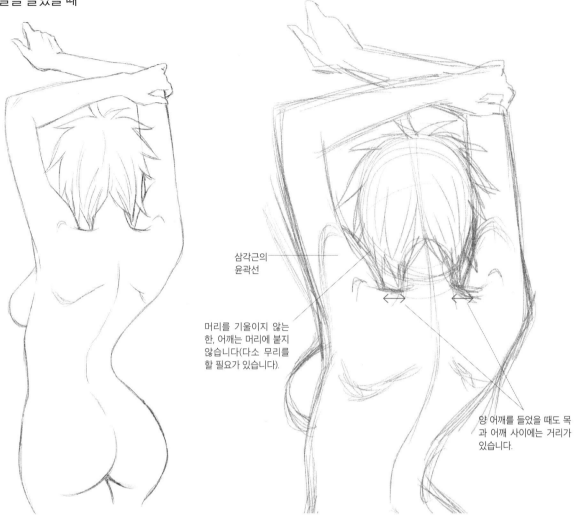

삼각근의
윤곽선

머리를 기울이지 않는
한, 어깨는 머리에 붙지
않습니다(다소 무리를
할 필요가 있습니다).

양 어깨를 들었을 때도 목
과 어깨 사이에는 거리가
있습니다.

● 뒤에서 자연스럽게 손을 잡았을 때의 어깨 부근

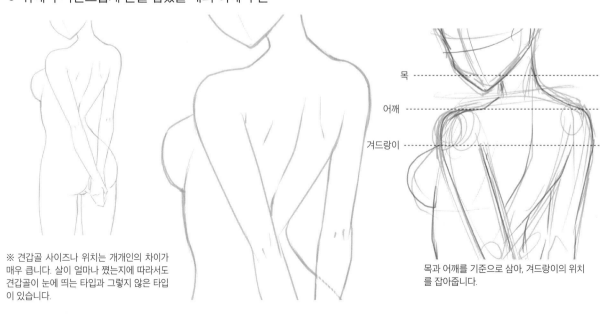

목

어깨

겨드랑이

※ 견갑골 사이즈나 위치는 개개인의 차이가
매우 큽니다. 살이 얼마나 쪘는지에 따라서도
견갑골이 눈에 띄는 타입과 그렇지 않은 타입
이 있습니다.

목과 어깨를 기준으로 삼아, 겨드랑이의 위치
를 잡아줍니다.

팔꿈치 작화

포즈에 보이는 팔꿈치 표현

팔의 관절부, 팔꿈치는 뼈와 힘줄로 구성되어 있습니다. 특히 팔을 굽힌 상태는 뼈의 단단함을 염두에 두고 그려야 합니다. 여러 포즈를 살펴보면서 팔꿈치 표현을 비교해 봅시다.

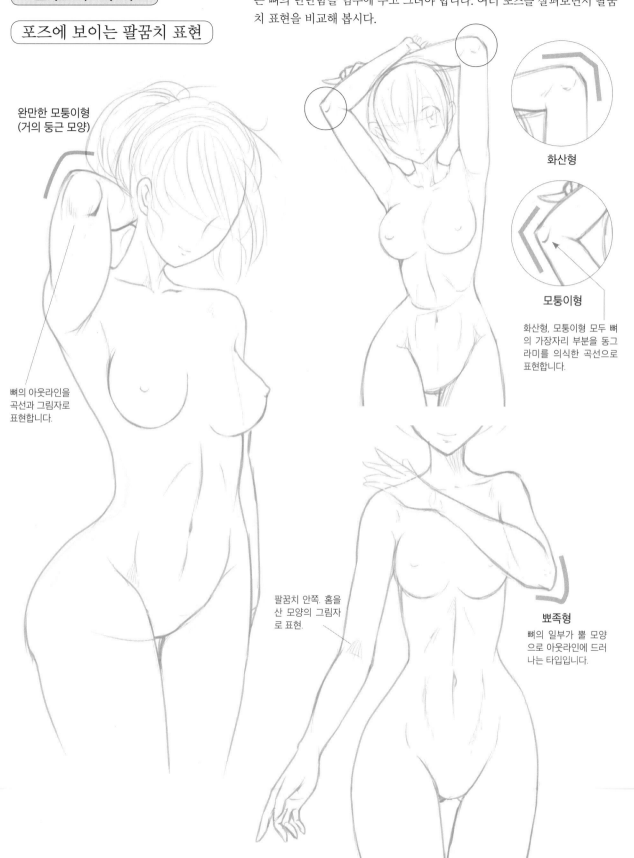

완만한 모퉁이형
(거의 둥근 모양)

뼈의 아웃라인을
곡선과 그림자로
표현합니다.

화산형

모퉁이형

화산형, 모퉁이형 모두 뼈의 가장자리 부분을 동그라미를 의식한 곡선으로 표현합니다.

뾰족형

뼈의 일부가 뿔 모양으로 아웃라인에 드러나는 타입입니다.

팔꿈치 안쪽. 홈을
산 모양의 그림자
로 표현.

49

팔꿈치 관절과 팔꿈치 표현

● 뒤쪽으로 튀어나온 팔꿈치

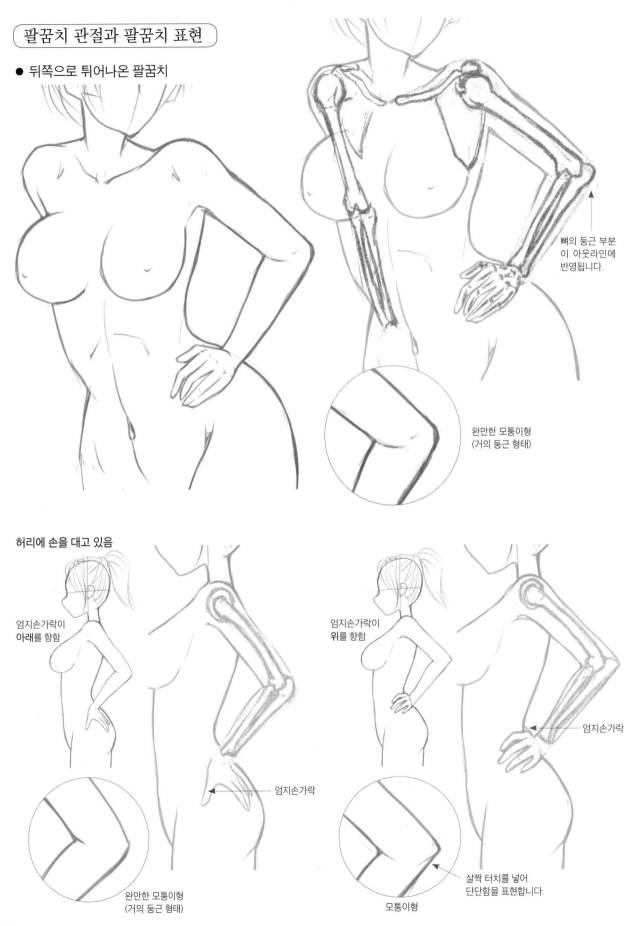

뼈의 둥근 부분
이 아웃라인에
반영됩니다.

완만한 모퉁이형
(거의 둥근 형태)

허리에 손을 대고 있음

엄지손가락이
아래를 향함

엄지손가락

완만한 모퉁이형
(거의 둥근 형태)

엄지손가락이
위를 향함

엄지손가락

살짝 터치를 넣어
단단함을 표현합니다.

모퉁이형

● 손목 돌리기와 팔꿈치의 변화

얼굴 앞에 손

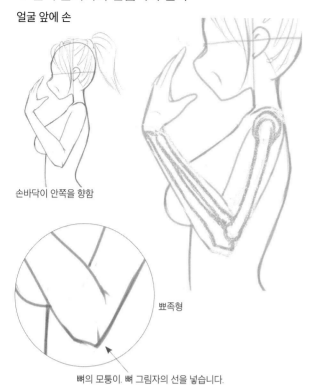

손바닥이 안쪽을 향함

뾰족형

뼈의 모퉁이. 뼈 그림자의 선을 넣습니다.

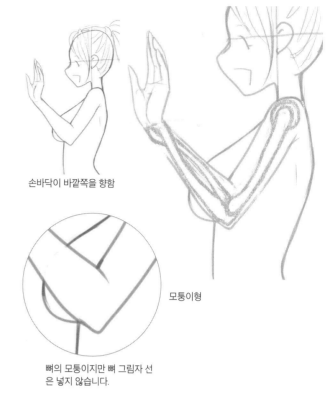

손바닥이 바깥쪽을 향함

모퉁이형

뼈의 모퉁이지만 뼈 그림자 선은 넣지 않습니다.

손을 내림

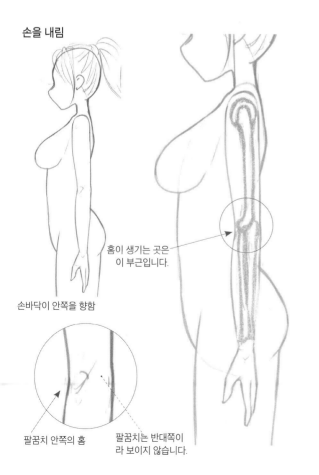

홈이 생기는 곳은 이 부근입니다.

손바닥이 안쪽을 향함

팔꿈치 안쪽의 홈

팔꿈치는 반대쪽이라 보이지 않습니다.

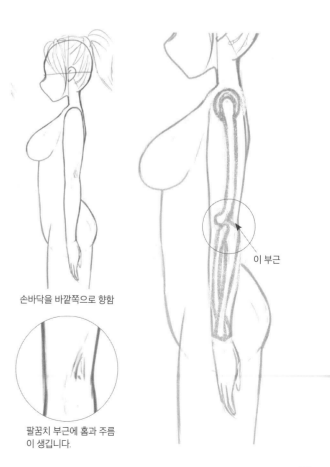

이 부근

손바닥을 바깥쪽으로 향함

팔꿈치 부근에 홈과 주름이 생깁니다.

● 뒤에서 본 팔꿈치

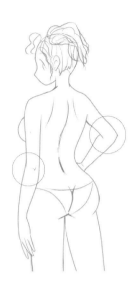

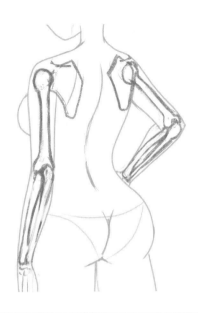

「뼈가 튀어나와 있다」고 의식
하며 터치를 넣도록 합시다.

완만한 모퉁이형
(거의 둥근 형태)

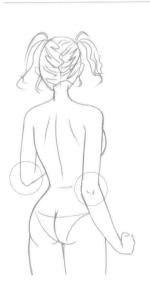

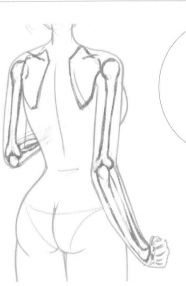

화산형

직선적이고 짧은 선으로 팔꿈
치 부분을 표현합니다.

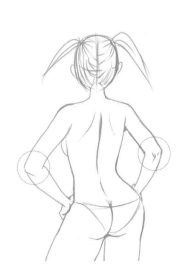

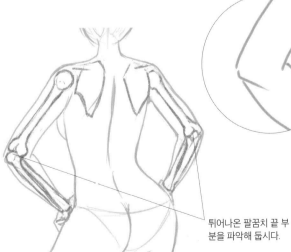

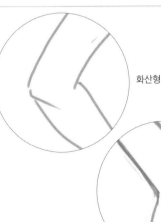

화산형

튀어나온 팔꿈치 끝 부
분을 파악해 둡시다.

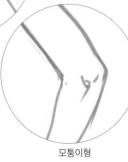

모퉁이형

● 팔을 올렸을 때의 팔꿈치

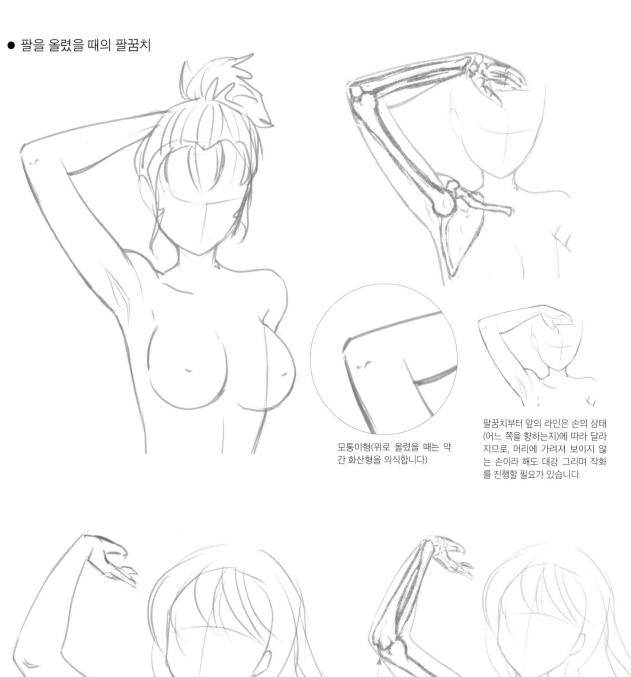

모퉁이형(위로 올렸을 때는 약간 화산형을 의식합니다).

팔꿈치부터 앞의 라인은 손의 상태(어느 쪽을 향하는지)에 따라 달라지므로, 머리에 가려져 보이지 않는 손이라 해도 대강 그리며 작화를 진행할 필요가 있습니다.

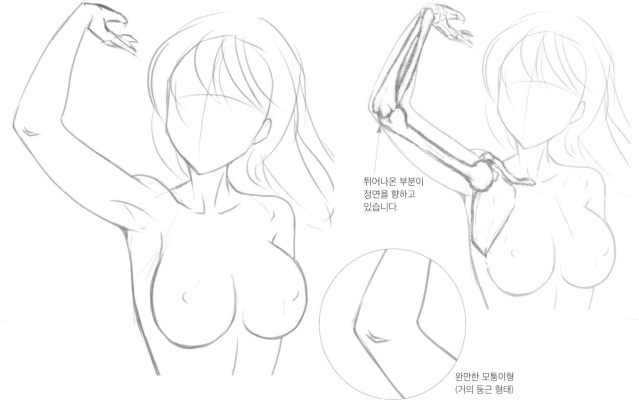

튀어나온 부분이 정면을 향하고 있습니다.

완만한 모퉁이형 (거의 둥근 형태)

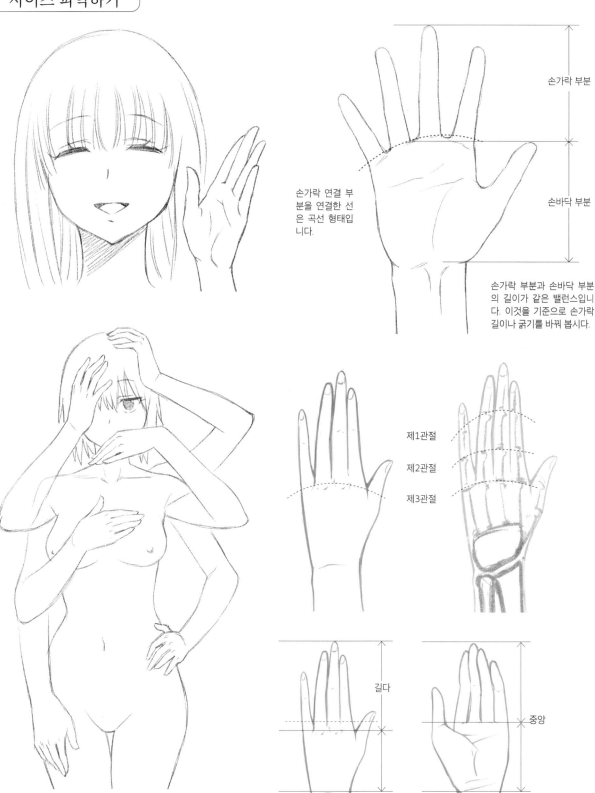

손 작화

사이즈 파악하기

얼굴 크기를 주체로, 손 크기를 결정해 그려봅시다.

손가락 연결 부분을 연결한 선은 곡선 형태입니다.

손가락 부분

손바닥 부분

손가락 부분과 손바닥 부분의 길이가 같은 밸런스입니다. 이것을 기준으로 손가락 길이나 굵기를 바꿔 봅시다.

제1관절

제2관절

제3관절

길다

중앙

손등 쪽이 손가락 부분이 더 깁니다.

손바닥 쪽

다양한 장소를 만져보는 동작을 그리며 손 사이즈와 형태를 연습하면 좋습니다. 장소에 따라 약간 크게, 작게 하는 등 목적(테마)에 따라 구별해 그리도록 합시다.

※ 손가락의 제1~3관절은 아래부터 반대로 순서를 매기는(손가락 끝에 가까운 쪽을 제3관절로 삼는) 경우도 있습니다.

손 포즈의 작화

양손을 내민다

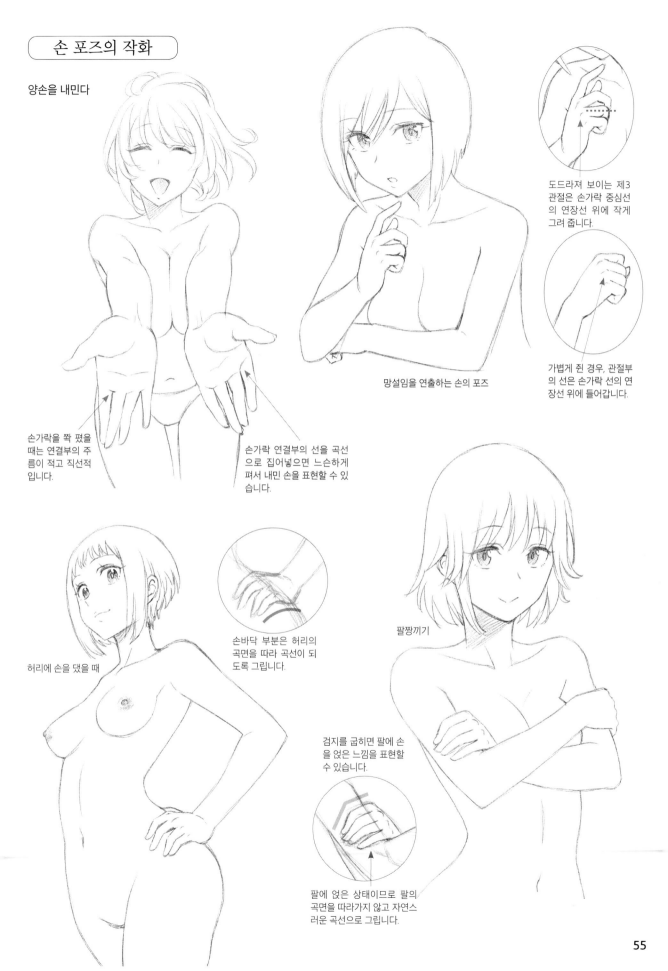

손가락을 쫙 폈을 때는 연결부의 주름이 적고 직선적입니다.

손가락 연결부의 선을 곡선으로 집어넣으면 느슨하게 펴서 내민 손을 표현할 수 있습니다.

망설임을 연출하는 손의 포즈

도드라져 보이는 제3 관절은 손가락 중심선의 연장선 위에 작게 그려 줍니다.

가볍게 쥔 경우, 관절부의 선은 손가락 선의 연장선 위에 들어갑니다.

허리에 손을 댔을 때

손바닥 부분은 허리의 곡면을 따라 곡선이 되도록 그립니다.

팔짱끼기

검지를 굽히면 팔에 손을 얹은 느낌을 표현할 수 있습니다.

팔에 얹은 상태이므로 팔의 곡면을 따라가지 않고 자연스러운 곡선으로 그립니다.

다리의 작화

무릎과 발목의 「뼈의 단단함」과 허벅지와 장딴지의 「살의 부드러움」이 다리에 생동감을 부여합니다. 서 있는 포즈와 앉은 포즈를 통해 다리 부분의 작화를 배워 봅시다.

다리 선의 특징

정면, 옆, 대각선에 따라 달라지는 다리 선을 보도록 합시다.

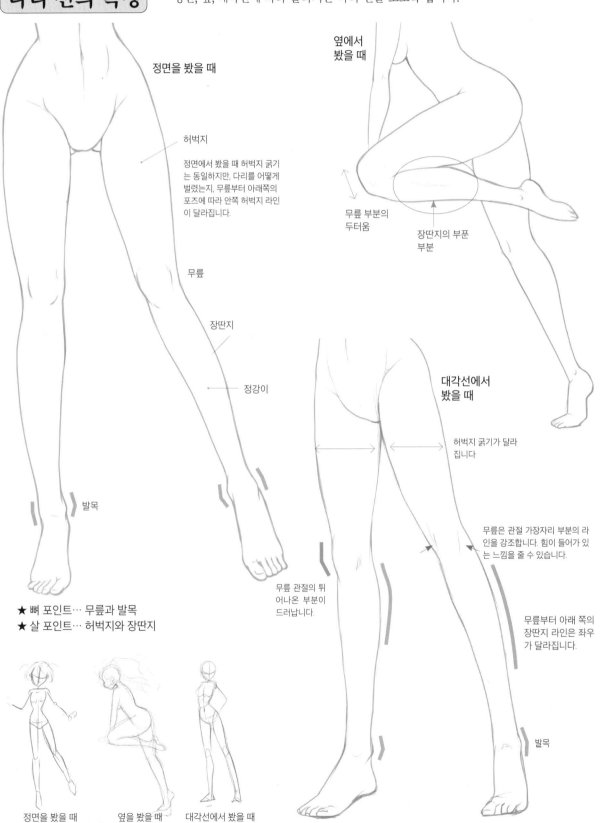

정면을 봤을 때

허벅지

정면에서 봤을 때 허벅지 굵기는 동일하지만, 다리를 어떻게 벌렸는지, 무릎부터 아래쪽의 포즈에 따라 안쪽 허벅지 라인이 달라집니다.

무릎

장딴지

정강이

발목

★ 뼈 포인트… 무릎과 발목
★ 살 포인트… 허벅지와 장딴지

정면을 봤을 때 옆을 봤을 때 대각선에서 봤을 때

옆에서 봤을 때

무릎 부분의 두터움

장딴지의 부푼 부분

대각선에서 봤을 때

허벅지 굵기가 달라집니다

무릎은 관절 가장자리 부분의 라인을 강조합니다. 힘이 들어가 있는 느낌을 줄 수 있습니다.

무릎 관절의 튀어나온 부분이 드러납니다.

무릎부터 아래 쪽의 장딴지 라인은 좌우가 달라집니다.

발목

뼈는 무릎과 발목 관절을 파악하기 위해 필요합니다. 다리 부분의 근육은 뼈를 둘러싼 통 모양의 「입체」를 구성합니다.

▶ 아웃라인과 표현에 관여하는 뼈

캐릭터 뼈

앞면

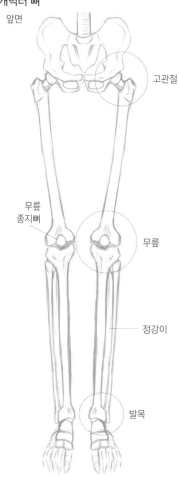

고관절

무릎 종지뼈

무릎

정강이

발목

옆면 뒷면

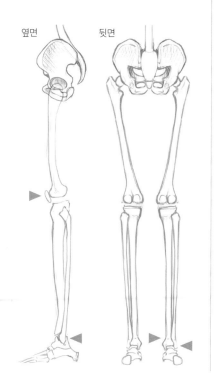

캐릭터 뼈 투시도

앞면 옆면 뒷면

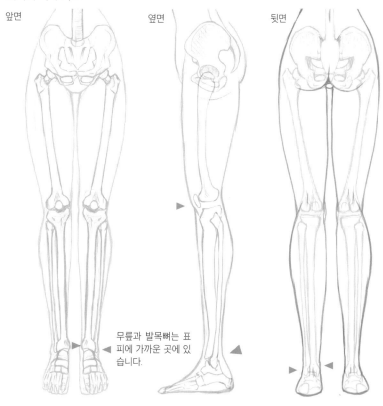

◀ 무릎과 발목뼈는 표피에 가까운 곳에 있습니다.

간이 근육도 회색 부분은 옆에서 봤을 때의 아웃라인과 관계가 있는 근육입니다.

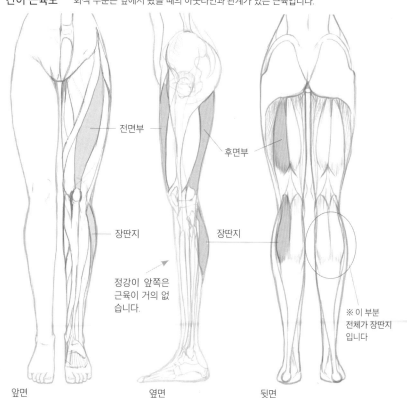

전면부

후면부

장딴지

장딴지

정강이 앞쪽은 근육이 거의 없습니다.

※ 이 부분 전체가 장딴지 입니다

앞면 옆면 뒷면

다리뼈와 육감의 표현

앉아 있는 포즈를 주체로 허벅지와 장딴지(살), 무릎(뼈) 등의 표현을 확인해 봅시다.

다리를 벌린 포즈

● 무릎을 크게 벌리고 앉기

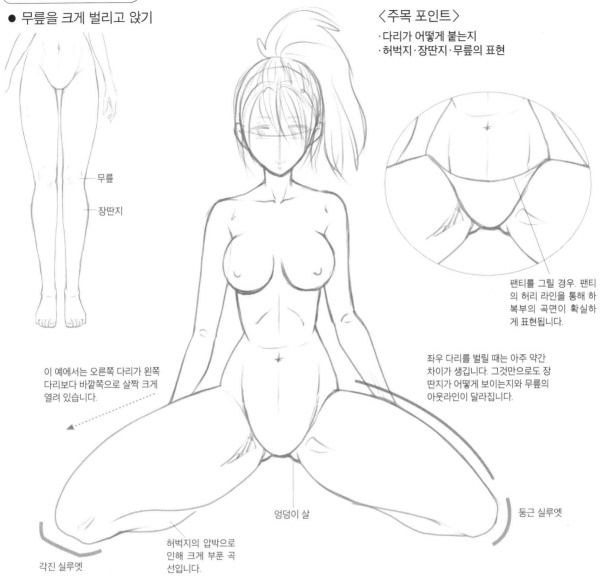

무릎

장딴지

〈주목 포인트〉
·다리가 어떻게 붙는지
·허벅지·장딴지·무릎의 표현

팬티를 그릴 경우. 팬티의 허리 라인을 통해 하복부의 곡면이 확실하게 표현됩니다.

좌우 다리를 벌릴 때는 아주 약간 차이가 생깁니다. 그것만으로도 장딴지가 어떻게 보이는지와 무릎의 아웃라인이 달라집니다.

이 예에서는 오른쪽 다리가 왼쪽 다리보다 바깥쪽으로 살짝 크게 열려 있습니다.

엉덩이 살

둥근 실루엣

각진 실루엣

허벅지의 압박으로 인해 크게 부푼 곡선입니다.

작화 포인트

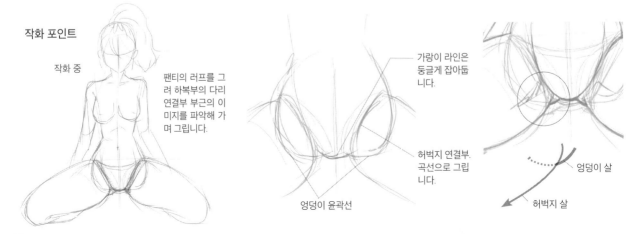

작화 중

팬티의 러프를 그려 하복부의 다리 연결부 부근의 이미지를 파악해 가며 그립니다.

가랑이 라인은 둥글게 잡아둡니다.

허벅지 연결부. 곡선으로 그립니다.

엉덩이 윤곽선

엉덩이 살

허벅지 살

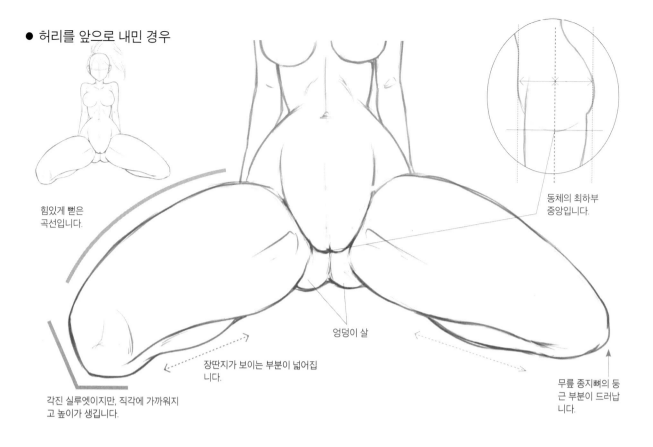

● 허리를 앞으로 내민 경우

힘있게 뻗은
곡선입니다.

각진 실루엣이지만, 직각에 가까워지
고 높이가 생깁니다.

장딴지가 보이는 부분이 넓어집
니다.

엉덩이 살

무릎 종지뼈의 둥
근 부분이 드러납
니다.

동체의 최하부
중앙입니다.

**허벅지 라인,
무릎 변화의 비교**

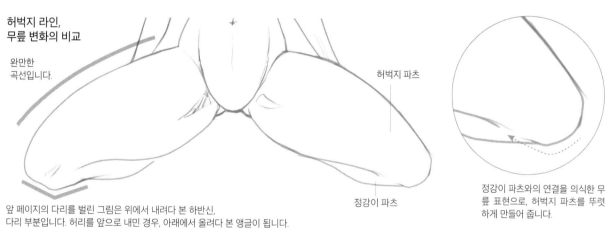

완만한
곡선입니다.

허벅지 파츠

정강이 파츠

앞 페이지의 다리를 벌린 그림은 위에서 내려다 본 하반신,
다리 부분입니다. 허리를 앞으로 내민 경우, 아래에서 올려다 본 앵글이 됩니다.

정강이 파츠와의 연결을 의식한 무
릎 표현으로, 허벅지 파츠를 뚜렷
하게 만들어 줍니다.

팬티(가랑이 부근)의 표현

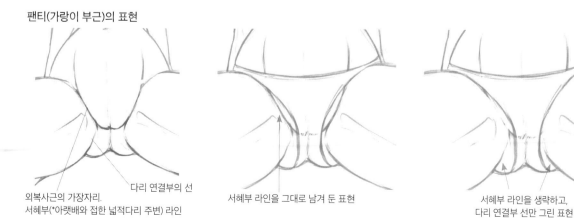

외복사근의 가장자리.
서혜부(*아랫배와 접한 넓적다리 주변) 라인

다리 연결부의 선

서혜부 라인을 그대로 남겨 둔 표현

서혜부 라인을 생략하고,
다리 연결부 선만 그린 표현

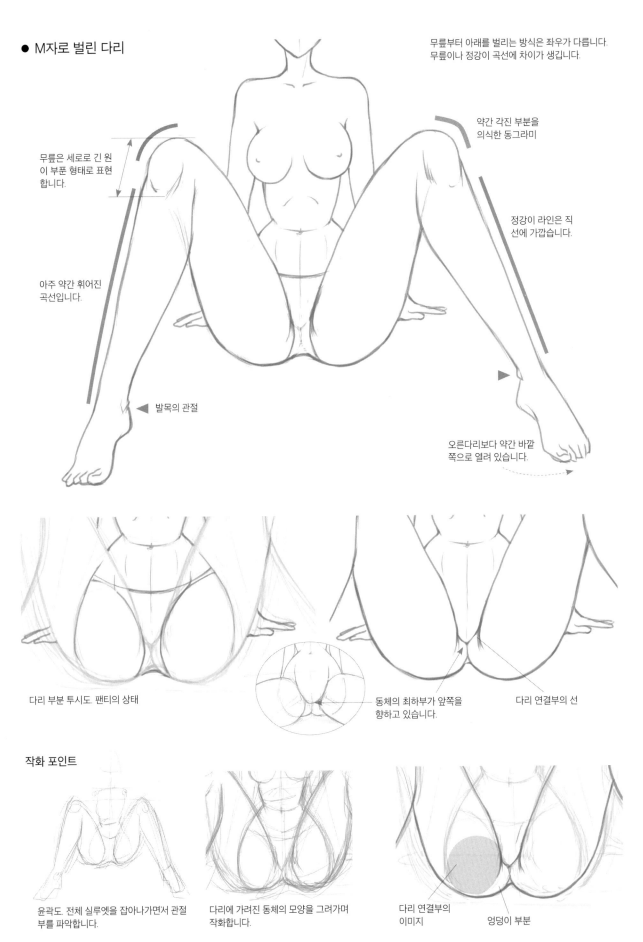

● M자로 벌린 다리

무릎부터 아래를 벌리는 방식은 좌우가 다릅니다.
무릎이나 정강이 곡선에 차이가 생깁니다.

무릎은 세로로 긴 원
이 부푼 형태로 표현
합니다.

약간 각진 부분을
의식한 동그라미

정강이 라인은 직
선에 가깝습니다.

아주 약간 휘어진
곡선입니다.

발목의 관절

오른다리보다 약간 바깥
쪽으로 열려 있습니다.

다리 부분 투시도. 팬티의 상태

동체의 최하부가 앞쪽을
향하고 있습니다.

다리 연결부의 선

작화 포인트

윤곽도. 전체 실루엣을 잡아나가면서 관절
부를 파악합니다.

다리에 가려진 동체의 모양을 그려가며
작화합니다.

다리 연결부의
이미지

엉덩이 부분

60

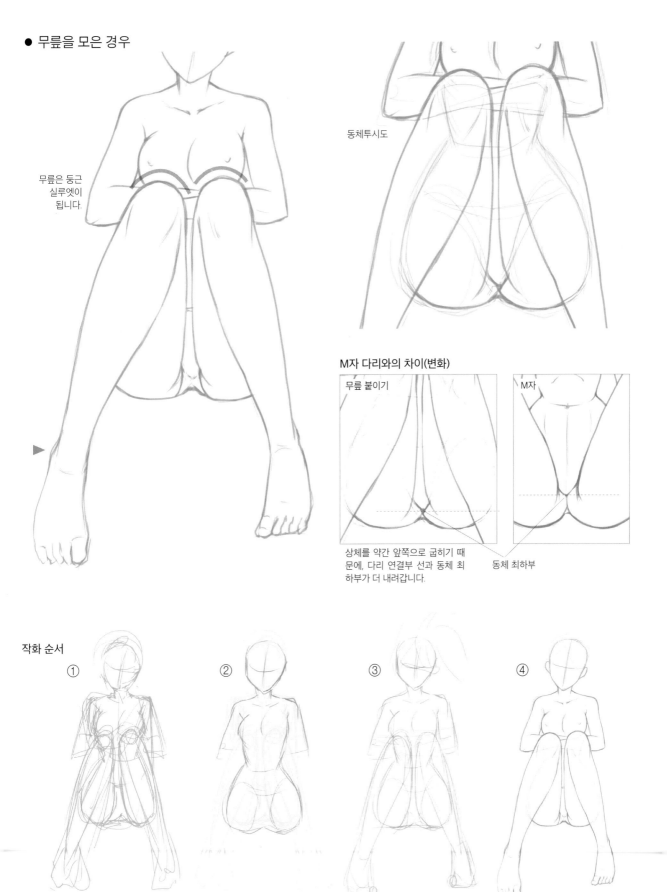

● 무릎을 모은 경우

무릎은 둥근
실루엣이
됩니다.

동체투시도

M자 다리와의 차이(변화)

무릎 붙이기

M자

상체를 약간 앞쪽으로 굽히기 때
문에, 다리 연결부 선과 동체 최
하부가 더 내려갑니다.

동체 최하부

작화 순서

① 전체 윤곽. 포즈의 이미지를 그립니다.

② 동체 부분의 형체를 그립니다.

③ 다리 부분을 대강 그려 넣습니다.

④ 선을 정돈해 완성합니다.

● 앉기·대각선 방향

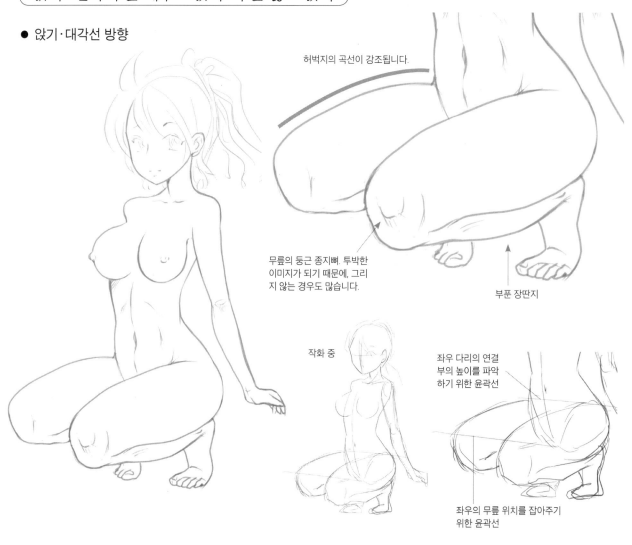

허벅지의 곡선이 강조됩니다.

무릎의 둥근 종지뼈. 투박한 이미지가 되기 때문에, 그리지 않는 경우도 많습니다.

부푼 장딴지

작화 중

좌우 다리의 연결부의 높이를 파악하기 위한 윤곽선

좌우의 무릎 위치를 잡아주기 위한 윤곽선

● 앉기·옆에서 봤을 때

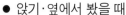

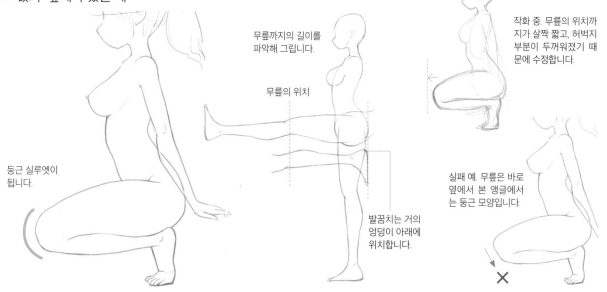

무릎까지의 길이를 파악해 그립니다.

무릎의 위치

작화 중. 무릎의 위치까지가 살짝 짧고, 허벅지 부분이 두꺼워졌기 때문에 수정합니다.

둥근 실루엣이 됩니다.

발꿈치는 거의 엉덩이 아래에 위치합니다.

실패 예. 무릎은 바로 옆에서 본 앵글에서는 둥근 모양입니다.

● 한쪽 무릎 세우고 앉기

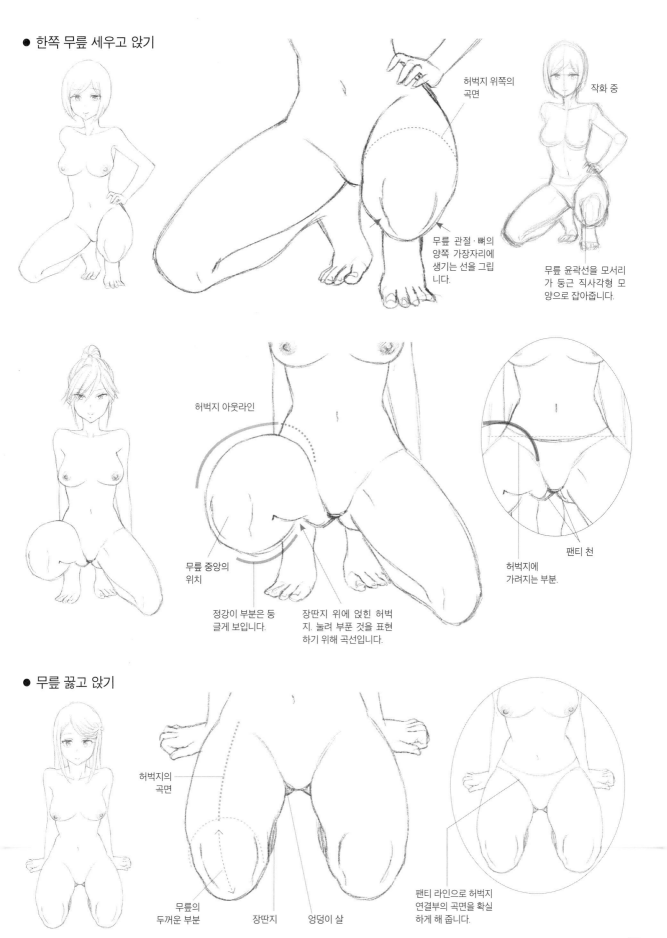

허벅지 위쪽의 곡면

작화 중

무릎 관절·뼈의 양쪽 가장자리에 생기는 선을 그립니다.

무릎 윤곽선을 모서리가 둥근 직사각형 모양으로 잡아줍니다.

허벅지 아웃라인

팬티 천

무릎 중앙의 위치

정강이 부분은 둥글게 보입니다.

장딴지 위에 얹힌 허벅지. 눌려 부푼 것을 표현하기 위해 곡선입니다.

허벅지에 가려지는 부분.

● 무릎 꿇고 앉기

허벅지의 곡면

무릎의 두꺼운 부분

장딴지

엉덩이 살

팬티 라인으로 허벅지 연결부의 곡면을 확실하게 해 줍니다.

골격과 다리 선

다양한 무릎 표현

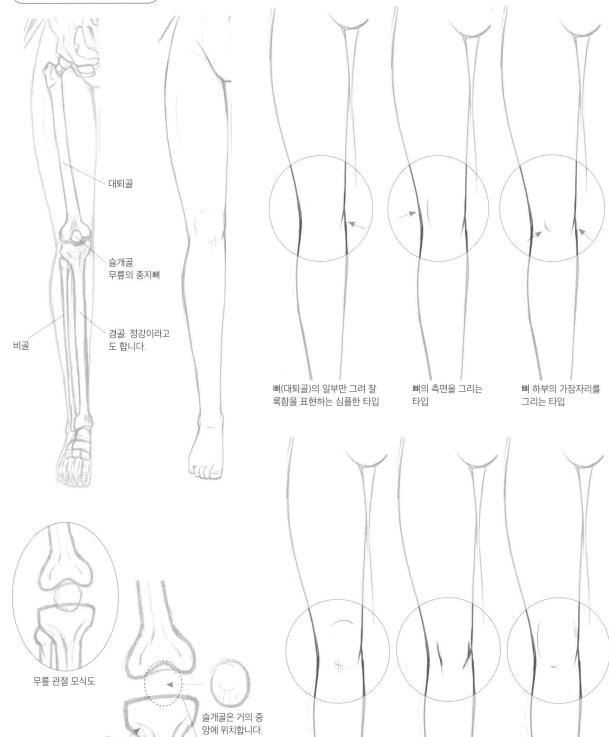

대퇴골

슬개골.
무릎의 종지뼈

비골

경골. 정강이라고
도 합니다.

뼈(대퇴골)의 일부만 그려 잘
록함을 표현하는 심플한 타입

뼈의 측면을 그리는
타입

뼈 하부의 가장자리를
그리는 타입

무릎 관절 모식도

슬개골은 거의 중
앙에 위치합니다.

경골의 윗면은 거
의 평평합니다.

비골은 뒤쪽에
붙습니다.

뼈의 위아래 가장자리 부근
을 곡선으로 그리는 타입

뼈의 양쪽 가장자리를 선
명하게 그리는 타입

뼈 전체를 사각형으로
잡아두는 타입

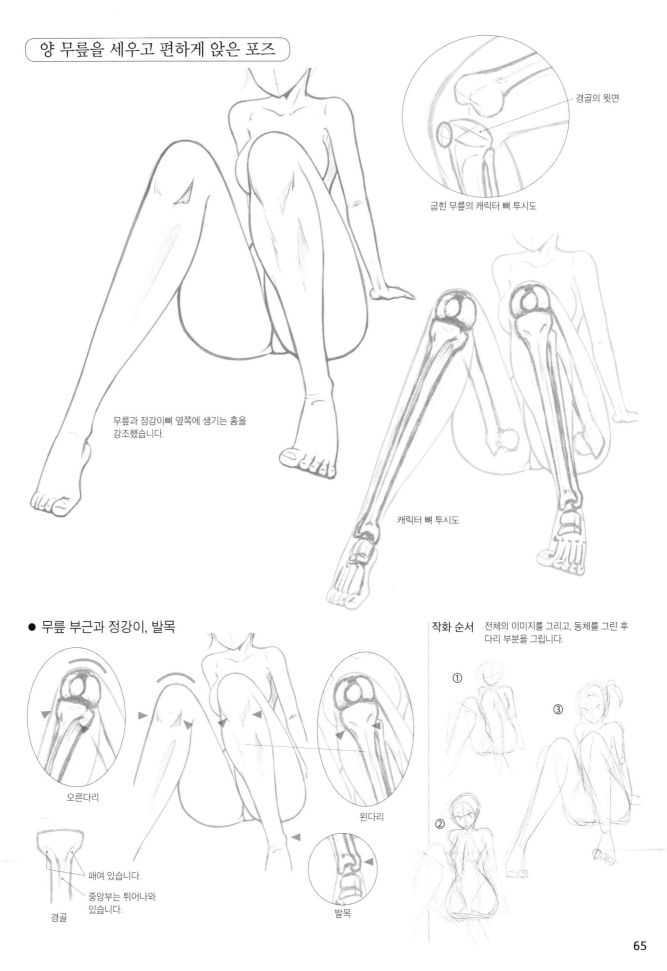

경골의 윗면

굽힌 무릎의 캐릭터 뼈 투시도

무릎과 정강이뼈 옆쪽에 생기는 홈을
강조했습니다.

캐릭터 뼈 투시도

● 무릎 부근과 정강이, 발목

오른다리

왼다리

경골

패여 있습니다.

중앙부는 튀어나와
있습니다.

발목

작화 순서　전체의 이미지를 그리고, 동체를 그린 후
다리 부분을 그립니다.

①

②

③

● 좌측

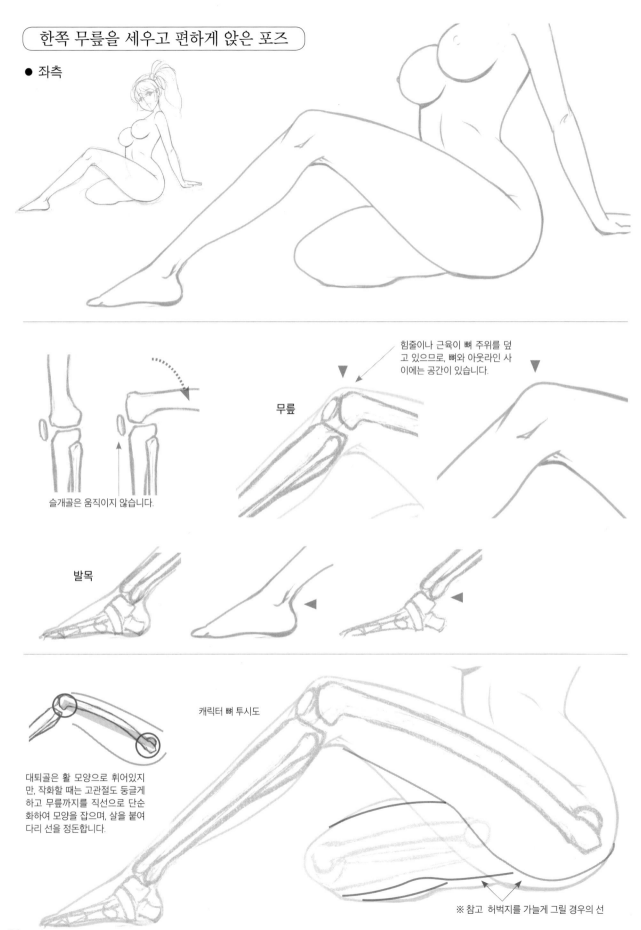

힘줄이나 근육이 뼈 주위를 덮고 있으므로, 뼈와 아웃라인 사이에는 공간이 있습니다.

무릎

슬개골은 움직이지 않습니다.

발목

캐릭터 뼈 투시도

대퇴골은 활 모양으로 휘어있지만, 작화할 때는 고관절도 둥글게 하고 무릎까지를 직선으로 단순화하여 모양을 잡으며, 살을 붙여 다리 선을 정돈합니다.

※ 참고 허벅지를 가늘게 그릴 경우의 선

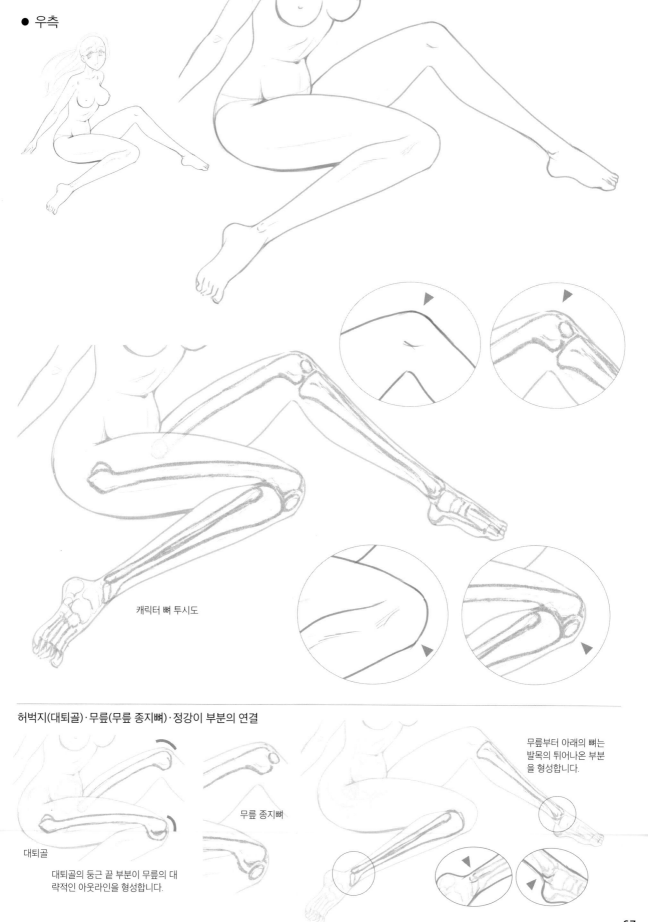

● 우측

캐릭터 뼈 투시도

허벅지(대퇴골)·무릎(무릎 종지뼈)·정강이 부분의 연결

무릎부터 아래의 뼈는 발목의 튀어나온 부분을 형성합니다.

무릎 종지뼈

대퇴골

대퇴골의 둥근 끝 부분이 무릎의 대략적인 아웃라인을 형성합니다.

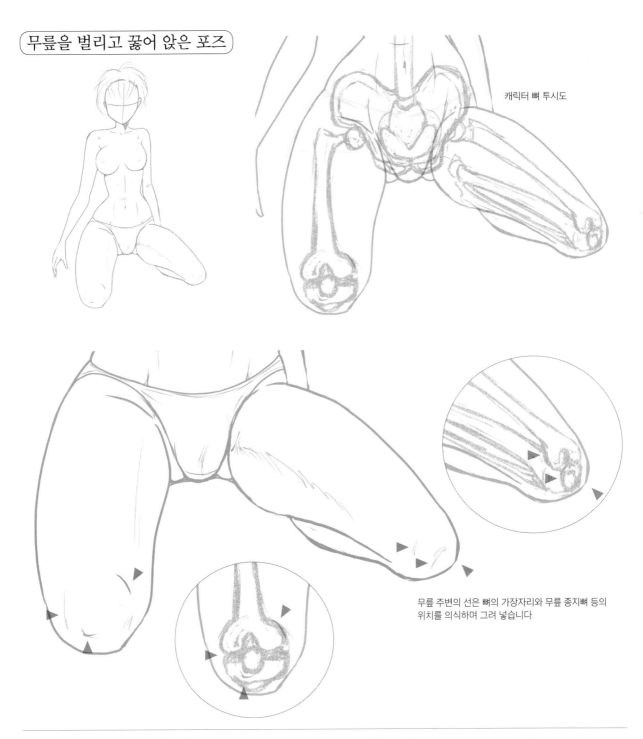

캐릭터 뼈 투시도

무릎 주변의 선은 뼈의 가장자리와 무릎 종지뼈 등의
위치를 의식하며 그려 넣습니다.

무릎부터 아래를 굽혔을 때 캐릭터 뼈의 구조

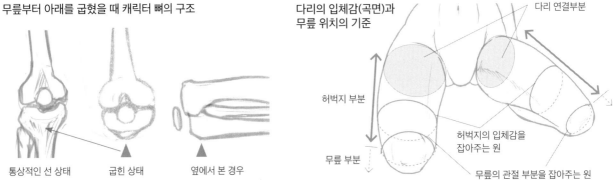

통상적인 선 상태　　굽힌 상태　　옆에서 본 경우

다리의 입체감(곡면)과
무릎 위치의 기준

다리 연결부분

허벅지 부분

무릎 부분

허벅지의 입체감을
잡아주는 원

무릎의 관절 부분을 잡아주는 원

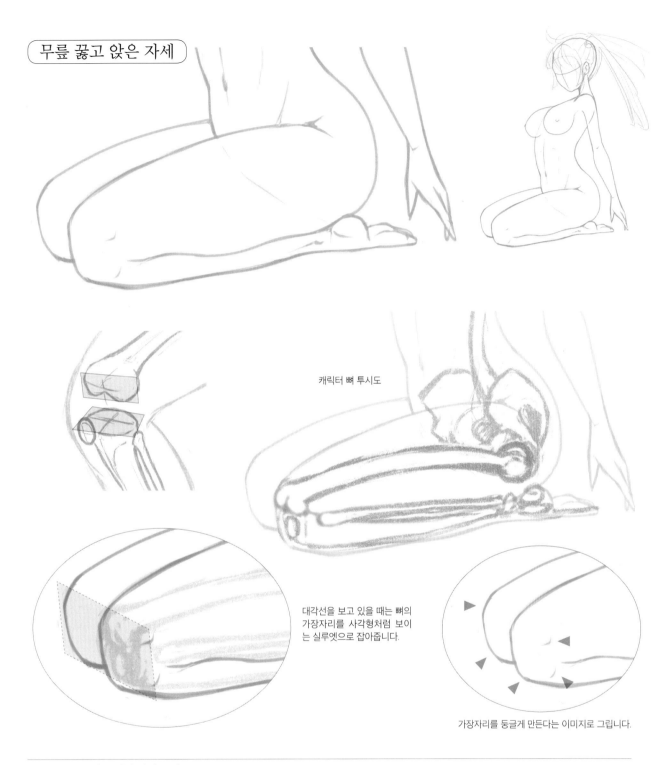

무릎 꿇고 앉은 자세

캐릭터 뼈 투시도

대각선을 보고 있을 때는 뼈의 가장자리를 사각형처럼 보이는 실루엣으로 잡아줍니다.

가장자리를 둥글게 만든다는 이미지로 그립니다.

똑바로 옆에서 봤을 때의 뼈의 모식도

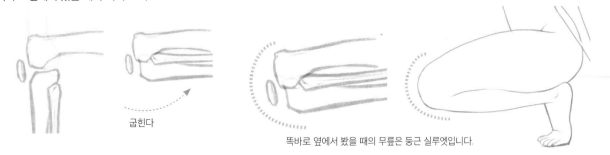

굽힌다

똑바로 옆에서 봤을 때의 무릎은 둥근 실루엣입니다.

발목과 발 작화

발은 전신의 포즈와 다리 선이 어떻게 연결되는지를 보면서 그립시다.

발의 측면을 삼각형 나무토막 이미지로 생각하도록 합시다.

발의 특징

1. 발끝의 실루엣이 변한다

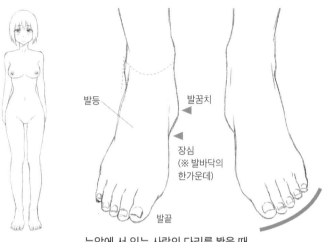

발등
발꿈치
장심
(※ 발바닥의 한가운데)
발끝

눈앞에 서 있는 사람의 다리를 봤을 때

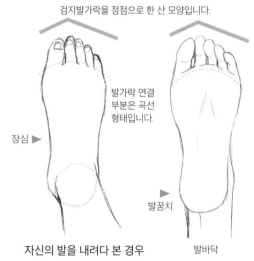

검지발가락을 정점으로 한 산 모양입니다.

발가락 연결 부분은 곡선 형태입니다.

장심

발꿈치

자신의 발을 내려다 본 경우

발바닥

2. 발 양쪽의 접지면과 복사뼈 위치는 서로 다르다

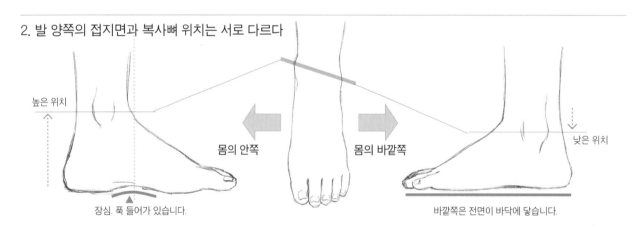

높은 위치

몸의 안쪽

몸의 바깥쪽

낮은 위치

장심. 푹 들어가 있습니다.

바깥쪽은 전면이 바닥에 닿습니다.

3. 발끝으로 서면 키가 달라진다

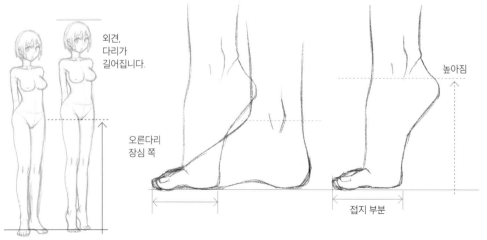

외견, 다리가 길어집니다.

오른다리 장심 쪽

높아짐

뒤에서 본 경우
(오른발)

접지 부분

바닥과 만나는 부분은 살짝 갈라진 상태로 그립니다.

※발레 등을 할 때는 정말 발끝으로 서지만, 보통은 이 부분으로 서는 것(발돋움)을 말합니다.

전신 포즈 작화로 배우는 발과 발목

캐릭터를 그리는 순서를 통해 발의 작화를 확인해 봅시다.

서 있는 포즈

● 정면

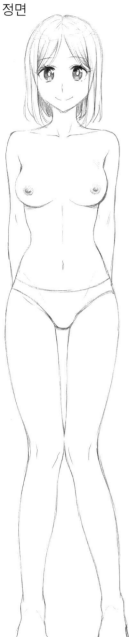

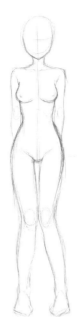

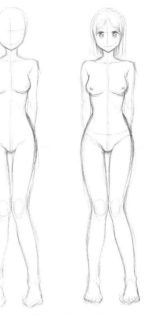

1. 러프 데생. 대략적으로 전체의 포즈를 그립니다.

2. 얼굴과 머리카락, 세부를 그려 넣으면서 아웃라인을 정돈합니다.

①

러프 데생. 발목의 형태를 대강 잡고, 발 포즈의 이미지를 그립니다.

발을 다리와는 별도로 분리된 파츠로 생각합시다. 다리와 발이 연결되는 부분의 선은 산봉우리처럼 그립니다.

②

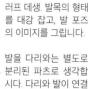
참고 · 폼 모델

발가락을 러프하게 그립니다.

③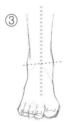

발꿈치를 살짝 들고 있습니다. 다리도 기울어져 있으므로, 똑바로 선 상태와는 다르다는 것을 의식하면서 복사뼈의 각도와 위치를 조정해 마무리합니다.

발목부터 앞은 평범하게 정면을 향하고 있습니다.

● 대각선

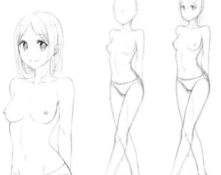

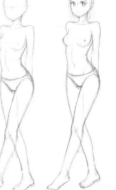

①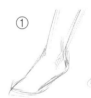

전신의 이미지에 맞도록 발전체의 실루엣을 그립니다.

②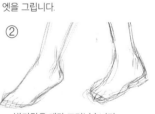

발가락을 대강 그려넣습니다.

③

발가락을 그리고 복사뼈 선을 넣어 완성합니다.

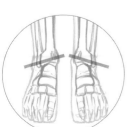

발목의 뼈는 안쪽이 높으므로, 「양다리를 모았을 때는 팔(八)자 모양」임을 기억해 둡시다.

71

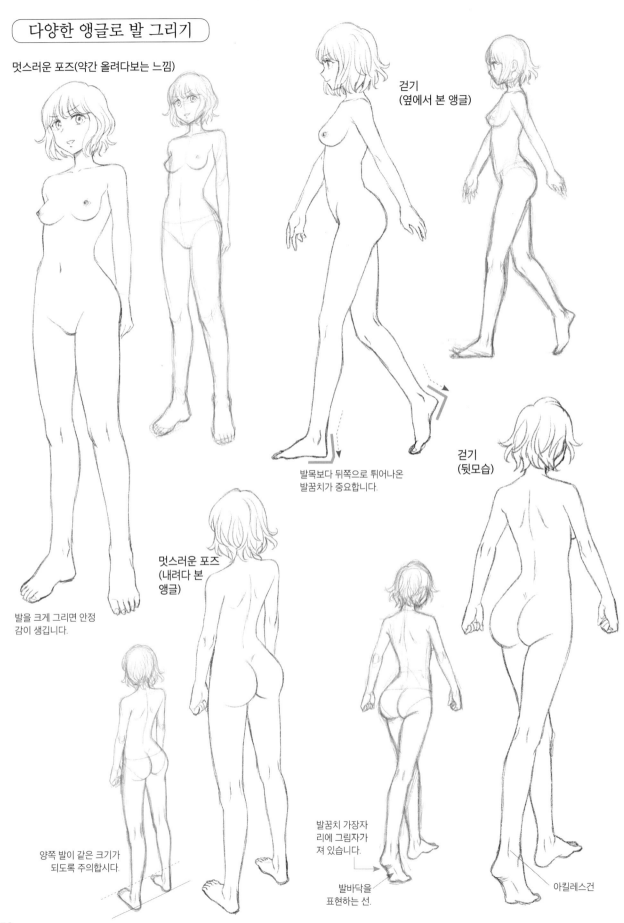

다양한 앵글로 발 그리기

멋스러운 포즈(약간 올려다보는 느낌)

걷기
(옆에서 본 앵글)

발목보다 뒤쪽으로 튀어나온
발꿈치가 중요합니다.

걷기
(뒷모습)

멋스러운 포즈
(내려다 본
앵글)

발을 크게 그리면 안정
감이 생깁니다.

양쪽 발이 같은 크기가
되도록 주의합시다.

발꿈치 가장자
리에 그림자가
져 있습니다.

발바닥을
표현하는 선.

아킬레스건

제3장

육감이 여성 캐릭터의 부드러움을 좌우한다

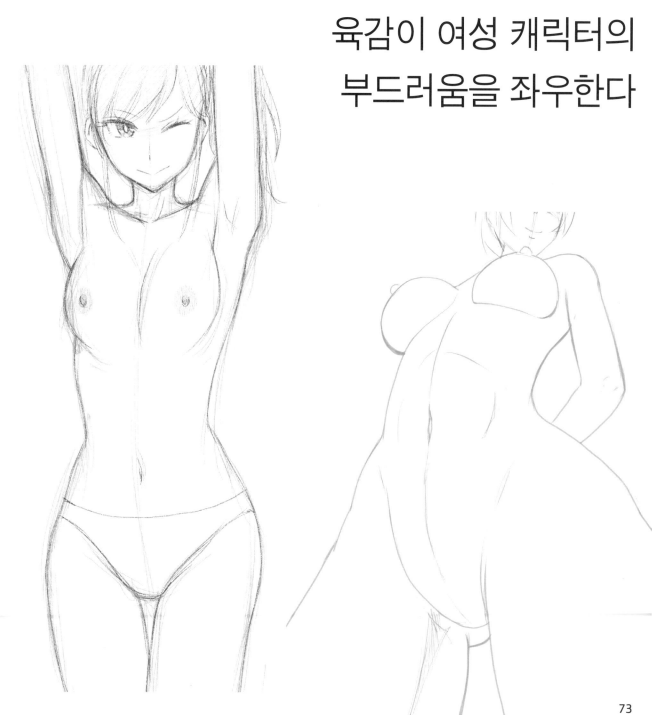

육감과 곡선

여성의 몸이 지닌 특징을 파악해 그리기

육감과 둥근 느낌 표현

여성의 몸에서 느껴지는 부드러움을 좌우하는 특징적 요소는
1. 유방과 엉덩이
2. 어깨의 곡선과 잘록하게 들어간 허리
3. 배의 기복과 둥그스름한 고간의 곡선
곡선으로 육감성을 부여해 봅시다.

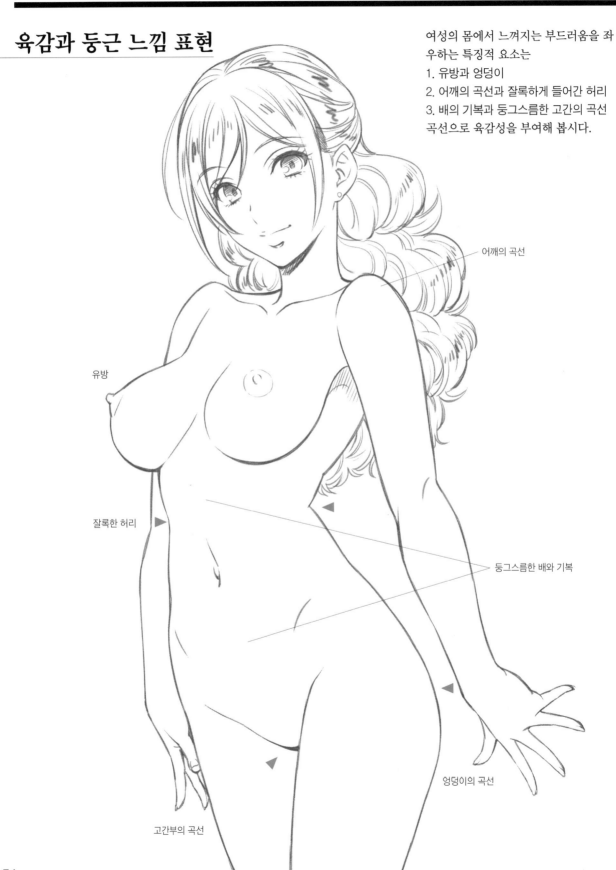

어깨의 곡선

유방

잘록한 허리

둥그스름한 배와 기복

엉덩이의 곡선

고간부의 곡선

살짝 부품

움푹한 곳

살짝 부품

가슴 위쪽 부분
(늑골부)을 잡아
주는 기준선

배꼽의 위치를
잡아줍니다.

골반부를 잡아주는
기준선

엉덩이의 갈라진 부분을
의식한 선. 보이지 않는 부
분도 윤곽선으로 입체감을
파악하면서 그립니다.

가랑이~몸의 똑바로 아
래쪽을 잡아주는 선

유방의 둥그스름한 느낌을 만드는 곡선

완만한 곡선

둥그스름한
곡선

배의 기복을 의식한 작화

중앙의 선은 움
푹한 곳을 표현
하는 것입니다.

배꼽. 배 정면의
「잘록한 부분」에
해당합니다.

곡면

외복사근의 선. 복부의 둥근 느낌을
연출하기 위해 그려넣습니다.

바디라인의 부드러운 육감성을 살리는 곡선과 잘록하게 들어간 부분

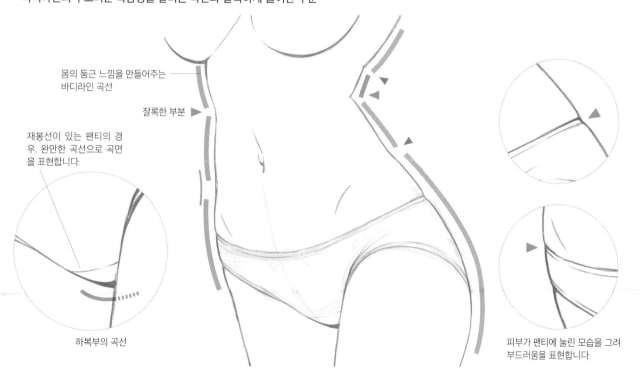

몸의 둥근 느낌을 만들어주는
바디라인 곡선

잘록한 부분

재봉선이 있는 팬티의 경
우. 완만한 곡선으로 곡면
을 표현합니다.

하복부의 곡선

피부가 팬티에 눌린 모습을 그려
부드러움을 표현합니다.

가슴 작화

대표적인 가슴 연출

대표적인 사이즈와 형태를 구별해 그리는 방법, 부드러움을 연출하는 표현 등을 알아봅시다.

형태나 크기, 움직임을 통한 어필 등, 유방의 매력은 다양한 연출로 강조됩니다.

옆에서 본
유혹하는 유방
처진 느낌과 볼륨감

정면에서 스트레이트하게 유혹하는 **유방**
커다란 버스트를 어필

묘사에 약간 집착을 담은 **유두**
유두의 위치를 옆쪽으로 약간 이동시켜 그립니다.

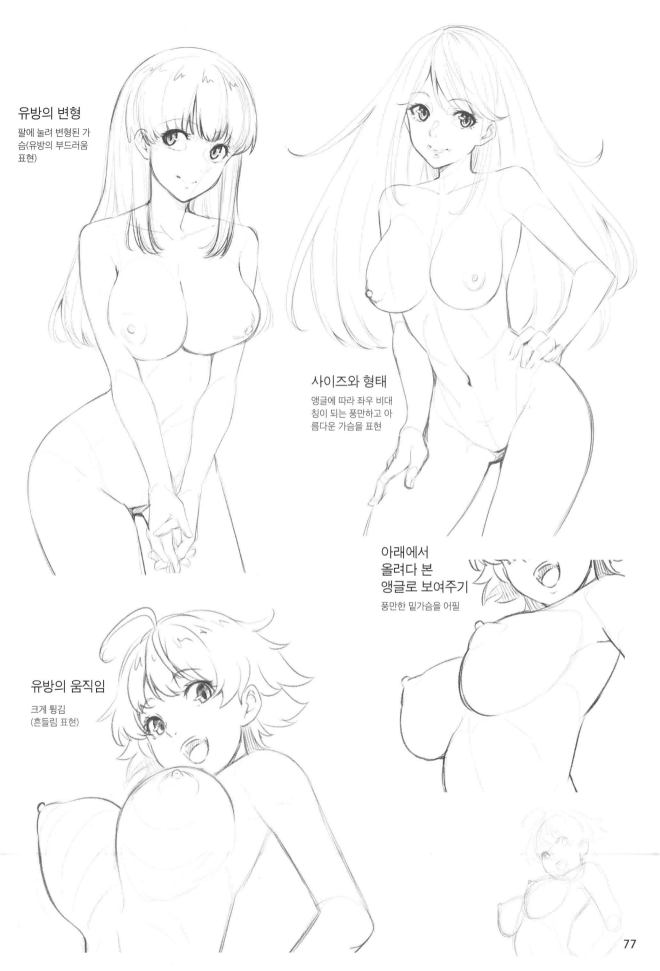

유방의 변형
팔에 눌려 변형된 가
슴(유방의 부드러움
표현)

사이즈와 형태
앵글에 따라 좌우 비대
칭이 되는 풍만하고 아
름다운 가슴을 표현

아래에서
올려다 본
앵글로 보여주기
풍만한 밑가슴을 어필

유방의 움직임
크게 팅김
(흔들림 표현)

77

가슴의 특징

작화 포인트·위치·명칭

가슴(유방)이 연결된 방식이나 위치, 모양, 사이즈를 구별해 그리는 방법을 알아봅시다.

유방

유두

유륜

작화상의 윤곽선·보조선

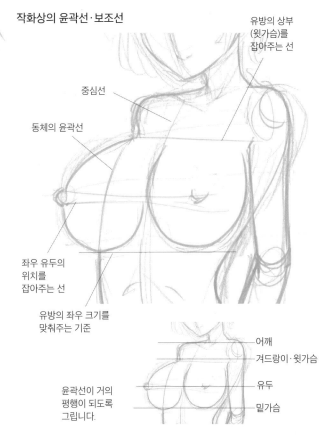

유방의 상부
(윗가슴)를
잡아주는 선

중심선

동체의 윤곽선

좌우 유두의
위치를
잡아주는 선

유방의 좌우 크기를
맞춰주는 기준

윤곽선이 거의
평행이 되도록
그립니다.

어깨

겨드랑이·윗가슴

유두

밑가슴

● 기본 밸런스와 용어

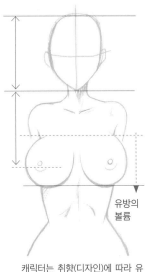

유방의
볼륨

캐릭터는 취향(디자인)에 따라 유방의 위치를 더 위로 옮기거나, 아래로 옮기거나 합니다. 사이즈도 취향과 수요에 따라 달라집니다.

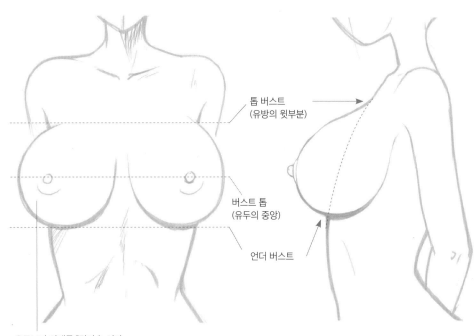

톱 버스트
(유방의 윗부분)

버스트 톱
(유두의 중앙)

언더 버스트

유두보다 아래를 「밑가슴」이라 부르기도 합니다.

가슴(유방)의 모양

실루엣은 크게 2 타입으로 나뉩니다. 치켜 올라간 타입은 유두의 위치를
잡기 어렵기 때문에, 작화의 난이도가 높습니다.

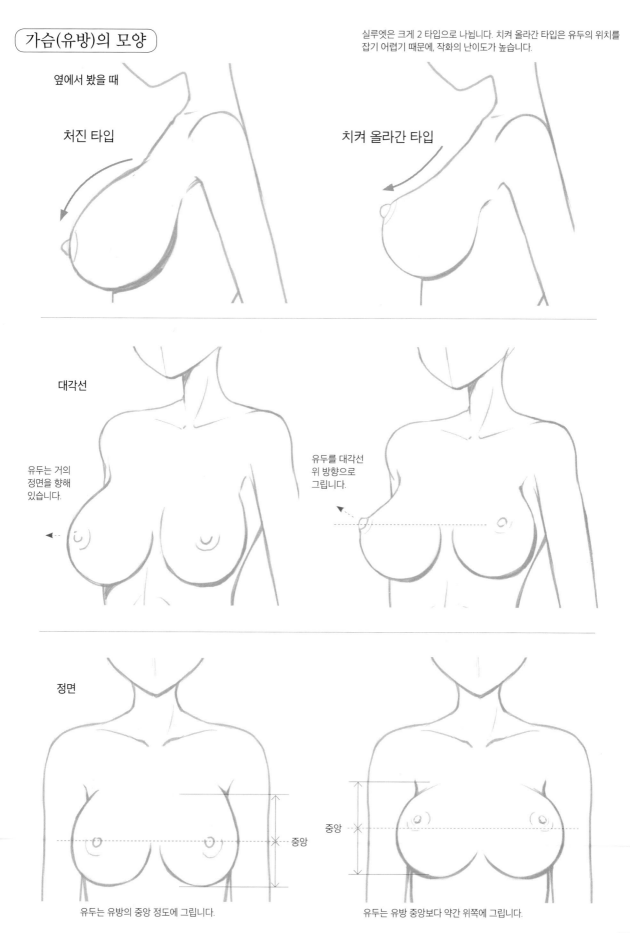

옆에서 봤을 때

처진 타입

치켜 올라간 타입

대각선

유두는 거의
정면을 향해
있습니다.

유두를 대각선
위 방향으로
그립니다.

정면

중앙

중앙

유두는 유방의 중앙 정도에 그립니다.

유두는 유방 중앙보다 약간 위쪽에 그립니다.

가슴 크기와 위치 구별해 그리기

● 기본 타입과 거유 타입

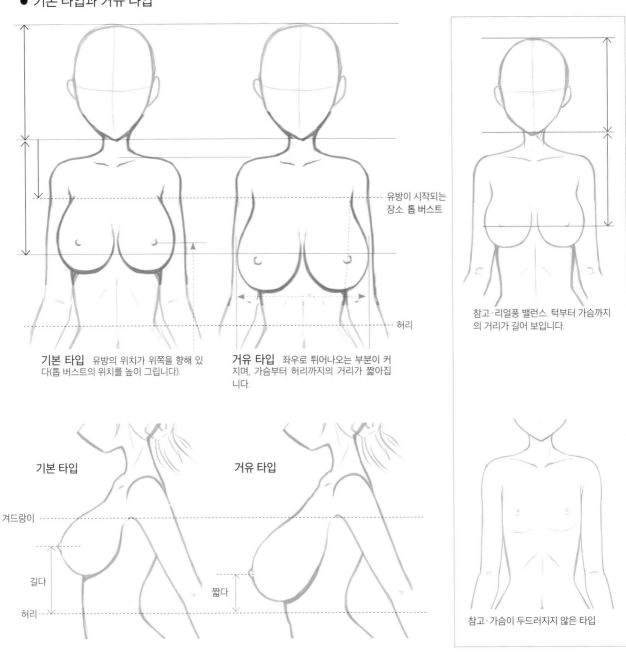

유방이 시작되는 장소. **톱 버스트**

허리

기본 타입 유방의 위치가 위쪽을 향해 있다(톱 버스트의 위치를 높이 그립니다).

거유 타입 좌우로 튀어나오는 부분이 커지며, 가슴부터 허리까지의 거리가 짧아집니다.

참고 · 리얼풍 밸런스. 턱부터 가슴까지의 거리가 길어 보입니다.

기본 타입

거유 타입

겨드랑이

길다

짧다

허리

참고 · 가슴이 두드러지지 않은 타입

● 좀 작은 타입 가슴부터 허리까지의 거리가 길어집니다.

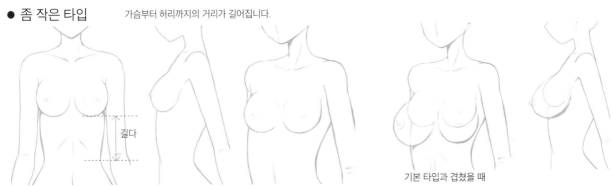

길다

기본 타입과 겹쳤을 때

● 유방의 소중대·실루엣의 차이

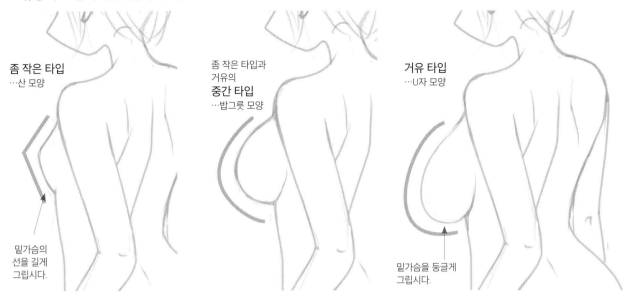

좀 작은 타입
…산 모양

좀 작은 타입과 거유의 중간 타입
…밥그릇 모양

거유 타입
…U자 모양

밑가슴의 선을 길게 그립시다.

밑가슴을 둥글게 그립시다.

앞으로 숙인 포즈를 정면에서 그릴 경우

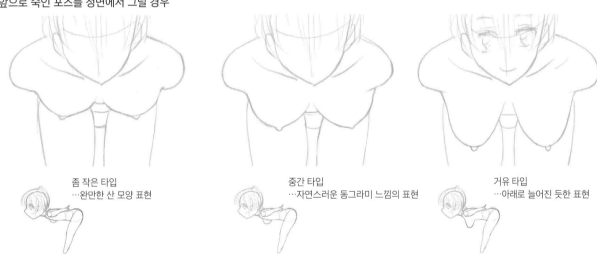

좀 작은 타입
…완만한 산 모양 표현

중간 타입
…자연스러운 동그라미 느낌의 표현

거유 타입
…아래로 늘어진 듯한 표현

불쑥 나타나기…몸을 대각선으로 기울인 어필 포즈

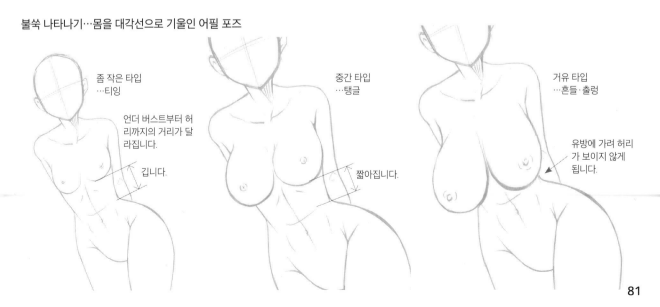

좀 작은 타입
…티잉

언더 버스트부터 허리까지의 거리가 달라집니다.

깁니다.

중간 타입
…탱글

짧아집니다.

거유 타입
…흔들·출렁

유방에 가려 허리가 보이지 않게 됩니다.

유두와 유륜

각 부분의 명칭과 특징

유두와 유륜의 모양과 크기를 구별해 그리는 방법을 알아봅시다. 유방의 사이즈나 모양을 조합하면 다양한 가슴을 만들 수 있습니다. 좋아하는 조합을 그려 봅시다.

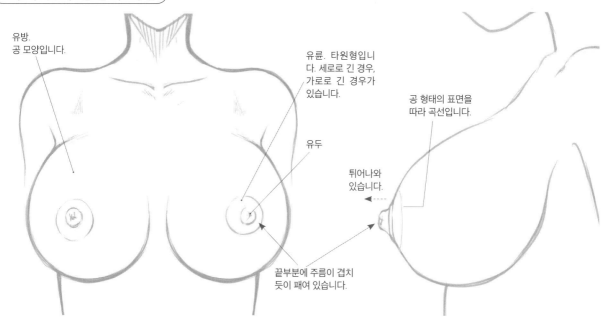

유방.
공 모양입니다.

유륜. 타원형입니다. 세로로 긴 경우, 가로로 긴 경우가 있습니다.

공 형태의 표면을 따라 곡선입니다.

유두

튀어나와 있습니다.

끝부분에 주름이 겹치듯이 패여 있습니다.

● 유두의 형태로 2가지 타입으로 구별해 그리기

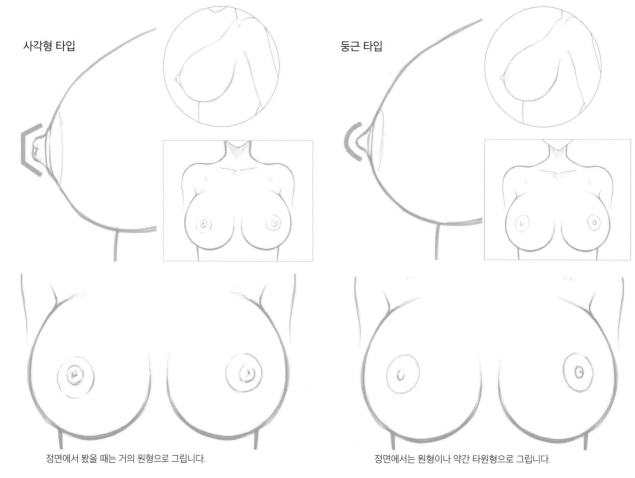

사각형 타입

둥근 타입

정면에서 봤을 때는 거의 원형으로 그립니다.

정면에서는 원형이나 약간 타원형으로 그립니다.

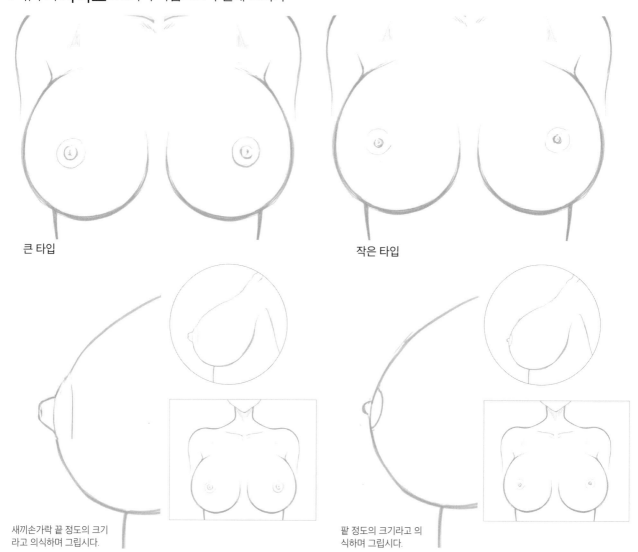

큰 타입

작은 타입

새끼손가락 끝 정도의 크기 라고 의식하며 그립시다.

팔 정도의 크기라고 의 식하며 그립시다.

유륜을 **그리지 않는** 타입 유륜을 생략하고 유두의 아웃라인만을 살짝 그립니다.

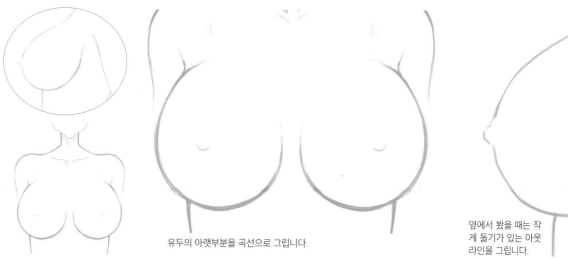

유두의 아랫부분을 곡선으로 그립니다.

옆에서 봤을 때는 작 게 돌기가 있는 아웃 라인을 그립니다.

유두와 유륜 그리는 법

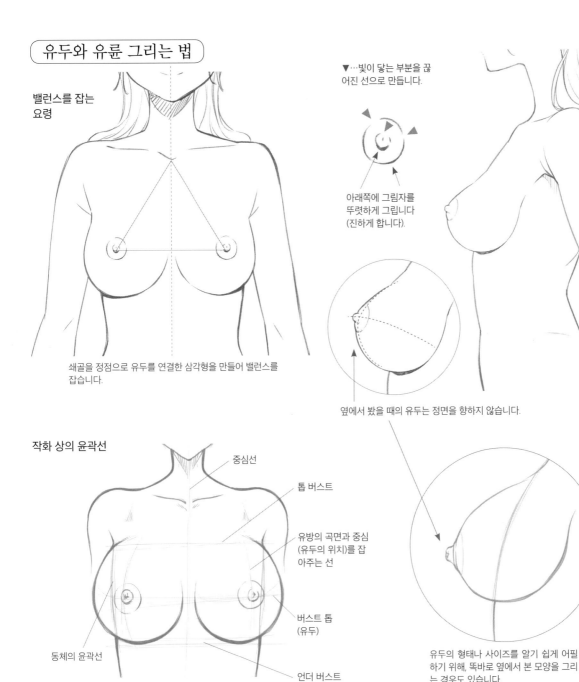

밸런스를 잡는 요령

쇄골을 정점으로 유두를 연결한 삼각형을 만들어 밸런스를 잡습니다.

▼…빛이 닿는 부분을 끊어진 선으로 만듭니다.

아래쪽에 그림자를 뚜렷하게 그립니다 (진하게 합니다).

옆에서 봤을 때의 유두는 정면을 향하지 않습니다.

작화 상의 윤곽선

중심선

톱 버스트

유방의 곡면과 중심 (유두의 위치)를 잡아주는 선

버스트 톱 (유두)

동체의 윤곽선

언더 버스트

유두의 형태나 사이즈를 알기 쉽게 어필하기 위해, 똑바로 옆에서 본 모양을 그리는 경우도 있습니다.

유방 위의 유두·유륜의 작화

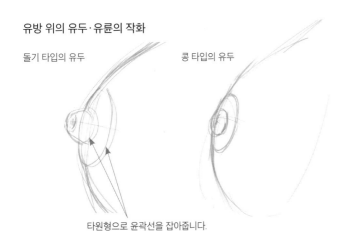

돌기 타입의 유두

콩 타입의 유두

타원형으로 윤곽선을 잡아줍니다.

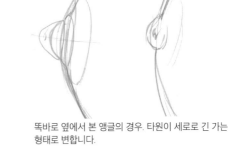

돌기 타입

콩 타입

똑바로 옆에서 본 앵글의 경우. 타원이 세로로 긴 가는 형태로 변합니다.

● 다양한 유두와 유륜의 표현

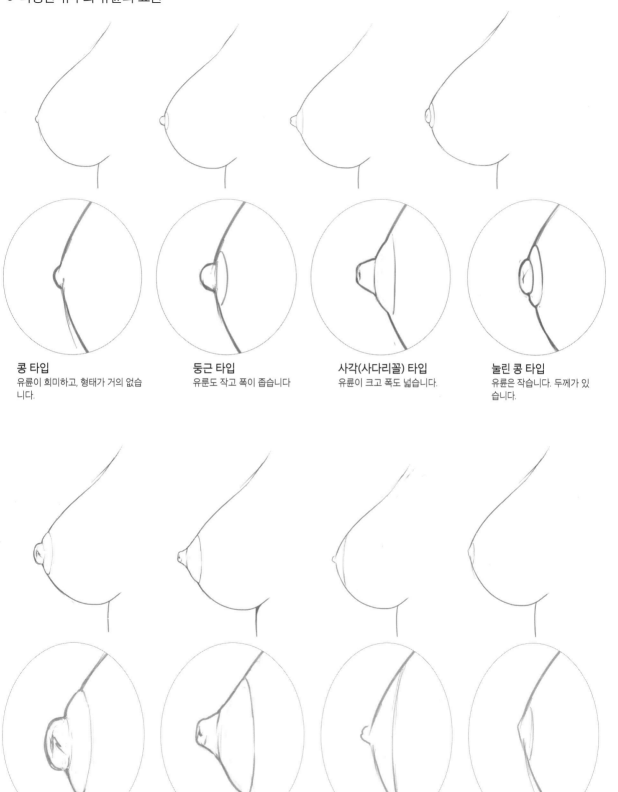

콩 타입
유륜이 희미하고, 형태가 거의 없습니다.

둥근 타입
유륜도 작고 폭이 좁습니다

사각(사다리꼴) 타입
유륜이 크고 폭도 넓습니다.

눌린 콩 타입
유륜은 작습니다. 두께가 있습니다.

커다란 콩 타입
유륜이 폭도 넓고 두께도 있습니다.

뾰족한 사다리꼴 타입
유륜 부분이 넓고 큽니다.

팥 타입
유륜이 넓고, 얇고 큽니다.

작게 부푼 타입
유두, 유륜 모두 작으며, 일체화된 것처럼 보입니다.

가슴 표현

볼륨감(크기, 무게)을 나타내는 연출, 흔들림 표현 등에 의한 부드 러움을 연출하는 방법을 알아봅시다.

볼륨감

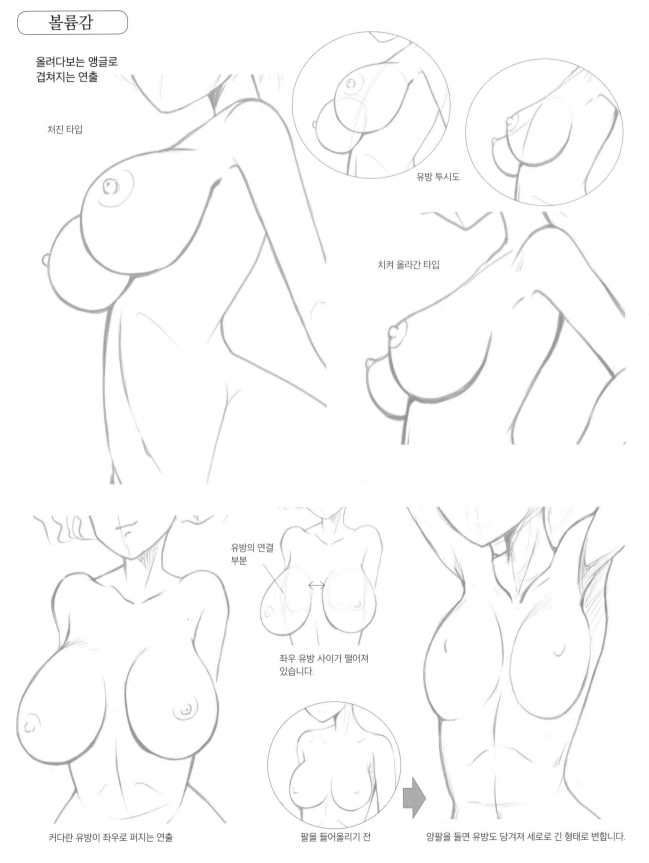

올려다보는 앵글로 겹쳐지는 연출

처진 타입

유방 투시도

치켜 올라간 타입

유방의 연결 부분

좌우 유방 사이가 떨어져 있습니다.

커다란 유방이 좌우로 퍼지는 연출

팔을 들어올리기 전

양팔을 들면 유방도 당겨져 세로로 긴 형태로 변합니다.

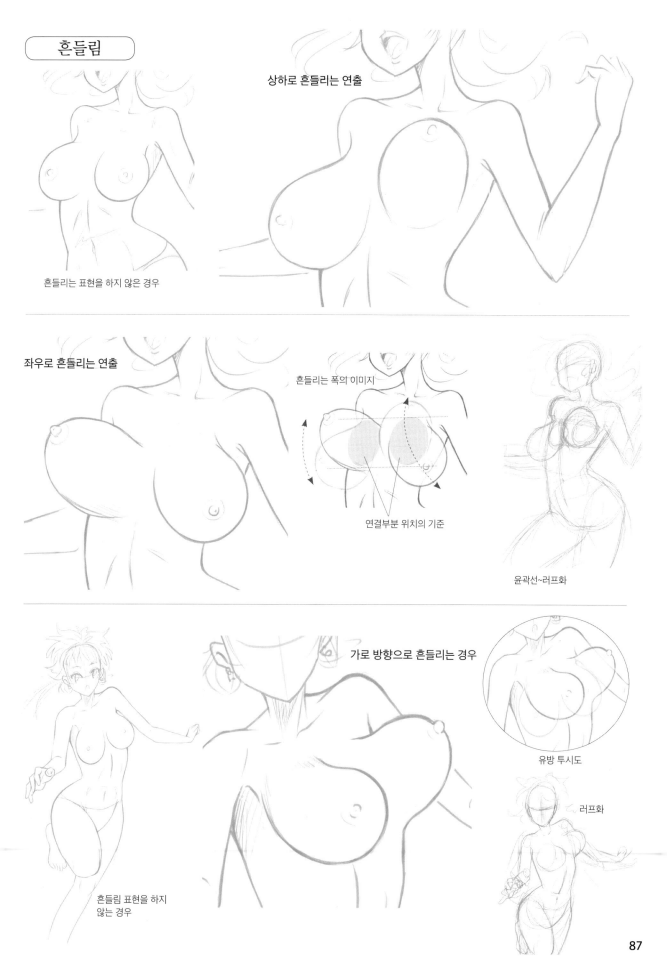

상하로 흔들리는 연출

흔들리는 표현을 하지 않은 경우

좌우로 흔들리는 연출

흔들리는 폭의 이미지

연결부분 위치의 기준

윤곽선~러프화

가로 방향으로 흔들리는 경우

유방 투시도

러프화

흔들림 표현을 하지
않는 경우

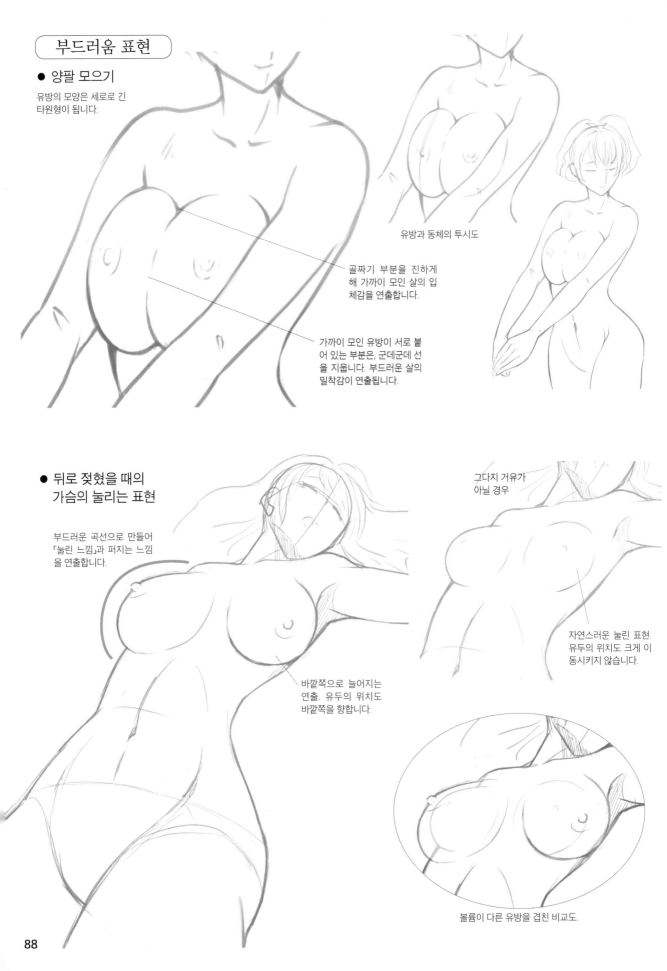

부드러움 표현

● 양팔 모으기

유방의 모양은 세로로 긴
타원형이 됩니다.

골짜기 부분을 진하게
해 가까이 모인 살의 입
체감을 연출합니다.

가까이 모인 유방이 서로 붙
어 있는 부분은, 군데군데 선
을 지웁니다. 부드러운 살의
밀착감이 연출됩니다.

유방과 동체의 투시도

● 뒤로 젖혔을 때의
가슴의 눌리는 표현

부드러운 곡선으로 만들어
「눌린 느낌」과 퍼지는 느낌
을 연출합니다.

바깥쪽으로 늘어지는
연출. 유두의 위치도
바깥쪽을 향합니다.

그다지 거유가
아닐 경우

자연스러운 눌린 표현.
유두의 위치도 크게 이
동시키지 않습니다.

볼륨이 다른 유방을 겹친 비교도.

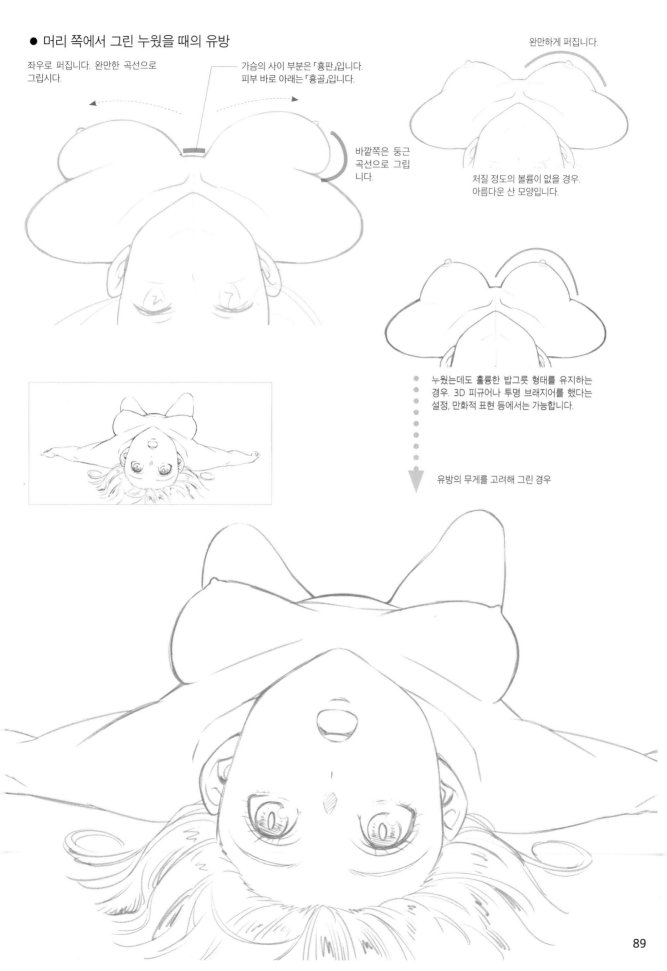

● 머리 쪽에서 그린 누웠을 때의 유방

좌우로 퍼집니다. 완만한 곡선으로 그립시다.

가슴의 사이 부분은 「흉판」입니다. 피부 바로 아래는 「흉골」입니다.

완만하게 퍼집니다.

바깥쪽은 둥근 곡선으로 그립니다.

처질 정도의 볼륨이 없을 경우. 아름다운 산 모양입니다.

누웠는데도 훌륭한 밥그릇 형태를 유지하는 경우. 3D 피규어나 투명 브래지어를 했다는 설정, 만화적 표현 등에서는 가능합니다.

유방의 무게를 고려해 그린 경우

브래지어 작화

착용 전후의 비교

브래지어란 본래 무게 때문에 늘어지는 유방을 지탱하고 모양을 잡아주는 아이템입니다. 캐릭터 작화 시에는 브래지어를 하지 않아도 한 것과 마찬가지로 아름답고 모양이 잡힌 가슴을 그리는 경우도 많기 때문에, 가슴 표현의 일환 정도로 알아보도록 합시다.

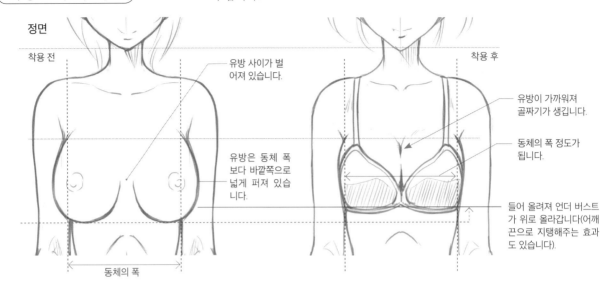

정면

착용 전

유방 사이가 벌어져 있습니다.

유방은 동체 폭보다 바깥쪽으로 넓게 퍼져 있습니다.

동체의 폭

착용 후

유방이 가까워져 골짜기가 생깁니다.

동체의 폭 정도가 됩니다.

들어 올려져 언더 버스트가 위로 올라갑니다(어깨끈으로 지탱해주는 효과도 있습니다).

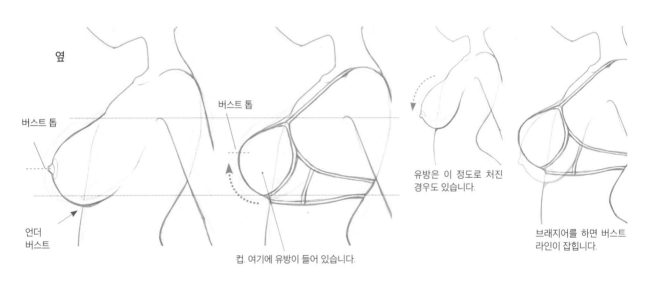

옆

버스트 톱

언더 버스트

버스트 톱

컵. 여기에 유방이 들어 있습니다.

유방은 이 정도로 처진 경우도 있습니다.

브래지어를 하면 버스트 라인이 잡힙니다.

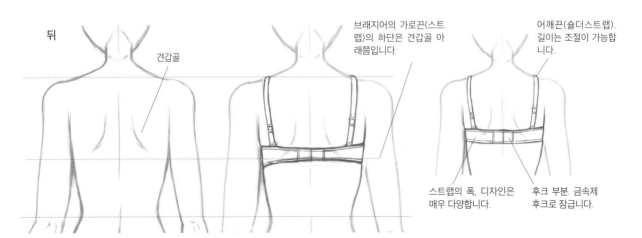

뒤

견갑골

브래지어의 가로끈(스트랩)의 하단은 견갑골 아래쯤입니다.

어깨끈(숄더스트랩). 길이는 조절이 가능합니다.

스트랩의 폭, 디자인은 매우 다양합니다.

후크 부분. 금속제 후크로 잠급니다.

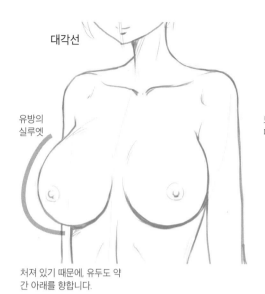

대각선

유방의
실루엣

처져 있기 때문에, 유두도 약
간 아래를 향합니다.

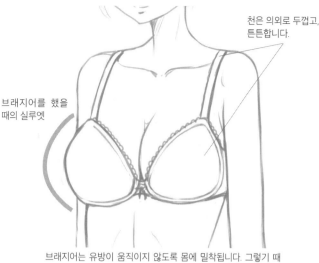

천은 의외로 두껍고,
튼튼합니다.

브래지어를 했을
때의 실루엣

브래지어는 유방이 움직이지 않도록 몸에 밀착됩니다. 그렇기 때
문에, 버스트 라인의 모양이 정돈되는 대신 약간 작아집니다. 다만
안에 든 패드 등에 의해 실제보다 크게 보이는 것도 있습니다.

● 브래지어를 했을 때의 가슴은 3가지 타입

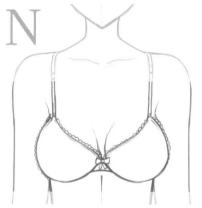

자연미 버스트
유방의 원래 형태를 소중히 하고 자연스럽게 유
지해주는 것. 유방 사이에 틈이 생깁니다.
(N… Natural)

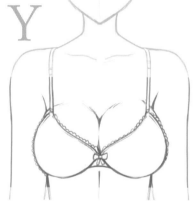

Y자 버스트
커다란 가슴이나 모아주고 올
려주는 효과를 지닌 브래지어
를 했을 경우의 가슴입니다.

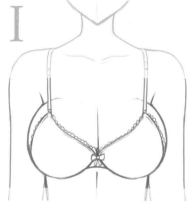

I자 버스트
거유라 부르는 풍만한 유방에서
볼 수 있는 것입니다. 그냥 브래
지어를 하기만 했는데도 가슴팍
의 틈이 사라집니다.

수영복 브래지어 유방을 지탱해주고, 모양을 정돈하며 보호하는 기능은 속옷 브래지어와 마찬가지입니다. 속옷 브래지어에도 「보여주기 위한」 디자인
과 소재를 이용한 것이 있지만, 수영복의 경우는 외관을 좀 더 중시하는 디자인입니다.

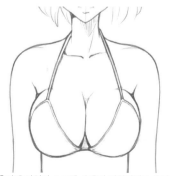

홀터넥 타입의 스트랩. 속옷과 마찬가지로 숄더
타입도 있습니다.

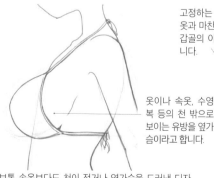

옷이나 속옷, 수영
복 등의 천 밖으로
보이는 유방을 옆가
슴이라고 합니다.

보통 속옷보다도 천이 적거나 옆가슴을 드러낸 디자
인 등으로 속옷과 구별해 그립니다.

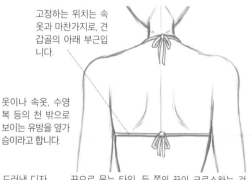

고정하는 위치는 속
옷과 마찬가지로, 견
갑골의 아래 부근입
니다.

끈으로 묶는 타입. 등 쪽의 끈이 크로스하는 것
등, 속옷처럼 배리에이션이 풍부합니다.

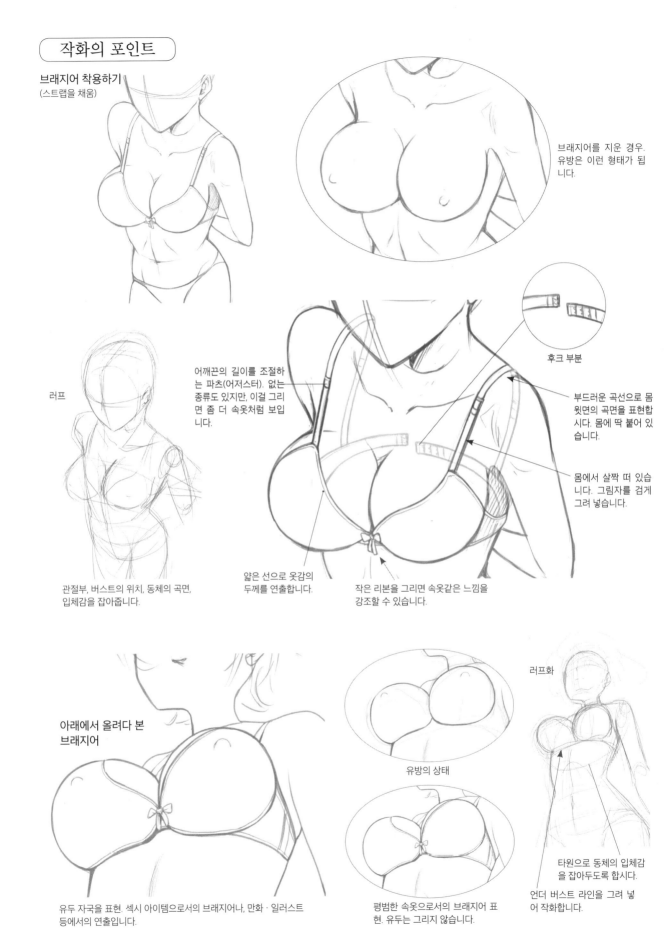

브래지어 착용하기
(스트랩을 채움)

브래지어를 지운 경우. 유방은 이런 형태가 됩니다.

후크 부분

러프

어깨끈의 길이를 조절하는 파츠(어저스터). 없는 종류도 있지만, 이걸 그리면 좀 더 속옷처럼 보입니다.

부드러운 곡선으로 몸 윗면의 곡면을 표현합시다. 몸에 딱 붙어 있습니다.

몸에서 살짝 떠 있습니다. 그림자를 검게 그려 넣습니다.

관절부, 버스트의 위치, 동체의 곡면, 입체감을 잡아줍니다.

얇은 선으로 옷감의 두께를 연출합니다.

작은 리본을 그리면 속옷같은 느낌을 강조할 수 있습니다.

아래에서 올려다 본 브래지어

유방의 상태

러프화

유두 자국을 표현. 섹시 아이템으로서의 브래지어나, 만화 · 일러스트 등에서의 연출입니다.

평범한 속옷으로서의 브래지어 표현. 유두는 그리지 않습니다.

타원으로 동체의 입체감을 잡아두도록 합시다.

언더 버스트 라인을 그려 넣어 작화합니다.

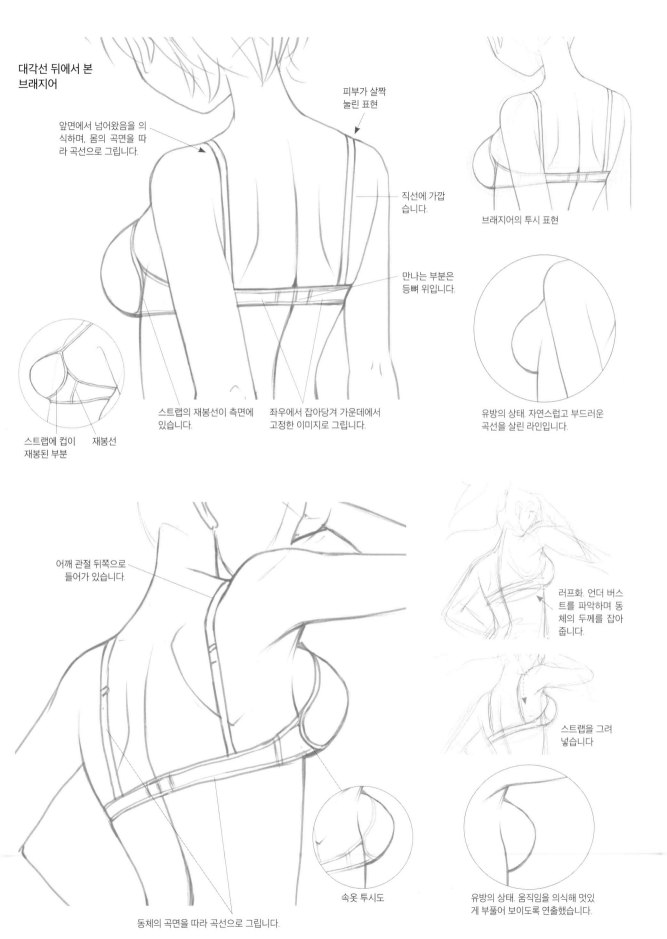

대각선 뒤에서 본 브래지어

앞면에서 넘어왔음을 의식하며, 몸의 곡면을 따라 곡선으로 그립니다.

피부가 살짝 눌린 표현

직선에 가깝습니다.

브래지어의 투시 표현

만나는 부분은 등뼈 위입니다.

스트랩의 재봉선이 측면에 있습니다.

좌우에서 잡아당겨 가운데에서 고정한 이미지로 그립니다.

스트랩에 컵이 재봉된 부분

재봉선

유방의 상태. 자연스럽고 부드러운 곡선을 살린 라인입니다.

어깨 관절 뒤쪽으로 들어가 있습니다.

러프화. 언더 버스트를 파악하며 동체의 두께를 잡아줍니다.

스트랩을 그려 넣습니다

속옷 투시도

유방의 상태. 움직임을 의식해 멋있게 부풀어 보이도록 연출했습니다.

동체의 곡면을 따라 곡선으로 그립니다.

동체의 작화

배의 작화와 몸의 두께를 구별해 그리는 법을 알아봅시다.

배의 표현

복부의 근육 표현을 주체로 한 다양한 배 표현법을 알아봅시다.

● 정면

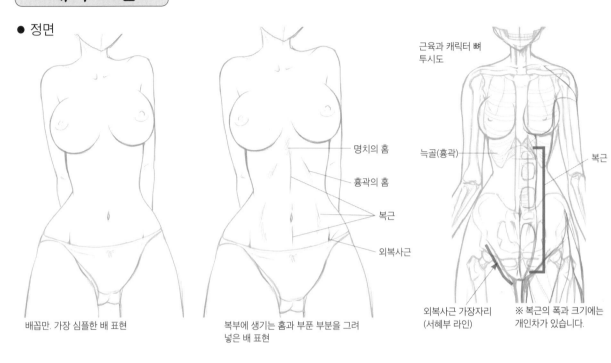

근육과 캐릭터 뼈 투시도

명치의 홈

흉곽의 홈

복근

외복사근

늑골(흉곽)

복근

외복사근 가장자리 (서혜부 라인)

※ 복근의 폭과 크기에는 개인차가 있습니다.

배꼽만. 가장 심플한 배 표현

복부에 생기는 홈과 부푼 부분을 그려 넣은 배 표현

단련된 느낌이나 탄탄한 배 표현

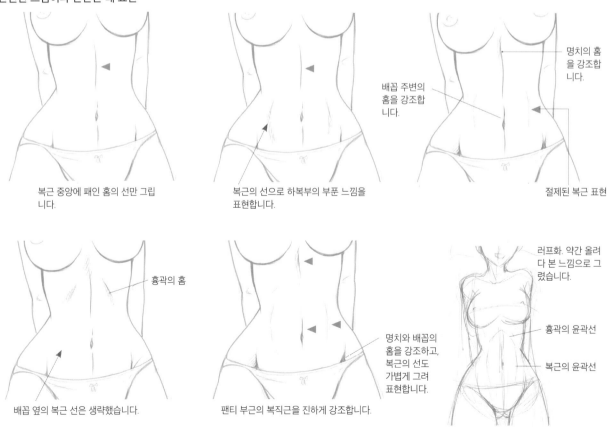

복근 중앙에 패인 홈의 선만 그립니다.

복근의 선으로 하복부의 부푼 느낌을 표현합니다.

배꼽 주변의 홈을 강조합니다.

명치의 홈을 강조합니다.

절제된 복근 표현

흉곽의 홈

배꼽 옆의 복근 선은 생략했습니다.

명치와 배꼽의 홈을 강조하고, 복근의 선도 가볍게 그려 표현합니다.

팬티 부근의 복직근을 진하게 강조합니다.

러프화. 약간 올려다 본 느낌으로 그렸습니다.

흉곽의 윤곽선

복근의 윤곽선

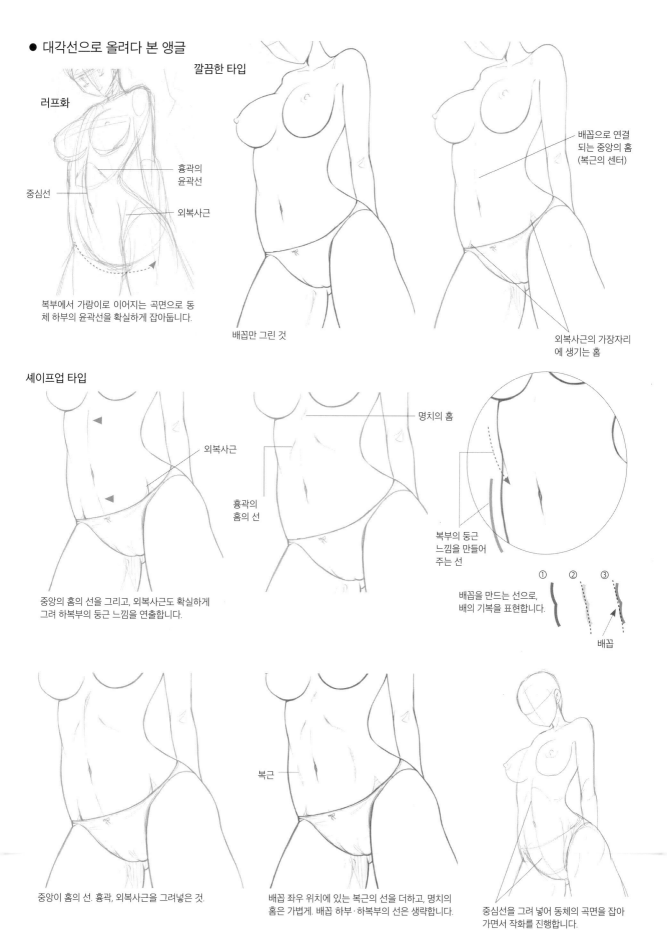

● 대각선으로 올려다 본 앵글

러프화

깔끔한 타입

중심선

흉곽의 윤곽선

외복사근

복부에서 가랑이로 이어지는 곡면으로 동체 하부의 윤곽선을 확실하게 잡아둡니다.

배꼽만 그린 것

배꼽으로 연결되는 중앙의 홈 (복근의 센터)

외복사근의 가장자리에 생기는 홈

셰이프업 타입

외복사근

중앙의 홈의 선을 그리고, 외복사근도 확실하게 그려 하복부의 둥근 느낌을 연출합니다.

명치의 홈

흉곽의 홈의 선

복부의 둥근 느낌을 만들어주는 선

① ② ③

배꼽을 만드는 선으로, 배의 기복을 표현합니다.

배꼽

중앙이 홈의 선. 흉곽, 외복사근을 그려넣은 것.

복근

배꼽 좌우 위치에 있는 복근의 선을 더하고, 명치의 홈은 가볍게. 배꼽 하부·하복부의 선은 생략합니다.

중심선을 그려 넣어 동체의 곡면을 잡아가면서 작화를 진행합니다.

동체 구별해 그리기

캐릭터의 체격, 살집에 따른 구별해 그리기입니다. 마른 타입과 보통 타입 작화를 보고, 동체의 폭과 두께를 변경하는 요령을 배워봅시다.

● 마른 타입과 보통 타입

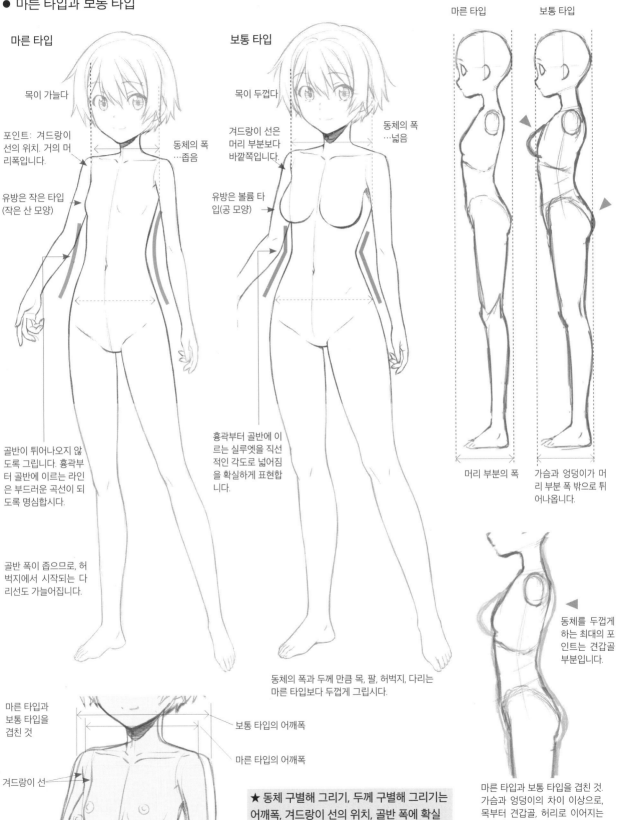

마른 타입

목이 가늘다

포인트: 겨드랑이 선의 위치. 거의 머리폭입니다.

유방은 작은 타입 (작은 산 모양)

골반이 튀어나오지 않도록 그립니다. 흉곽부터 골반에 이르는 라인은 부드러운 곡선이 되도록 명심합시다.

골반 폭이 좁으므로, 허벅지에서 시작되는 다리선도 가늘어집니다.

보통 타입

목이 두껍다

겨드랑이 선은 머리 부분보다 바깥쪽입니다.

동체의 폭 …넓음

유방은 볼륨 타입(공 모양)

흉곽부터 골반에 이르는 실루엣을 직선적인 각도로 넓어짐을 확실하게 표현합니다.

동체의 폭 …좁음

마른 타입 보통 타입

머리 부분의 폭

가슴과 엉덩이가 머리 부분 폭 밖으로 튀어나옵니다.

동체를 두껍게 하는 최대의 포인트는 견갑골 부분입니다.

동체의 폭과 두께 만큼 목, 팔, 허벅지, 다리는 마른 타입보다 두껍게 그립시다.

마른 타입과 보통 타입을 겹친 것

겨드랑이 선

보통 타입의 어깨폭

마른 타입의 어깨폭

★ 동체 구별해 그리기, 두께 구별해 그리기는 어깨폭, 겨드랑이 선의 위치, 골반 폭에 확실하게 차이를 주는 것이 포인트입니다.

마른 타입과 보통 타입을 겹친 것. 가슴과 엉덩이의 차이 이상으로, 목부터 견갑골, 허리로 이어지는 라인을 한층 더 두껍게 그립니다.

● 순서로 보는 작화 포인트

마른 타입

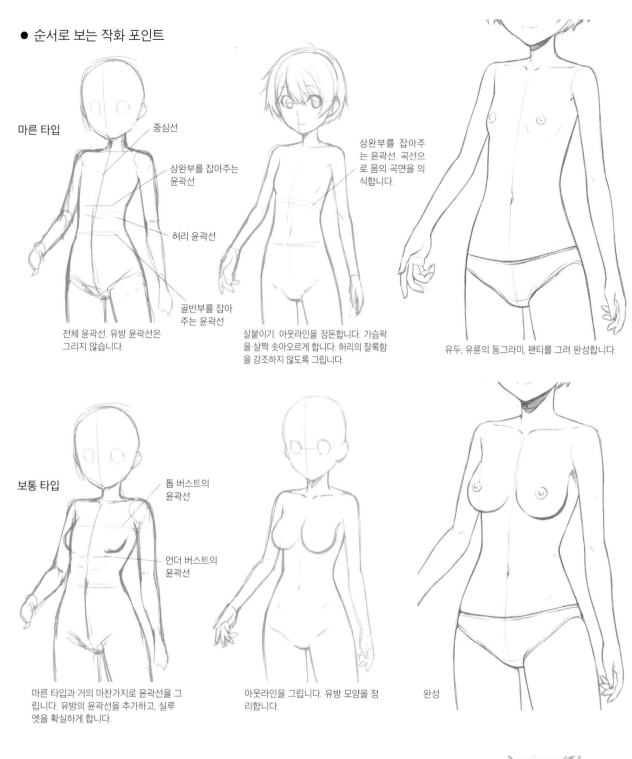

중심선

상완부를 잡아주는
윤곽선

허리 윤곽선

골반부를 잡아
주는 윤곽선

전체 윤곽선. 유방 윤곽선은
그리지 않습니다.

상완부를 잡아주
는 윤곽선. 곡선으
로 몸의 곡면을 의
식합니다.

살붙이기. 아웃라인을 정돈합니다. 가슴팍
을 살짝 솟아오르게 합니다. 허리의 잘록함
을 강조하지 않도록 그립니다.

유두, 유륜의 동그라미, 팬티를 그려 완성합니다.

보통 타입

톱 버스트의
윤곽선

언더 버스트의
윤곽선

마른 타입과 거의 마찬가지로 윤곽선을 그
립니다. 유방의 윤곽선을 추가하고, 실루
엣을 확실하게 합니다.

아웃라인을 그립니다. 유방 모양을 정
리합니다.

완성

● 상완부의 비교(차이점)

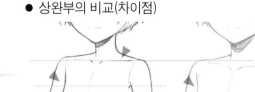

겹친 것

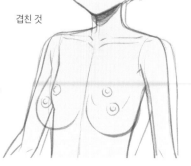

어깨폭과 동체의 두께를 변경하
면, 쇄골과 톱 버스트의 위치도
달라집니다(통상 타입은 쇄골과
버스트 톱 위치를 마른 타입보
다 좀 더 아래쪽으로 그리면 두
터움을 표현할 수 있습니다).

다리 연결 부분·고간 작화

「고관절」은 살로 덮여 있어 겉으로 드러나지 않습니다. 다리 연결부분에 해당하는 고간과 엉덩이의 표현을 알아봅시다.

연결부 근처의 특징

곡선에 의한 육감성 표현입니다. 팬티를 그릴 경우는 살이 눌린 표현도 포인트입니다.

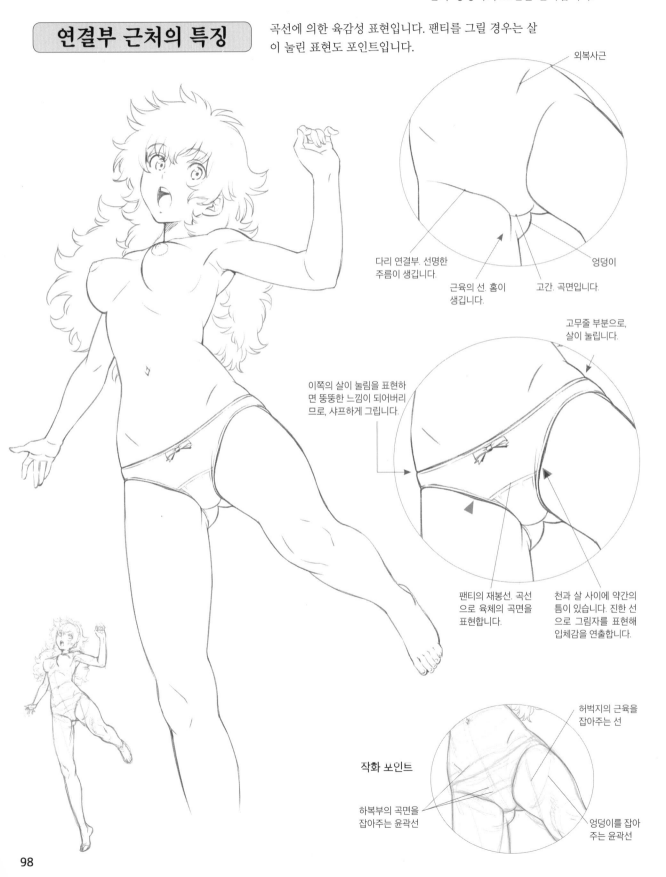

외복사근

다리 연결부. 선명한 주름이 생깁니다.

근육의 선. 홈이 생깁니다.

고간. 곡면입니다.

엉덩이

고무줄 부분으로, 살이 눌립니다.

이쪽의 살이 눌림을 표현하면 뚱뚱한 느낌이 되어버리므로, 샤프하게 그립니다.

팬티의 재봉선. 곡선으로 육체의 곡면을 표현합니다.

천과 살 사이에 약간의 틈이 있습니다. 진한 선으로 그림자를 표현해 입체감을 연출합니다.

허벅지의 근육을 잡아주는 선

작화 포인트

하복부의 곡면을 잡아주는 윤곽선

엉덩이를 잡아 주는 윤곽선

팬티를 그려 다리의 연결부 근처를 파악하기

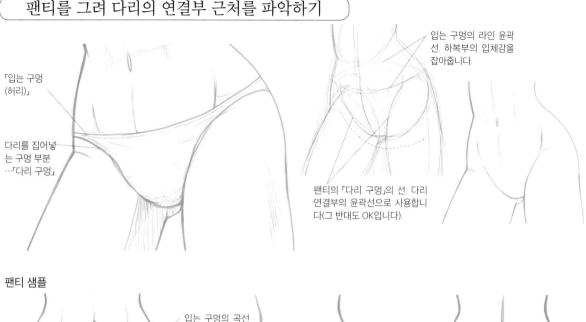

「입는 구멍
(허리)」

다리를 집어넣
는 구멍 부분
…「다리 구멍」

입는 구멍의 라인 윤곽
선. 하복부의 입체감을
잡아줍니다.

팬티의「다리 구멍」의 선. 다리
연결부의 윤곽선으로 사용합니
다(그 반대도 OK입니다).

팬티 샘플

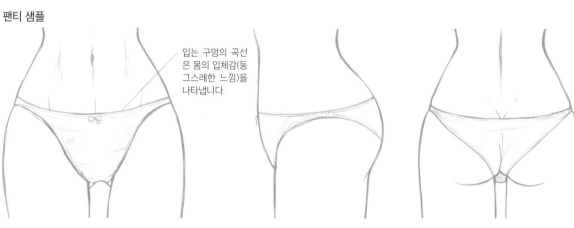

입는 구멍의 곡선
은 몸의 입체감(둥
그스레한 느낌)을
나타냅니다.

팬티가 없는 고간 부근

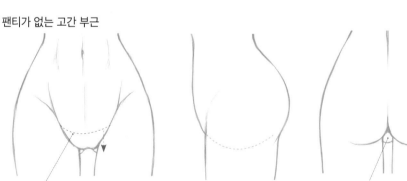

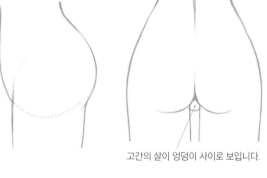

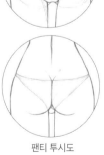

곡면입니다. 몸의 아래쪽으로
돌아들어갑니다.

고간의 살이 엉덩이 사이로 보입니다.

팬티 투시도

고간 부근의 작화: 윤곽선과 러프의 포인트

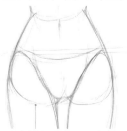

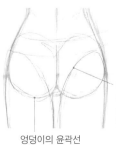

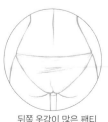

엉덩이를 잡아주는 윤곽선

동체의 윤곽선

엉덩이의 윤곽선

다리 연결부의 기준이
되는 윤곽선. 깊이 패인
팬티 자국같은 이미지
입니다.

뒤쪽 옷감이 많은 팬티
(정면은 같음)

올려다보는 각도일 때의 다리 연결부

정면 쪽의 고간

다리 연결부 근처를 작화할 때는, 평소에는 익숙하지 않은 몸의 가장 아랫면을 그리게 됩니다. 다리를 연결하는 방법을 통해 고간 작화도 배워봅시다. 몸의 아랫면은 부드러운 살로 덮여 있습니다.

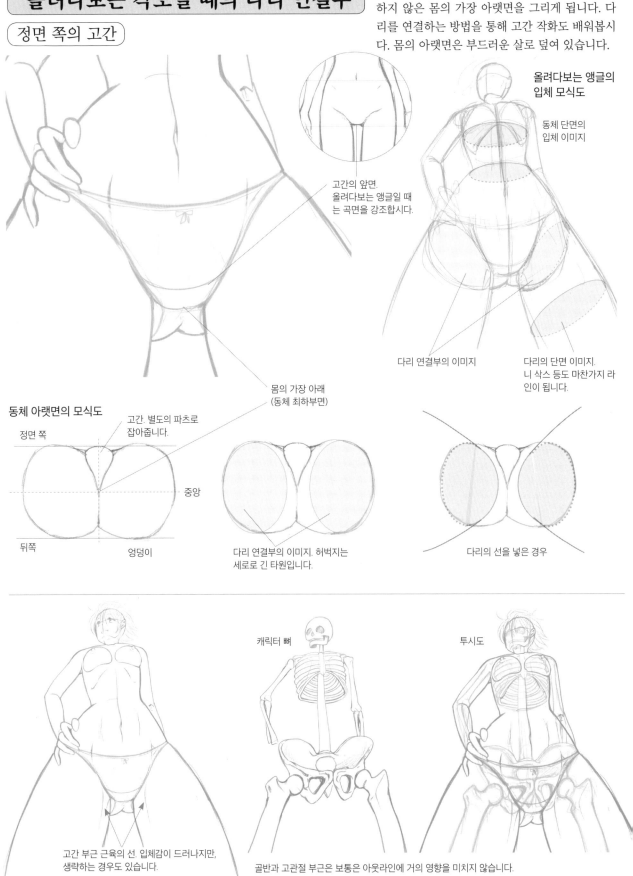

고간의 앞면.
올려다보는 앵글일 때는 곡면을 강조합시다.

올려다보는 앵글의 입체 모식도

동체 단면의 입체 이미지

다리 연결부의 이미지

다리의 단면 이미지.
니 삭스 등도 마찬가지 라인이 됩니다.

몸의 가장 아래
(동체 최하부면)

동체 아랫면의 모식도

정면 쪽

고간. 별도의 파츠로 잡아줍니다.

중앙

뒤쪽

엉덩이

다리 연결부의 이미지. 허벅지는 세로로 긴 타원입니다.

다리의 선을 넣은 경우

캐릭터 뼈

투시도

고간 부근 근육의 선. 입체감이 드러나지만, 생략하는 경우도 있습니다.

골반과 고관절 부근은 보통은 아웃라인에 거의 영향을 미치지 않습니다.

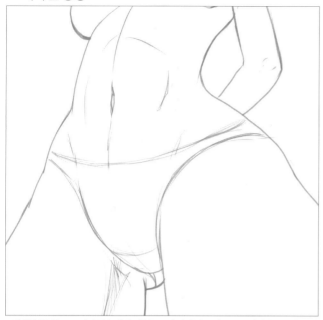

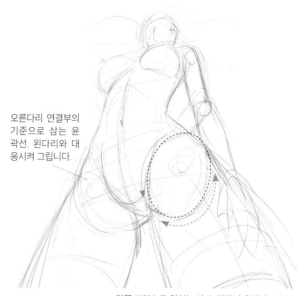

오른다리 연결부의 기준으로 삼는 윤곽선. 왼다리와 대응시켜 그립니다.

고간 부분은 둥근 느낌이 있습니다. 하복부부터 완만한 곡선으로 그립시다.

앞쪽 고간으로 향하는 선과, 엉덩이 윤곽선으로 생기는 원을 다리 연결부로 이용합니다.

참고: 고관절에 대하여

고관절 부분은 동체 안에 묻혀 있으므로, 밖에서는 알아볼 수 없습니다. 골반은 가장자리 부분이 몸 표면에 드러나는 경우가 있습니다(슬림 타입의 경우).

똑바로 아래에서 본 골반

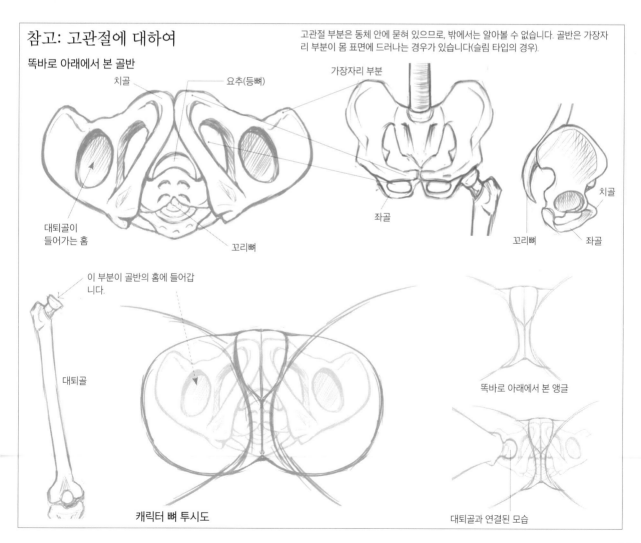

치골

요추(등뼈)

가장자리 부분

대퇴골이 들어가는 홈

꼬리뼈

좌골

치골

꼬리뼈

좌골

이 부분이 골반의 홈에 들어갑니다.

대퇴골

똑바로 아래에서 본 앵글

캐릭터 뼈 투시도

대퇴골과 연결된 모습

등쪽의 고간

● 대각선

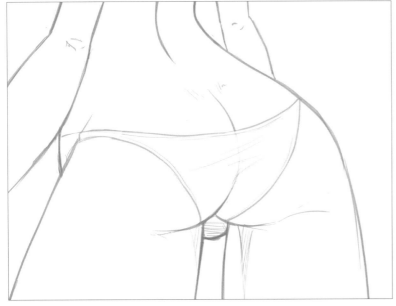

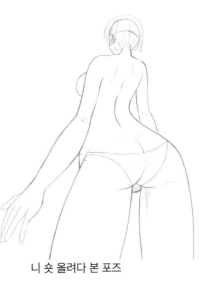

니 숏 올려다 본 포즈

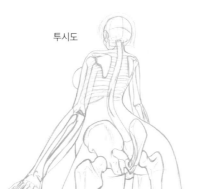

팬티가 없는 경우

고간 부분은 동체 앞에서 돌아들어오는 동체를
파악해 그립니다.

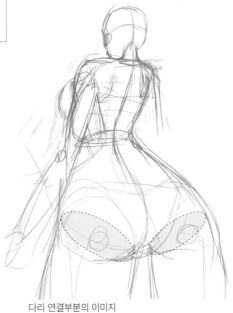

다리 연결부분의 이미지

캐릭터 뼈

투시도

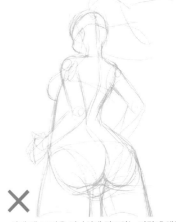

✕

실패 예. 고간을 지나치게 강조하는 바람에 앵글에 비
해 몸 아랫면이 너무 많이 보이게 되고 말았습니다.

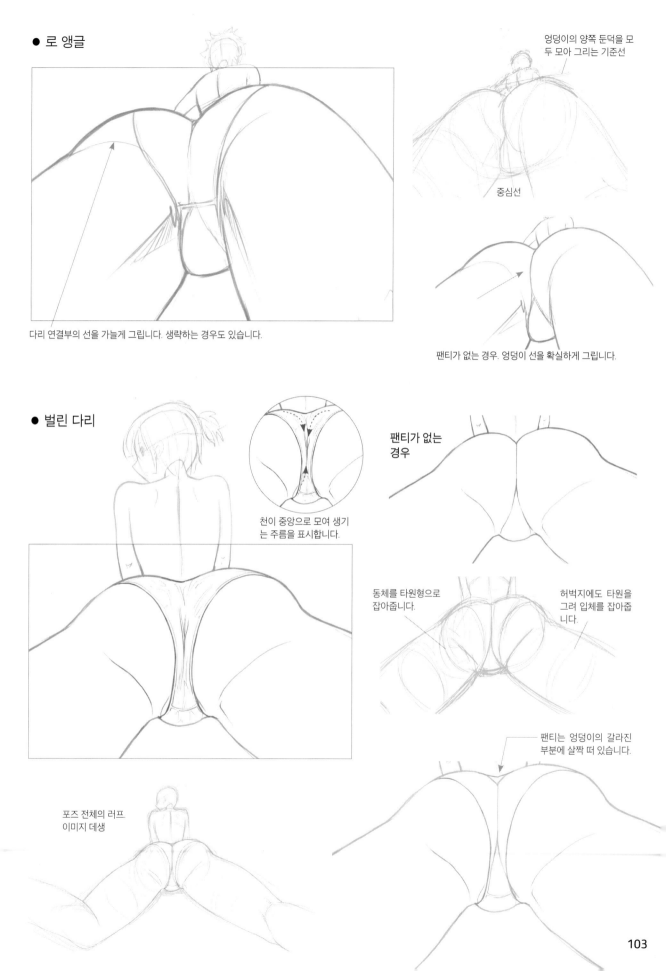

● 로 앵글

엉덩이의 양쪽 둔덕을 모
두 모아 그리는 기준선

중심선

다리 연결부의 선을 가늘게 그립니다. 생략하는 경우도 있습니다.

팬티가 없는 경우. 엉덩이 선을 확실하게 그립니다.

● 벌린 다리

천이 중앙으로 모여 생기
는 주름을 표시합니다.

팬티가 없는
경우

동체를 타원형으로
잡아줍니다.

허벅지에도 타원을
그려 입체를 잡아줍
니다.

팬티는 엉덩이의 갈라진
부분에 살짝 떠 있습니다.

포즈 전체의 러프.
이미지 데생

액션 포즈일 때의 다리 연결부

다리 움직임과 앵글에 따라 고간 부근이 보이는 방식이 달라집니다. 고간부·다리 부근의 다양한 변화를 알아봅시다.

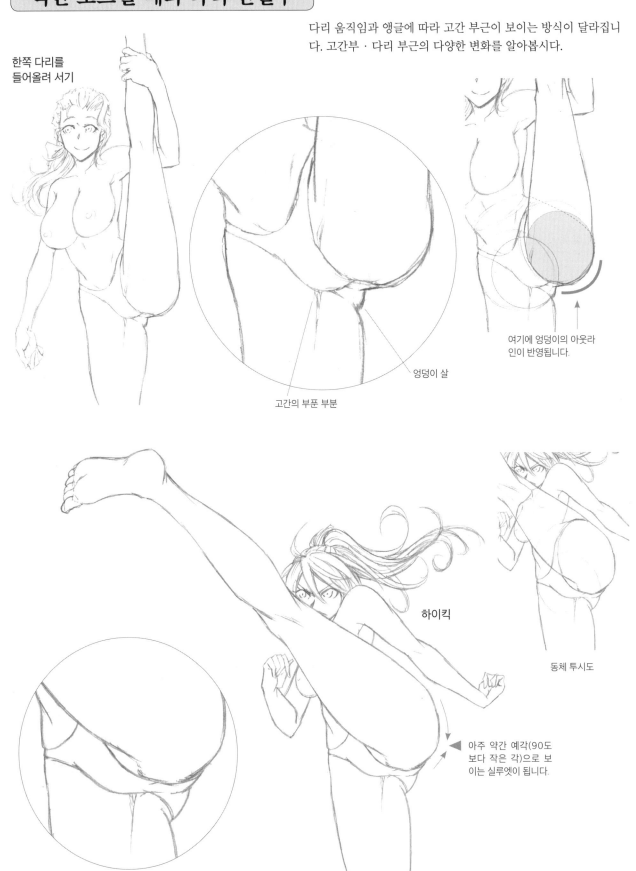

한쪽 다리를
들어올려 서기

엉덩이 살

고간의 부푼 부분

여기에 엉덩이의 아웃라
인이 반영됩니다.

하이킥

동체 투시도

아주 약간 예각(90도
보다 작은 각)으로 보
이는 실루엣이 됩니다.

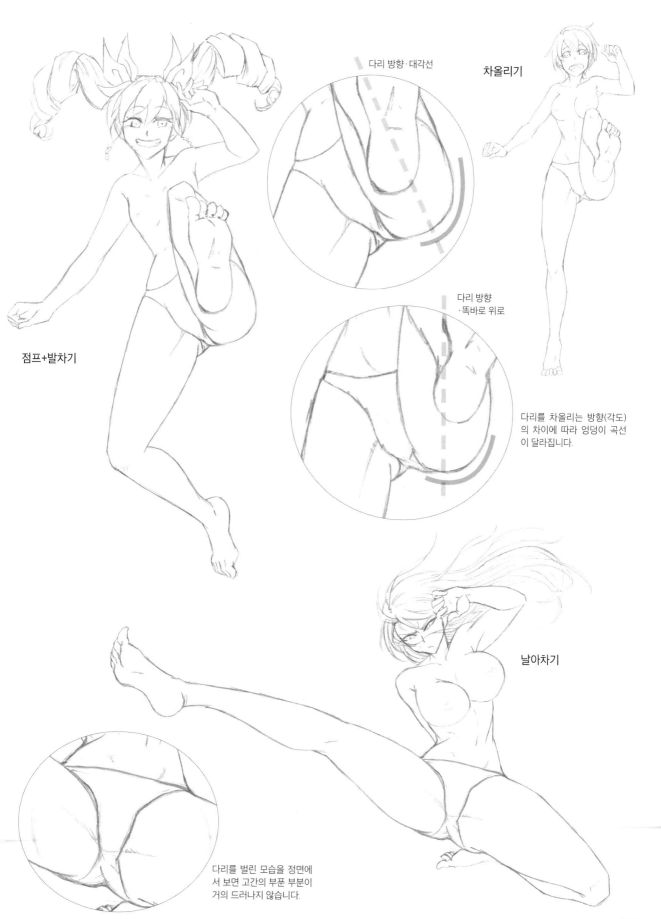

점프+발차기

다리 방향·대각선

차올리기

다리 방향
·똑바로 위로

다리를 차올리는 방향(각도)의 차이에 따라 엉덩이 곡선이 달라집니다.

날아차기

다리를 벌린 모습을 정면에서 보면 고간의 부푼 부분이 거의 드러나지 않습니다.

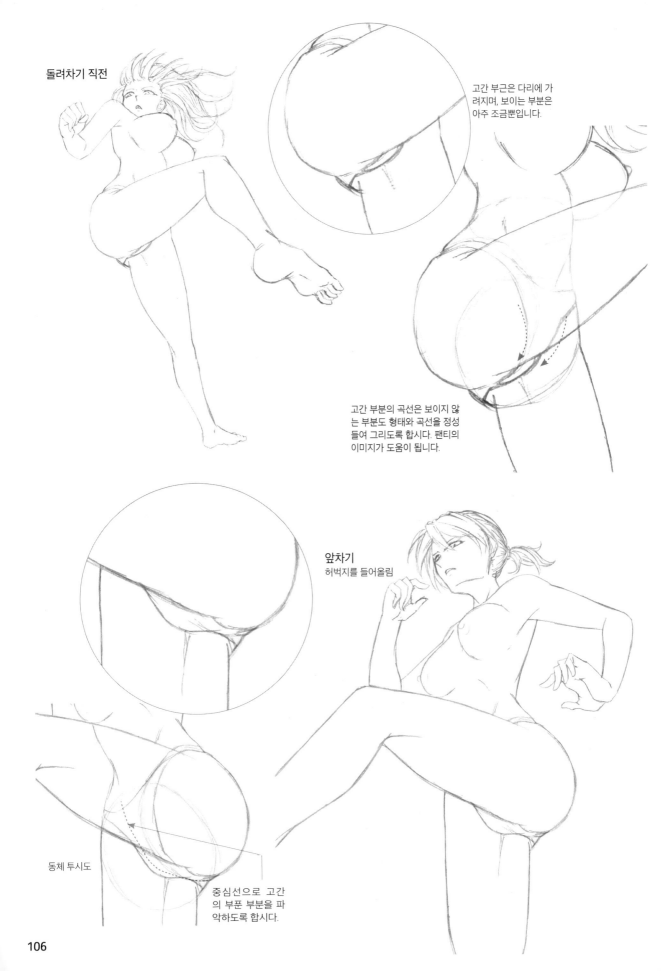

돌려차기 직전

고간 부근은 다리에 가
려지며, 보이는 부분은
아주 조금뿐입니다.

고간 부분의 곡선은 보이지 않
는 부분도 형태와 곡선을 정성
들여 그리도록 합시다. 팬티의
이미지가 도움이 됩니다.

앞차기
허벅지를 들어올림

동체 투시도

중심선으로 고간
의 부푼 부분을 파
악하도록 합시다.

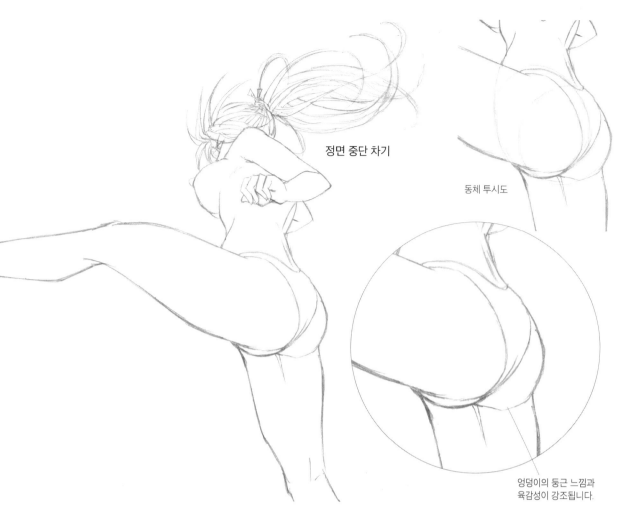

정면 중단 차기

동체 투시도

엉덩이의 둥근 느낌과
육감성이 강조됩니다.

고간 부근·엉덩이가 보이는 방식

고간 부근의 작화는 엉덩이 살을 그리는 경우와 그리지 않는 경우가 있습니다. 고간 부분을 내려다보는지, 약간 올려다보는지에 따라 차이가 반영됩니다.

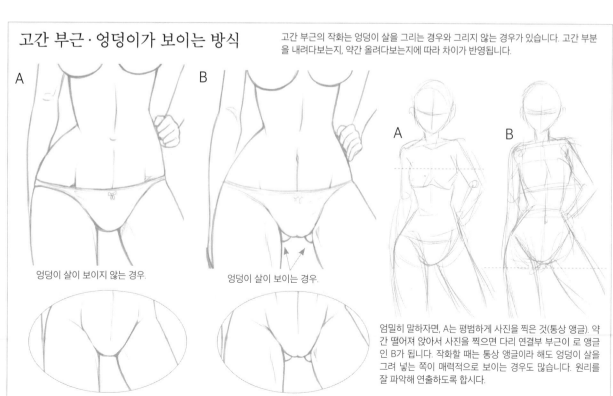

A

B

엉덩이 살이 보이지 않는 경우.

엉덩이 살이 보이는 경우.

A

B

엄밀히 말하자면, A는 평범하게 사진을 찍은 것(통상 앵글). 약간 떨어져 앉아서 사진을 찍으면 다리 연결부 부근이 로 앵글인 B가 됩니다. 작화할 때는 통상 앵글이라 해도 엉덩이 살을 그려 넣는 쪽이 매력적으로 보이는 경우도 많습니다. 원리를 잘 파악해 연출하도록 합시다.

엉덩이 작화

서 있는 포즈

비틀어 선 엉덩이

엉덩이를 테마로 한 작화입니다. 다양한 엉덩이 표현을 알아봅시다.

보통 엉덩이의 부푼 느낌(입체감)은 엉덩이의 갈라진 부분에서 만들어 집니다. 잘록한 허리에서 시작해 넓게 퍼지는 느낌에도 주목합시다.

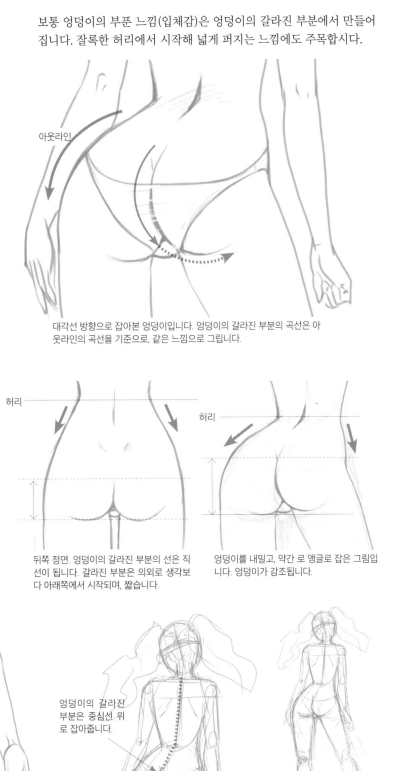

아웃라인

대각선 방향으로 잡아본 엉덩이입니다. 엉덩이의 갈라진 부분의 곡선은 아 웃라인의 곡선을 기준으로, 같은 느낌으로 그립니다.

허리

허리

뒤쪽 정면. 엉덩이의 갈라진 부분의 선은 직 선이 됩니다. 갈라진 부분은 의외로 생각보 다 아래쪽에서 시작되며, 짧습니다.

엉덩이를 내밀고, 약간 로 앵글로 잡은 그림입 니다. 엉덩이가 강조됩니다.

엉덩이의 갈라진 부분은 중심선 위 로 잡아줍니다.

참고 전신 데생

걸어가는 뒷모습의 엉덩이

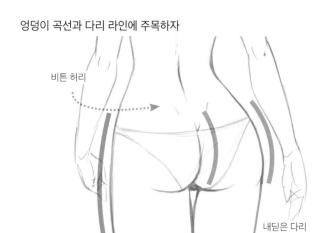

뒤쪽으로 내민 다리

내딛은 다리

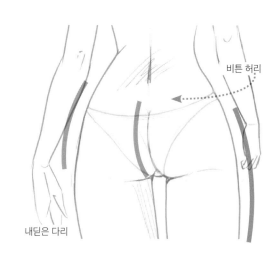

뒤쪽으로 내민 다리

엉덩이 곡선과 다리 라인에 주목하자

비튼 허리

내딛은 다리

비튼 허리

내딛은 다리

걷는 방식의 차이와 허리 자세, 엉덩이 작화의 차이

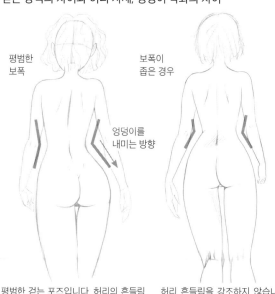

평범한 보폭

보폭이 좁은 경우

엉덩이를 내미는 방향

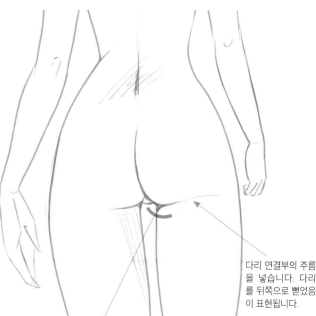

엉덩이 살 표현

다리 연결부의 주름을 넣습니다. 다리를 뒤쪽으로 뻗었음이 표현됩니다.

평범한 걷는 포즈입니다. 허리의 흔들림이 크기 때문에, 엉덩이가 튀어나오는 방향이 확실합니다. 또, 다리의 전후관계도 확실하게 그립니다.

허리 흔들림을 강조하지 않습니다. 엉덩이가 양쪽으로 튀어나오는 정도도 비슷해집니다. 엉덩이 부근의 선으로 다리의 앞뒤를 표현합니다.

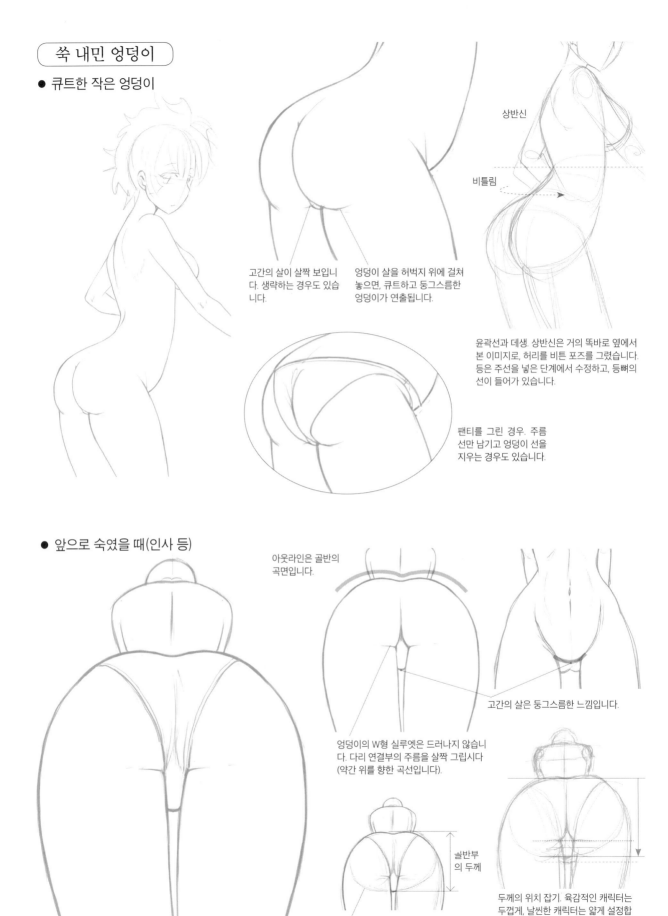

쑥 내민 엉덩이

● 큐트한 작은 엉덩이

상반신

비틀림

고간의 살이 살짝 보입니다. 생략하는 경우도 있습니다.

엉덩이 살을 허벅지 위에 걸쳐 놓으면, 큐트하고 둥그스름한 엉덩이가 연출됩니다.

윤곽선과 데생. 상반신은 거의 똑바로 옆에서 본 이미지로, 허리를 비튼 포즈를 그렸습니다. 등은 주선을 넣은 단계에서 수정하고, 등뼈의 선이 들어가 있습니다.

팬티를 그린 경우. 주름 선만 남기고 엉덩이 선을 지우는 경우도 있습니다.

● 앞으로 숙였을 때(인사 등)

아웃라인은 골반의 곡면입니다.

고간의 살은 둥그스름한 느낌입니다.

엉덩이의 W형 실루엣은 드러나지 않습니다. 다리 연결부의 주름을 살짝 그립시다 (약간 위를 향한 곡선입니다).

골반부의 두께

골반부의 크기를 잡은 윤곽선

두께의 위치 잡기. 육감적인 캐릭터는 두껍게, 날씬한 캐릭터는 얇게 설정합니다.

앉은 포즈

뒤에서 그린 무릎 세워 앉기

엉덩이를 강조하는 작화

바닥에 앉은 엉덩이의 실루엣을 파악해 봅시다.

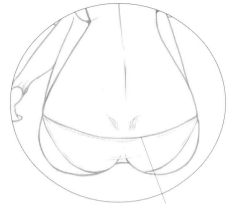

팬티를 그린 경우. 입는 구멍 선은 곡선입니다.

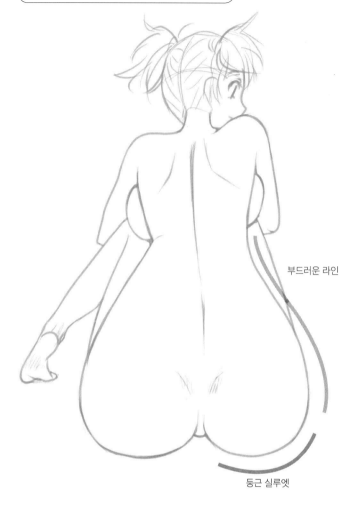

부드러운 라인

둥근 실루엣

작화 순서의 포인트

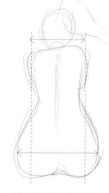

1. 실루엣의 이미지를 그립니다. 엉덩이 폭은 어깨 폭보다 크게 그립니다.

2. 포즈의 이미지를 잡아줍니다. 허리부터 아래를 좌우로 크게 넓힙니다.

● 엉덩이 살 라인의 변화

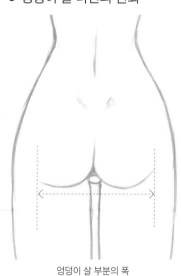

엉덩이 살 부분의 폭

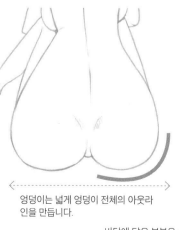

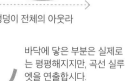

엉덩이는 넓게 엉덩이 전체의 아웃라인을 만듭니다.

바닥에 닿은 부분은 실제로는 평평해지지만, 곡선 실루엣을 연출합시다.

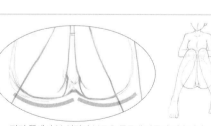

정면 쪽에서 본 엉덩이 부근은 둥글게 만들지 않습니다.

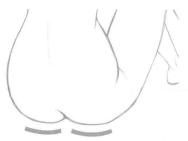

완만한 곡선으로 바닥에 닿아 있음을 표현합니다.

등을 쭉 펴고 앉기

엉덩이 어필을 의식해 약간 엉덩이를 내밀고 앉은 포즈입니다.

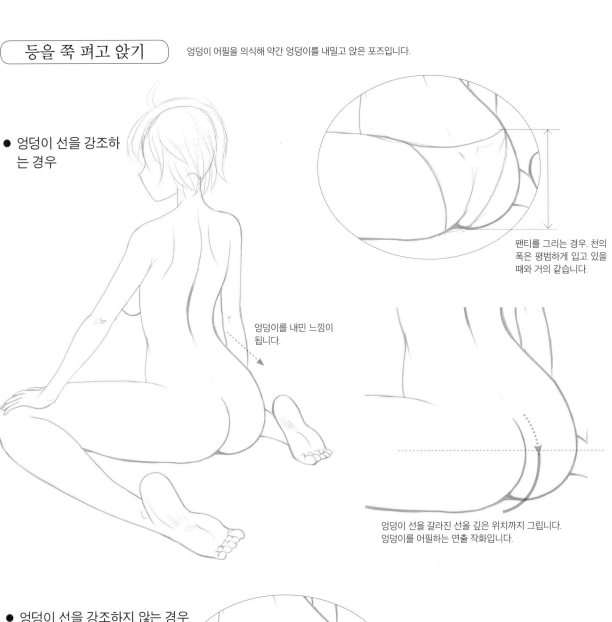

● 엉덩이 선을 강조하는 경우

팬티를 그리는 경우. 천의 폭은 평범하게 입고 있을 때와 거의 같습니다.

엉덩이를 내민 느낌이 됩니다.

엉덩이 선을 갈라진 선을 깊은 위치까지 그립니다. 엉덩이를 어필하는 연출 작화입니다.

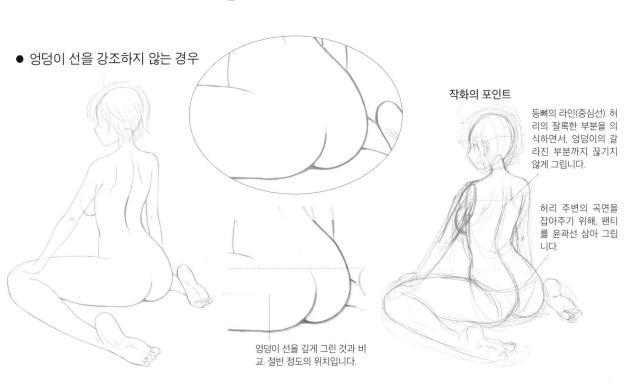

● 엉덩이 선을 강조하지 않는 경우

작화의 포인트

등뼈의 라인(중심선). 허리의 잘록한 부분을 의식하면서, 엉덩이의 갈라진 부분까지 끊기지 않게 그립니다.

허리 주변의 곡면을 잡아주기 위해, 팬티를 윤곽선 삼아 그립니다.

엉덩이 선을 깊게 그린 것과 비교. 절반 정도의 위치입니다.

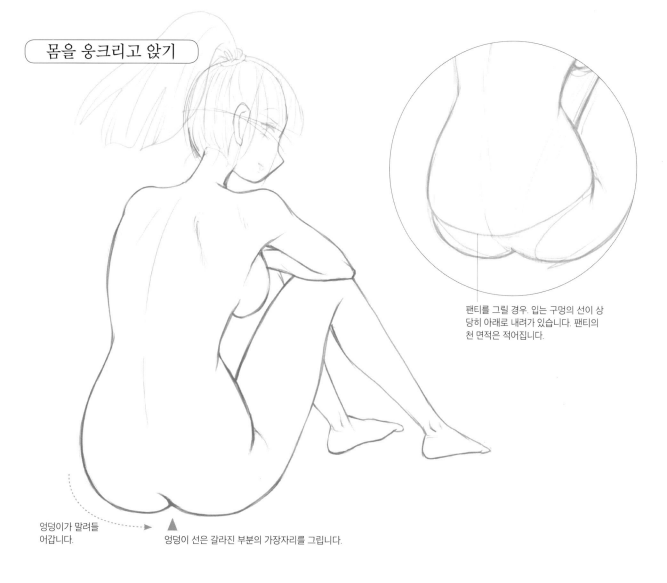

팬티를 그릴 경우. 입는 구멍의 선이 상당히 아래로 내려가 있습니다. 팬티의 천 면적은 적어집니다.

엉덩이가 말려들어갑니다.

엉덩이 선은 갈라진 부분의 가장자리를 그립니다.

작화 순서의 포인트

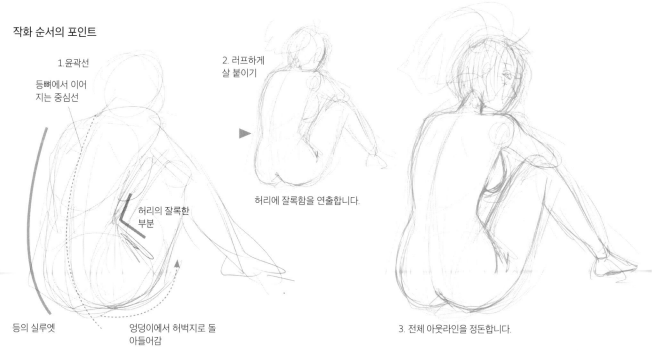

1. 윤곽선

등뼈에서 이어지는 중심선

허리의 잘록한 부분

등의 실루엣

엉덩이에서 허벅지로 돌아들어감

2. 러프하게 살 붙이기

허리에 잘록함을 연출합니다.

3. 전체 아웃라인을 정돈합니다.

발바닥이 보이는 포즈를 그려보자

발바닥은 살이다

발바닥 표현에 대해서도 약간 알아봅시다. 발바닥은 곡면으로 구성되어 있습니다. 부푼 부분과 움푹 들어간 부분을 파악해 그리도록 합시다.

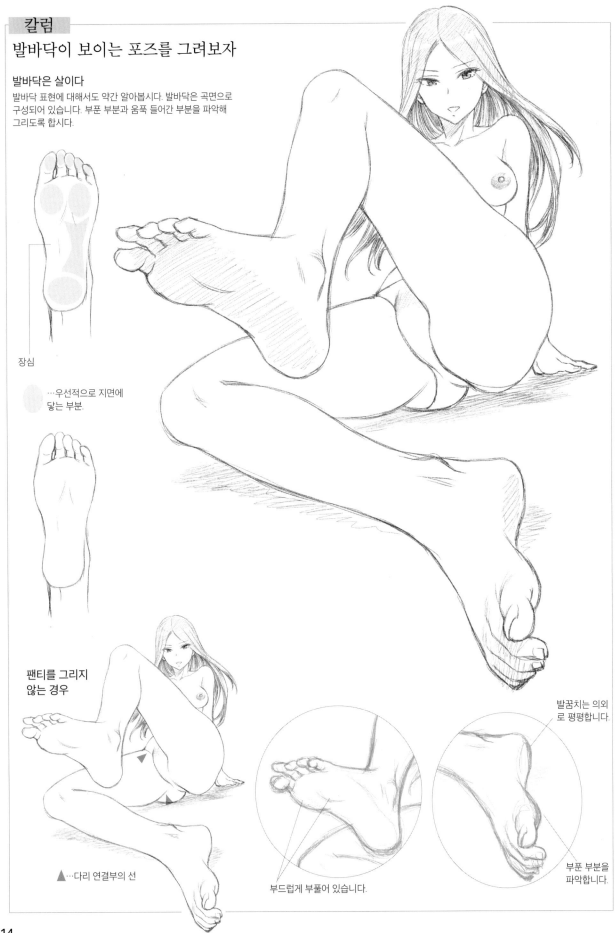

장심

···우선적으로 지면에 닿는 부분.

팬티를 그리지 않는 경우

발꿈치는 의외로 평평합니다.

▲···다리 연결부의 선

부드럽게 부풀어 있습니다.

부푼 부분을 파악합니다.

제4장

뼈 묘사와 육감 활용하기

움직임이 있는 포즈의 작화

움직이는 작화의 포인트

움직이는 포즈를 작화할 때는 관절과 허리 부근에 생기는 살의 주름과, 손발의 움직임에 따른 관절의 뼈 표현이 포인트가 됩니다.

● 뒷모습으로 어필

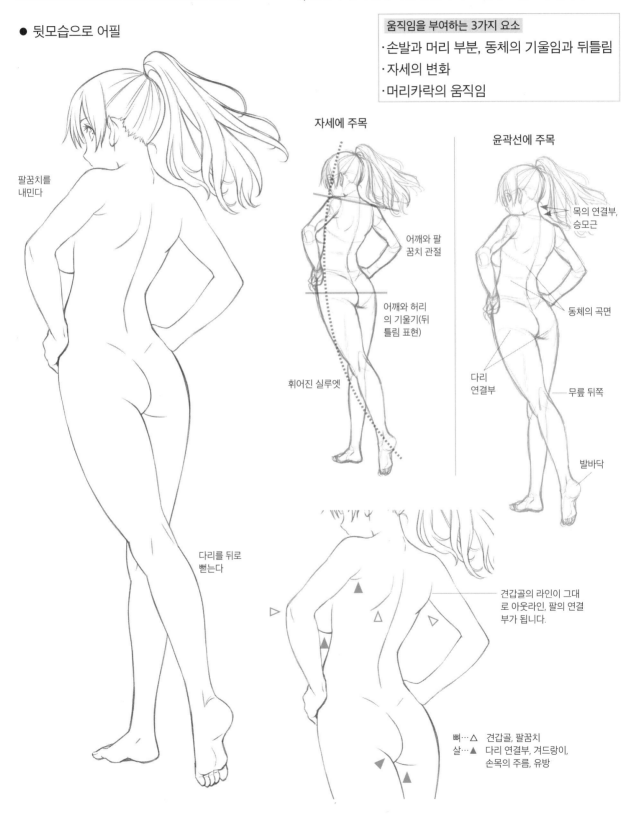

움직임을 부여하는 3가지 요소
· 손발과 머리 부분, 동체의 기울임과 뒤틀림
· 자세의 변화
· 머리카락의 움직임

팔꿈치를
내민다

다리를 뒤로
뻗는다

자세에 주목

어깨와 팔
꿈치 관절

어깨와 허리
의 기울기(뒤
틀림 표현)

휘어진 실루엣

윤곽선에 주목

목의 연결부,
승모근

동체의 곡면

다리
연결부

무릎 뒤쪽

발바닥

견갑골의 라인이 그대
로 아웃라인, 팔의 연결
부가 됩니다.

뼈…△ 견갑골, 팔꿈치
살…▲ 다리 연결부, 겨드랑이,
손목의 주름, 유방

116

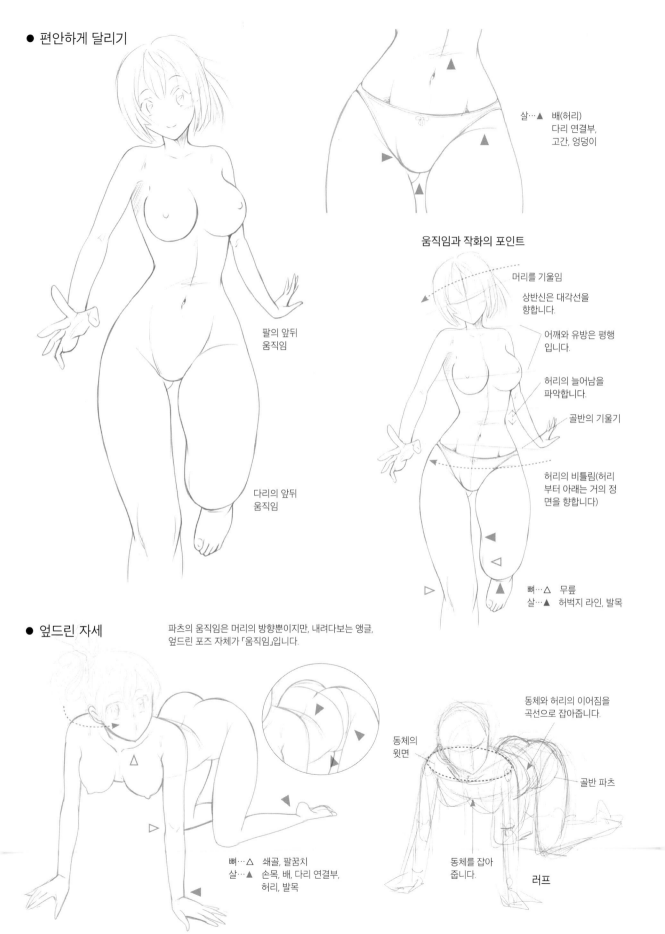

● 편안하게 달리기

팔의 앞뒤
움직임

다리의 앞뒤
움직임

살…▲ 배(허리)
다리 연결부,
고간, 엉덩이

움직임과 작화의 포인트

머리를 기울임

상반신은 대각선을
향합니다.

어깨와 유방은 평행
입니다.

허리의 늘어남을
파악합니다.

골반의 기울기

허리의 비틀림(허리
부터 아래는 거의 정
면을 향합니다)

뼈…△ 무릎
살…▲ 허벅지 라인, 발목

● 엎드린 자세

파츠의 움직임은 머리의 방향뿐이지만, 내려다보는 앵글,
엎드린 포즈 자체가 「움직임」입니다.

동체와 허리의 이어짐을
곡선으로 잡아줍니다.

동체의
윗면

골반 파츠

동체를 잡아
줍니다.

러프

뼈…△ 쇄골, 팔꿈치
살…▲ 손목, 배, 다리 연결부,
허리, 발목

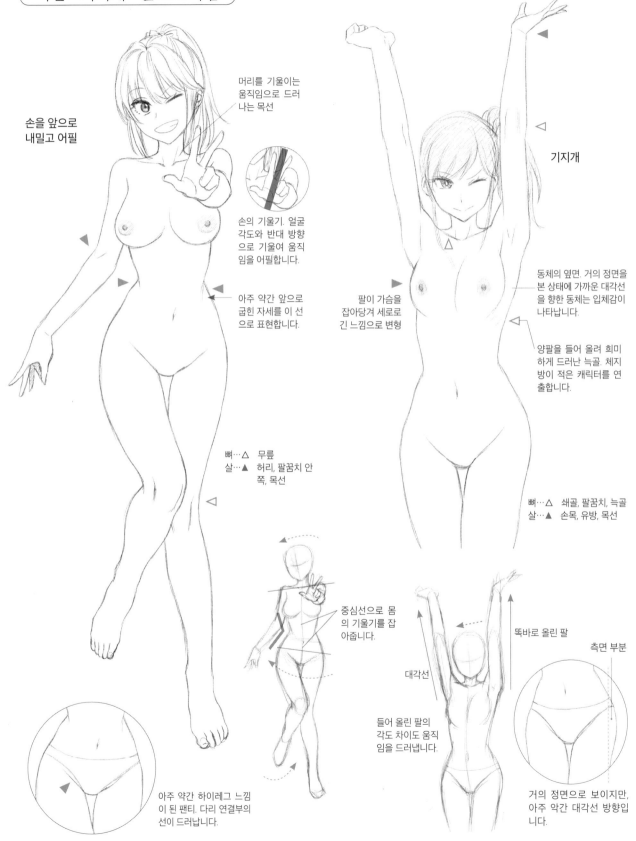

정면

어필→기지개→앞으로 숙임

손을 앞으로
내밀고 어필

머리를 기울이는
움직임으로 드러
나는 목선

손의 기울기. 얼굴
각도와 반대 방향
으로 기울여 움직
임을 어필합니다.

아주 약간 앞으로
굽힌 자세를 이 선
으로 표현합니다.

뼈…△ 무릎
살…▲ 허리, 팔꿈치 안
쪽, 목선

기지개

동체의 옆면. 거의 정면을
본 상태에 가까운 대각선
을 향한 동체는 입체감이
나타납니다.

양팔을 들어 올려 희미
하게 드러난 늑골. 체지
방이 적은 캐릭터를 연
출합니다.

팔이 가슴을
잡아당겨 세로로
긴 느낌으로 변형

뼈…△ 쇄골, 팔꿈치, 늑골
살…▲ 손목, 유방, 목선

중심선으로 몸
의 기울기를 잡
아줍니다.

들어 올린 팔의
각도 차이도 움직
임을 드러냅니다.

대각선

똑바로 올린 팔

측면 부분

아주 약간 하이레그 느낌
이 된 팬티. 다리 연결부의
선이 드러납니다.

거의 정면으로 보이지만,
아주 약간 대각선 방향입
니다.

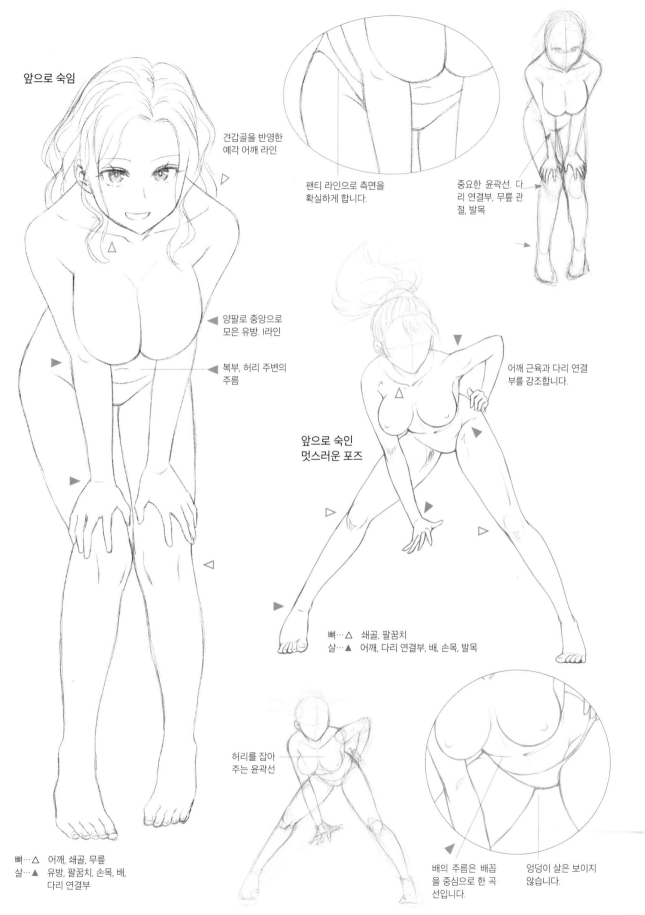

앞으로 숙임

견갑골을 반영한
예각 어깨 라인

팬티 라인으로 측면을
확실하게 합니다.

중요한 윤곽선. 다
리 연결부, 무릎 관
절, 발목

양팔로 중앙으로
모은 유방. I 라인

복부, 허리 주변의
주름

어깨 근육과 다리 연결
부를 강조합니다.

앞으로 숙인
멋스러운 포즈

뼈…△ 쇄골, 팔꿈치
살…▲ 어깨, 다리 연결부, 배, 손목, 발목

허리를 잡아
주는 윤곽선

뼈…△ 어깨, 쇄골, 무릎
살…▲ 유방, 팔꿈치, 손목, 배,
 다리 연결부

배의 주름은 배꼽
을 중심으로 한 곡
선입니다.

엉덩이 살은 보이지
않습니다.

119

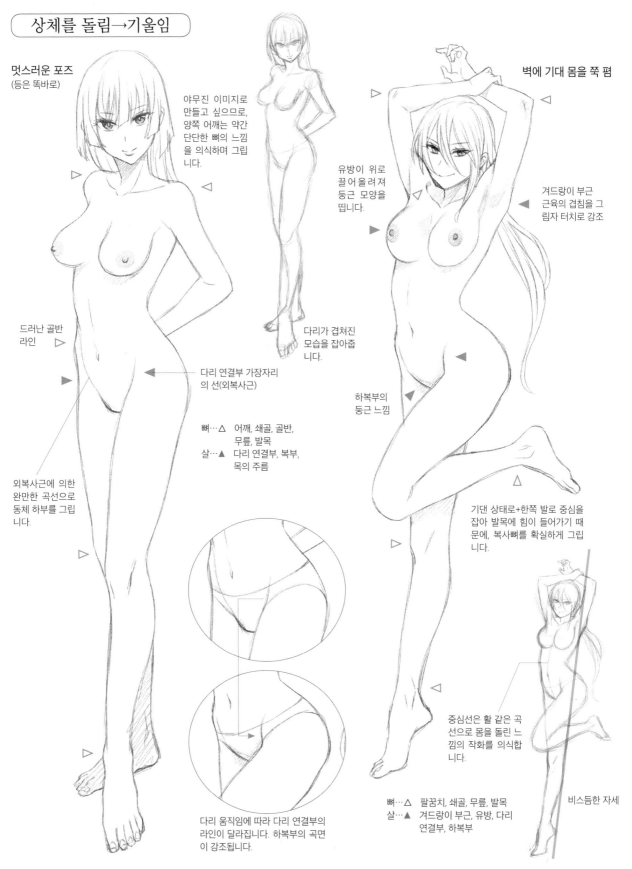

대각선

쇄골과 다리 연결부 부근의 선(외복사근) 변화에 주목해 봅시다.

상체를 돌림→기울임

멋스러운 포즈
(등은 똑바로)

야무진 이미지로 만들고 싶으므로, 양쪽 어깨는 약간 단단한 뼈의 느낌을 의식하며 그립니다.

드러난 골반 라인

외복사근에 의한 완만한 곡선으로 동체 하부를 그립니다.

다리 연결부 가장자리의 선(외복사근)

뼈…△ 어깨, 쇄골, 골반, 무릎, 발목
살…▲ 다리 연결부, 복부, 목의 주름

벽에 기대 몸을 쭉 펴

유방이 위로 끌어 올려져 둥근 모양을 띱니다.

다리가 겹쳐진 모습을 잡아줍니다.

겨드랑이 부근 근육의 겹침을 그림자 터치로 강조

하복부의 둥근 느낌

기댄 상태로+한쪽 발로 중심을 잡아 발목에 힘이 들어가기 때문에, 복사뼈를 확실하게 그립니다.

다리 움직임에 따라 다리 연결부의 라인이 달라집니다. 하복부의 곡면이 강조됩니다.

중심선은 활 같은 곡선으로 몸을 돌린 느낌의 작화를 의식합니다.

비스듬한 자세

뼈…△ 팔꿈치, 쇄골, 무릎, 발목
살…▲ 겨드랑이 부근, 유방, 다리 연결부, 하복부

120

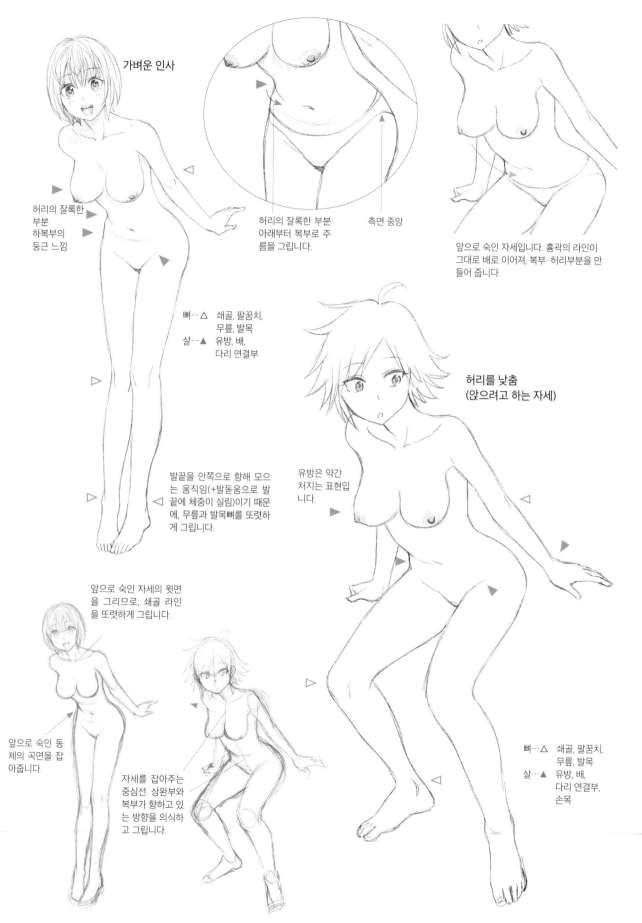

가벼운 인사

허리의 잘록한
부분
하복부의
둥근 느낌

허리의 잘록한 부분
아래부터 복부로 주
름을 그립니다.

측면 중앙

앞으로 숙인 자세입니다. 흉곽의 라인이
그대로 배로 이어져, 복부·허리부분을 만
들어 줍니다.

뼈…△ 쇄골, 팔꿈치,
 무릎, 발목
살…▲ 유방, 배,
 다리 연결부

허리를 낮춤
(앉으려고 하는 자세)

유방은 약간
처지는 표현입
니다.

발끝을 안쪽으로 향해 모으
는 움직임(+발돋움으로 발
끝에 체중이 실림)이기 때문
에, 무릎과 발목뼈를 또렷하
게 그립니다.

앞으로 숙인 자세의 윗면
을 그리므로, 쇄골 라인
을 또렷하게 그립니다.

앞으로 숙인 동
체의 곡면을 잡
아줍니다.

자세를 잡아주는
중심선. 상완부와
복부가 향하고 있
는 방향을 의식하
고 그립니다.

뼈…△ 쇄골, 팔꿈치,
 무릎, 발목
살…▲ 유방, 배,
 다리 연결부,
 손목

상체를 숙임→젖히기

쇄골의 홈

허리에 생기는
주름

동체·상완부를
잡아줍니다.

허리의 잘록
한 부분

복부의 주름

처진 유방. 유두는
거의 평행 상태로
똑바로 아래를 향합
니다.

다리 연결부의
선은 깊이 패입
니다.

젖히기
(부웅~ 포즈/명랑하게 날아가
듯 달리기)

팔 연결부 쭉 뻗은 팔

상체를 숙임
(인사/앞으로 숙임)

앞으로 내밀어진
유방의 유두는 바
깥쪽을 향합니다.

뼈…△ 쇄골, 팔꿈치, 무릎, 발목
살…▲ 목, 승모근, 겨드랑이, 유방, 손목

약간 얼굴을 들었을 때
의 목 라인(각도)에도
주목합시다.

뼈…△ 쇄골, 팔꿈치, 무릎, 발목
살…▲ 목, 승모근, 겨드랑이, 유
　　　방, 배, 손목

허리를 잡아주
는 윤곽선

다리 연결부의 라인
은 허벅지의 둥근
느낌을 반영합니다.

입는 구멍 라인은
동체의 둥근 느낌
을 반영합시다.

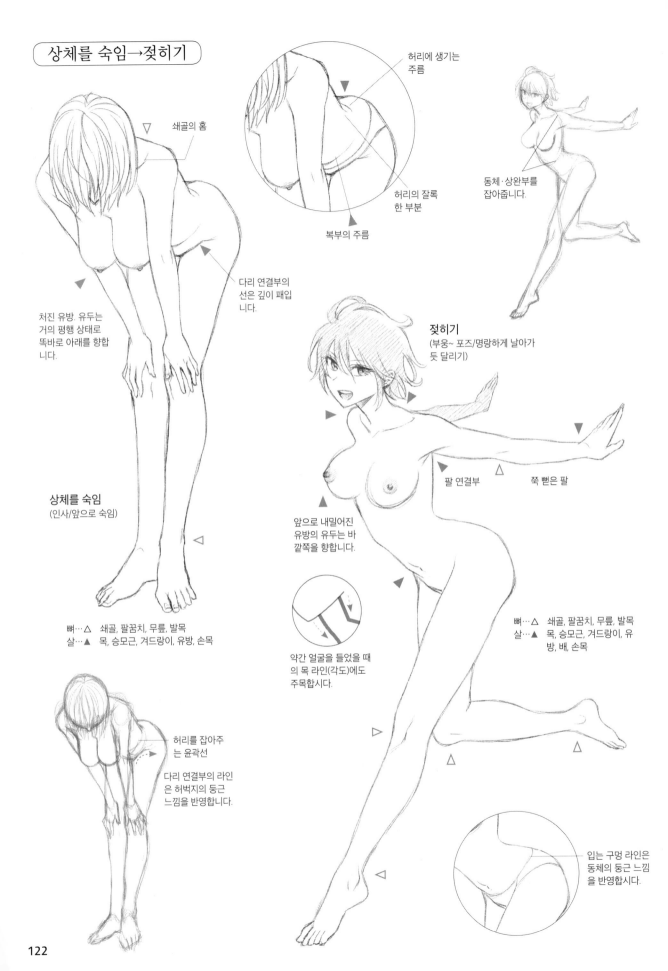

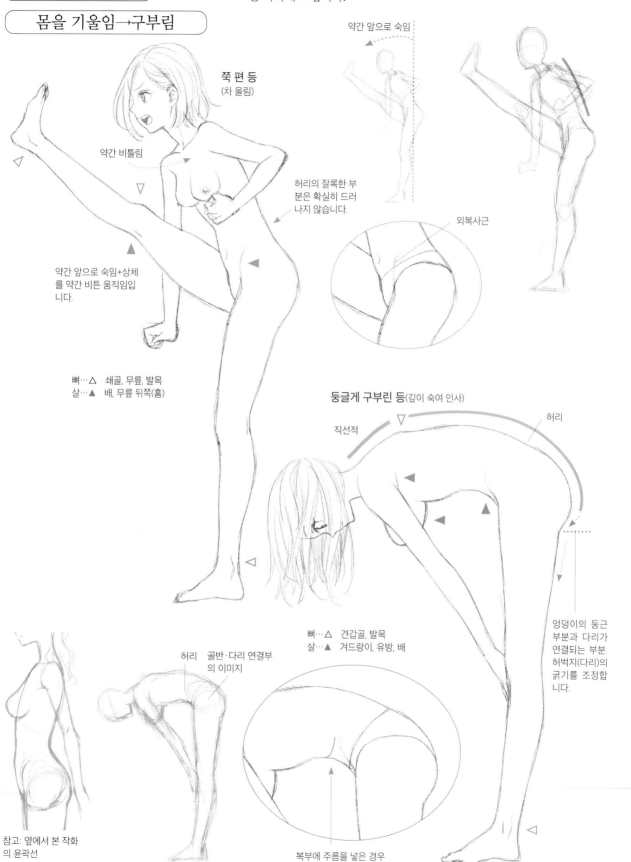

옆

「옆에서 본 몸」을 테마로 한 포즈는, 배와 다리 연결부를 표현하는 외복사근을 파악해 그립시다.

몸을 기울임→구부림

약간 앞으로 숙임

쭉 편 등
(차 올림)

약간 비틀림

허리의 잘록한 부분은 확실히 드러나지 않습니다.

외복사근

약간 앞으로 숙임+상체를 약간 비튼 움직임입니다.

뼈…△ 쇄골, 무릎, 발목
살…▲ 배, 무릎 뒤쪽(홈)

둥글게 구부린 등(깊이 숙여 인사)

직선적

허리

뼈…△ 견갑골, 발목
살…▲ 겨드랑이, 유방, 배

엉덩이의 둥근 부분과 다리가 연결되는 부분. 허벅지(다리)의 굵기를 조정합니다.

참고: 옆에서 본 작화의 윤곽선

허리

골반·다리 연결부의 이미지

복부에 주름을 넣은 경우

뒤쪽

조용한 움직임

어깨와 다리 연결부의 위치(고간의 어느 부분부터 다리 선을 그렸는가)에 주목합시다.

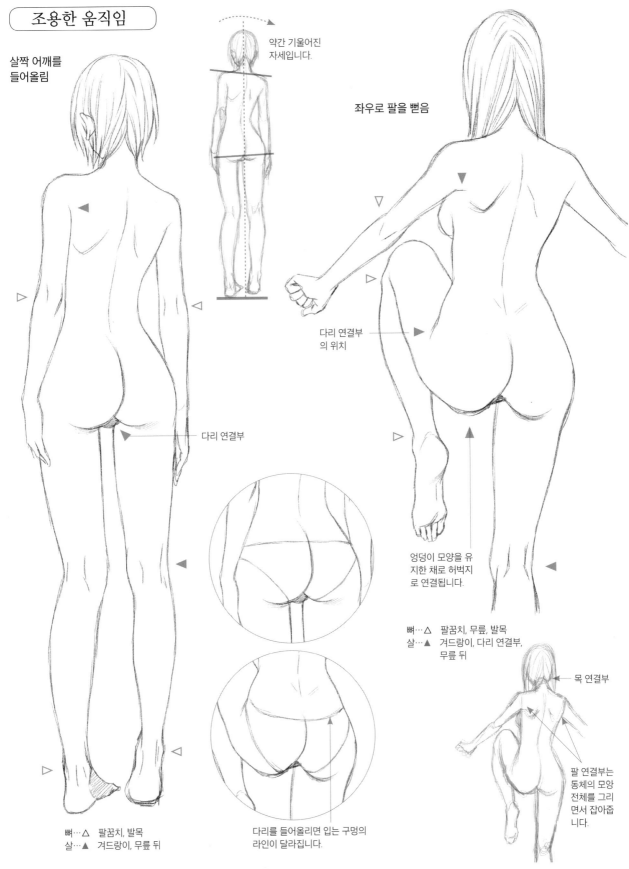

살짝 어깨를 들어올림

약간 기울어진 자세입니다.

좌우로 팔을 뻗음

다리 연결부

다리 연결부 의 위치

엉덩이 모양을 유지한 채로 허벅지로 연결됩니다.

뼈…△ 팔꿈치, 무릎, 발목
살…▲ 겨드랑이, 다리 연결부, 무릎 뒤

목 연결부

다리를 들어올리면 입는 구멍의 라인이 달라집니다.

팔 연결부는 동체의 모양 전체를 그리면서 잡아줍니다.

뼈…△ 팔꿈치, 발목
살…▲ 겨드랑이, 무릎 뒤

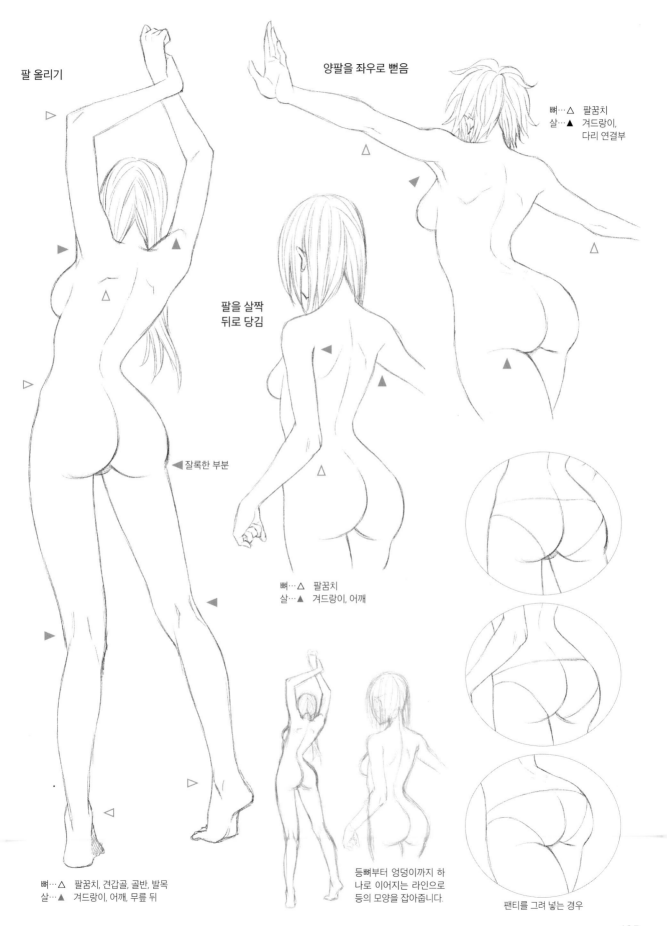

팔 올리기

양팔을 좌우로 뻗음

뼈…△ 팔꿈치
살…▲ 겨드랑이,
　　　다리 연결부

팔을 살짝
뒤로 당김

◀잘록한 부분

뼈…△ 팔꿈치
살…▲ 겨드랑이, 어깨

뼈…△ 팔꿈치, 견갑골, 골반, 발목
살…▲ 겨드랑이, 어깨, 무릎 뒤

등뼈부터 엉덩이까지 하
나로 이어지는 라인으로
등의 모양을 잡아줍니다.

팬티를 그려 넣는 경우

125

상체를 숙임→상체를 일으킴

등의 라인, 허리 모양의 변화를 알아봅시다.

1 등에 둥근 느낌이 생기는 앞으로 숙이는 동작

가슴 위쪽 부분의 등뼈가 강조됩니다.

복부에 주름이 생깁니다.

골반 가장자리의 라인이 들어갑니다.

엉덩이는 둥근 느낌이 거의 나지 않습니다.

뼈…△ 견갑골, 팔꿈치
살…▲ 어깨 부근, 배, 다리 연결부

2 허리의 잘록한 부분과 엉덩이를 강조하는 앞으로 숙이는 동작

등뼈 라인 전체가 강조됩니다. 특히 허리 부분에서 두꺼워집니다.

복부에는 주름이 생기지 않습니다.

엉덩이의 둥근 느낌이 드러납니다.

뼈…△ 팔꿈치, 등뼈
살…▲ 다리 연결부

등뼈 라인으로 둥근 느낌이 된 등 이미지를 파악해 봅시다.

동체의 곡면을 잡아줍니다.

가슴 위쪽 부분을 잡아주는 윤곽선

입는 구멍 라인의 각도 변화

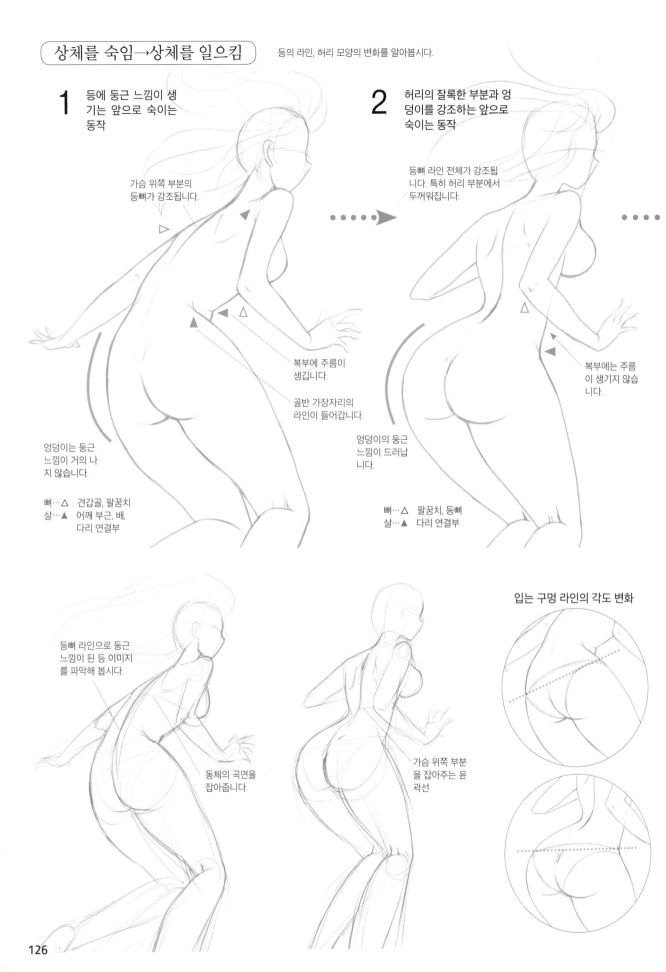

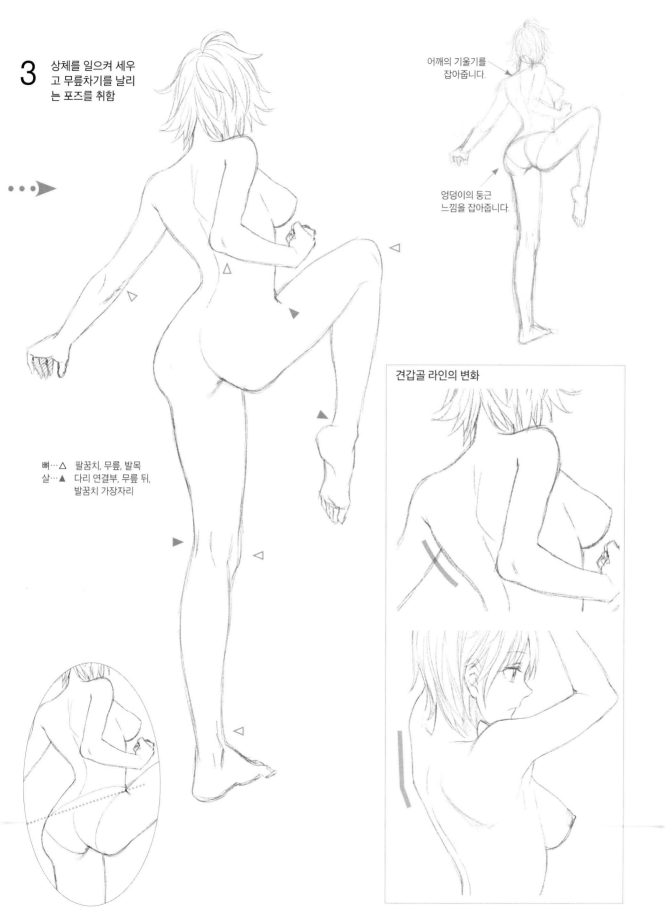

3 상체를 일으켜 세우고 무릎차기를 날리는 포즈를 취함

어깨의 기울기를 잡아줍니다.

엉덩이의 둥근 느낌을 잡아줍니다.

뼈…△ 팔꿈치, 무릎, 발목
살…▲ 다리 연결부, 무릎 뒤, 발꿈치 가장자리

견갑골 라인의 변화

테마는 엉덩이와 허벅지입니다. 라인의 변화를 알아봅시다.

● 앞으로 숙인 포즈·인사

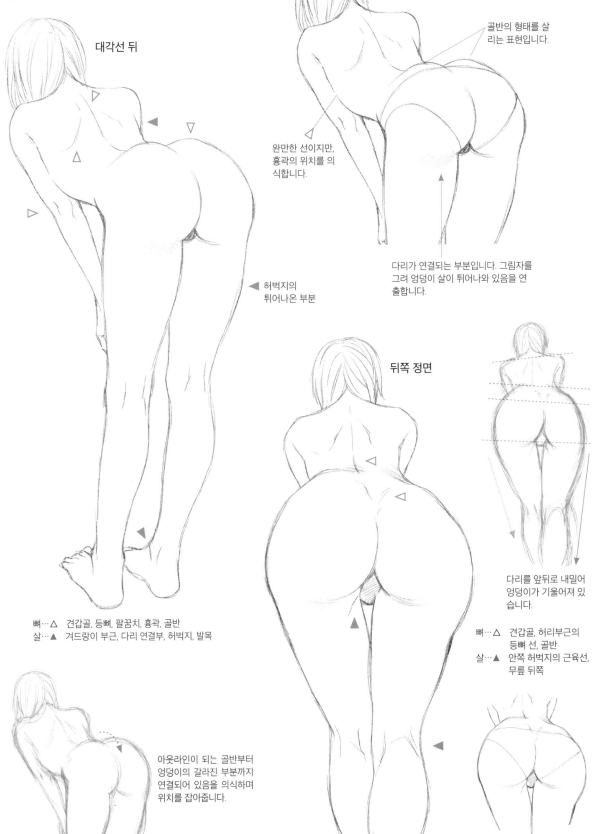

대각선 뒤

골반의 형태를 살리는 표현입니다.

완만한 선이지만, 흉곽의 위치를 의식합니다.

허벅지의 튀어나온 부분

다리가 연결되는 부분입니다. 그림자를 그려 엉덩이가 살이 튀어나와 있음을 연출합니다.

뒤쪽 정면

다리를 앞뒤로 내밀어 엉덩이가 기울어져 있습니다.

뼈…△ 견갑골, 등뼈, 팔꿈치, 흉곽, 골반
살…▲ 겨드랑이 부근, 다리 연결부, 허벅지, 발목

뼈…△ 견갑골, 허리부근의 등뼈 선, 골반
살…▲ 안쪽 허벅지의 근육선, 무릎 뒤쪽

아웃라인이 되는 골반부터 엉덩이의 갈라진 부분까지 연결되어 있음을 의식하며 위치를 잡아줍니다.

엎드린 자세→엉덩이를 들어 올림

● 엎드려 자는 자세

다리의 굵기와 곡면을 반영합니다.

곡면

동체의 최하부를 잡아줍니다.

뼈…△ 무릎
살…▲ 겨드랑이, 유방, 안쪽 허벅지

한쪽 다리를 앞으로 내밀고 있기 때문에, 엉덩이가 대각선으로 기울어져 있습니다.

동체의 윤곽선

전신

● 엉덩이를 들어 올림

엉덩이의 갈라진 부분의 홈은 아주 작습니다.

홈이 생깁니다.

동체의 최하부가 위쪽을 향합니다.

유방은 동체의 겨드랑이 쪽으로 살이 삐져나오는 듯한 느낌으로 그립니다.

뼈…△ 무릎
살…▲ 유방, 고간 부근, 무릎 뒤쪽

중심선. 중앙부를 잡아줍니다.

전신

걸터앉은 포즈

같은 캐릭터가 앉은 포즈를 5가지 앵글로 그려보기

같은 캐릭터를 거의 같은 포즈로 다른 각도에서 그립니다. 앵글에 따라 표현이 달라지는 「뼈」와 「살」을 알아봅시다.

대각선 위에서 내려다보는 앵글

주목 쇄골과 겨드랑이 부근

주목 배꼽과 짧은 곡선으로 이루어진 배 표현

주목 허벅지 굵기 구별해 그리기와 무릎 표현

옆/살짝 내려다보는 앵글

주목 쇄골에서 이어지는 어깨 라인과 견갑골

주목 유방의 겹쳐짐과 유두의 위치

옆 앵글은 다리가 가늘게 보입니다.

뒷면

주목 양팔을 뒤로 뻗음… 겨드랑이 부근과 견갑골의 표현

주목 심플하게 주름이 들어간 허리

주목 뒤쪽에서 체중을 지탱하는 팔, 팔꿈치의 주름선

주목 발목 부근

★ 뼈…쇄골, 팔꿈치, 무릎, 발목, 견갑골
★ 살…겨드랑이 부근, 배(배꼽), 유방, 허벅지 라인

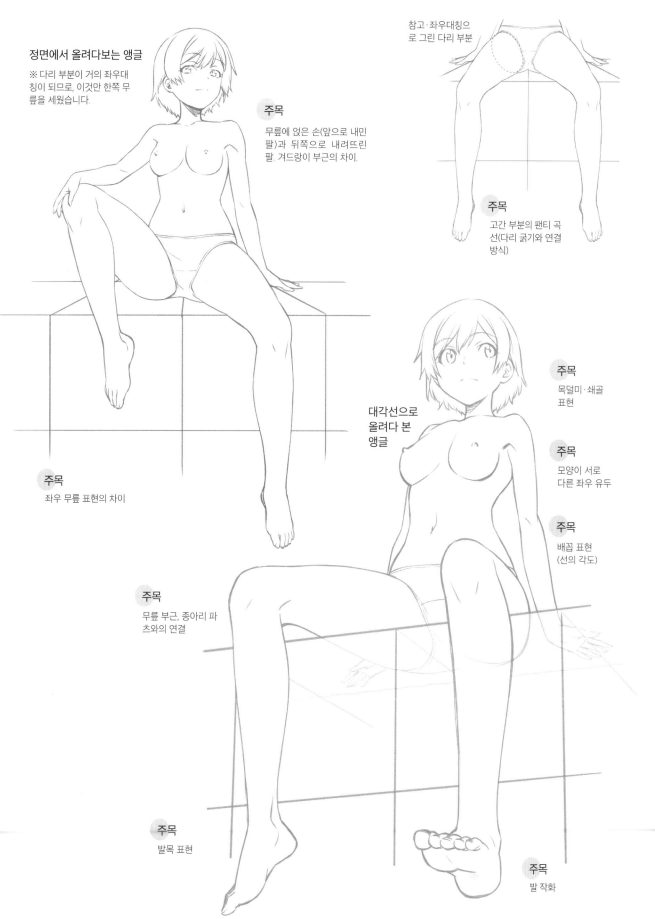

정면에서 올려다보는 앵글

※ 다리 부분이 거의 좌우대 칭이 되므로, 이것만 한쪽 무 릎을 세웠습니다.

참고·좌우대칭으 로 그린 다리 부분

주목

무릎에 얹은 손(앞으로 내민 팔)과 뒤쪽으로 내려뜨린 팔. 겨드랑이 부근의 차이.

주목

고간 부분의 팬티 곡 선(다리 굵기와 연결 방식)

주목

좌우 무릎 표현의 차이

대각선으로 올려다 본 앵글

주목

목덜미·쇄골 표현

주목

모양이 서로 다른 좌우 유두

주목

배꼽 표현 (선의 각도)

주목

무릎 부근, 종아리 파 츠와의 연결

주목

발목 표현

주목

발 작화

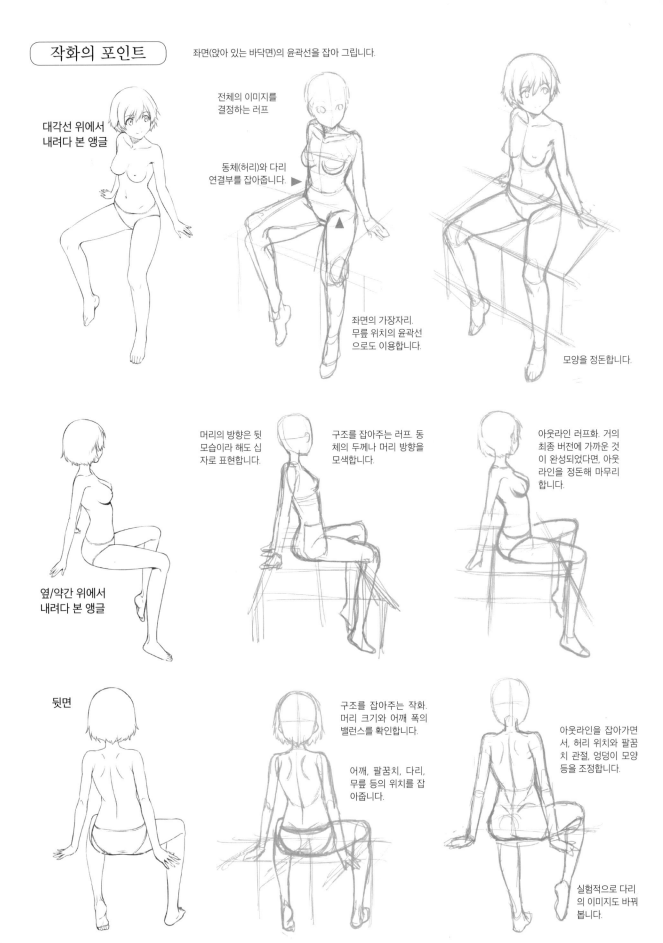

좌면(앉아 있는 바닥면)의 윤곽선을 잡아 그립니다.

대각선 위에서 내려다 본 앵글

전체의 이미지를 결정하는 러프

동체(허리)와 다리 연결부를 잡아줍니다.

좌면의 가장자리. 무릎 위치의 윤곽선으로도 이용합니다.

모양을 정돈합니다.

머리의 방향은 뒷모습이라 해도 십자로 표현합니다.

구조를 잡아주는 러프. 동체의 두께나 머리 방향을 모색합니다.

아웃라인 러프화. 거의 최종 버전에 가까운 것이 완성되었다면, 아웃라인을 정돈해 마무리합니다.

옆/약간 위에서 내려다 본 앵글

뒷면

구조를 잡아주는 작화. 머리 크기와 어깨 폭의 밸런스를 확인합니다.

어깨, 팔꿈치, 다리, 무릎 등의 위치를 잡아줍니다.

아웃라인을 잡아가면서, 허리 위치와 팔꿈치 관절, 엉덩이 모양 등을 조정합니다.

실험적으로 다리의 이미지도 바꿔 봅니다.

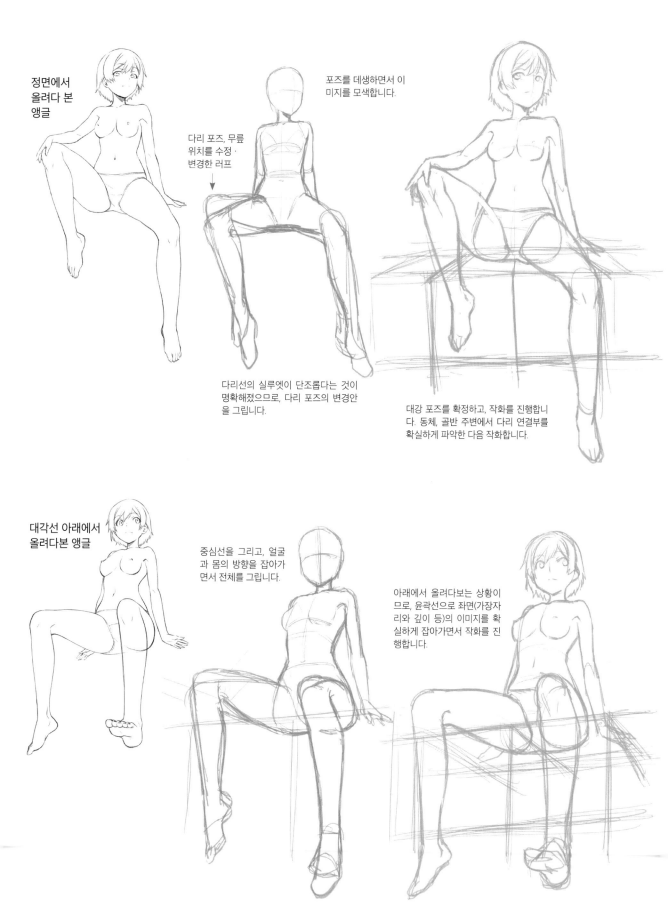

정면에서
올려다 본
앵글

포즈를 데생하면서 이
미지를 모색합니다.

다리 포즈, 무릎
위치를 수정·
변경한 러프

다리선의 실루엣이 단조롭다는 것이
명확해졌으므로, 다리 포즈의 변경안
을 그립니다.

대강 포즈를 확정하고, 작화를 진행합니
다. 동체, 골반 주변에서 다리 연결부를
확실하게 파악한 다음 작화합니다.

대각선 아래에서
올려다본 앵글

중심선을 그리고, 얼굴
과 몸의 방향을 잡아가
면서 전체를 그립니다.

아래에서 올려다보는 상황이
므로, 윤곽선으로 좌면(가장자
리와 깊이 등)의 이미지를 확
실하게 잡아가면서 작화를 진
행합니다.

캐릭터 구별해 그리기

얼굴, 신장, 스타일, 서는 방식 등에 차이(성격)를 반영합니다. 캐릭터에 따라 「뼈와 살」의 차이를 드러내도록 합시다.

전신 포즈

한눈에 알 수 있는 캐릭터 구별법은 신장 차이의 「대중소」 3타입으로, 옵션으로서 「더 큰」과 「더 작은」 캐릭터를 추가합니다.

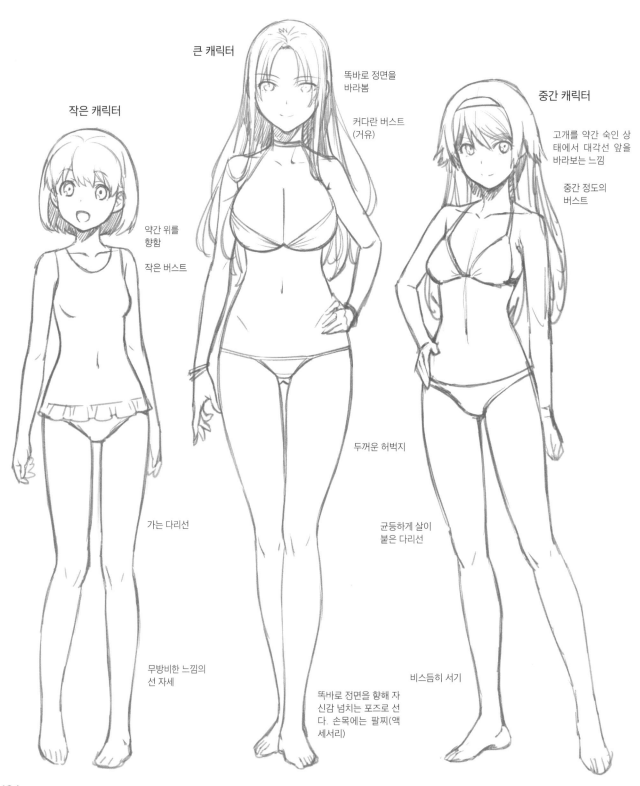

작은 캐릭터

큰 캐릭터

중간 캐릭터

똑바로 정면을 바라봄

커다란 버스트 (거유)

고개를 약간 숙인 상태에서 대각선 앞을 바라보는 느낌

중간 정도의 버스트

약간 위를 향함

작은 버스트

두꺼운 허벅지

가는 다리선

균등하게 살이 붙은 다리선

무방비한 느낌의 선 자세

똑바로 정면을 향해 자신감 넘치는 포즈로 선다. 손목에는 팔찌(액세서리)

비스듬히 서기

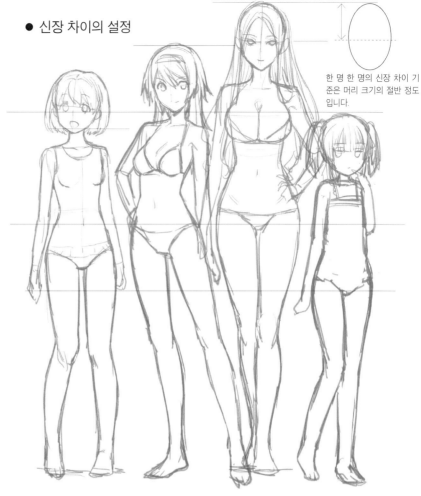

● 신장 차이의 설정

한 명 한 명의 신장 차이 기준은 머리 크기의 절반 정도입니다.

참고: 더 작은 캐릭터

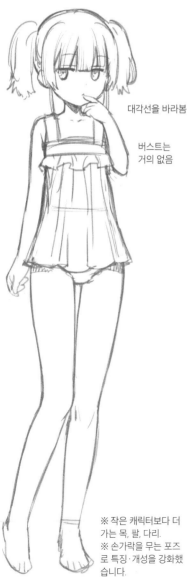

대각선을 바라봄

버스트는 거의 없음

※ 작은 캐릭터보다 더 가는 목, 팔, 다리.
※ 손가락을 무는 포즈로 특징·개성을 강화했습니다.

● 쇄골 구분해 그리기

뚜렷한 쇄골
의외로 뼈가 두껍다는 인상을 줍니다.

간단한 쇄골
살집이 잘 붙었음을 반영합니다.

충분한 쇄골
슬림 계열 캐릭터라는 이미지를 줍니다.

있는 듯 마는 듯 한 쇄골
어린 인상을 줍니다.

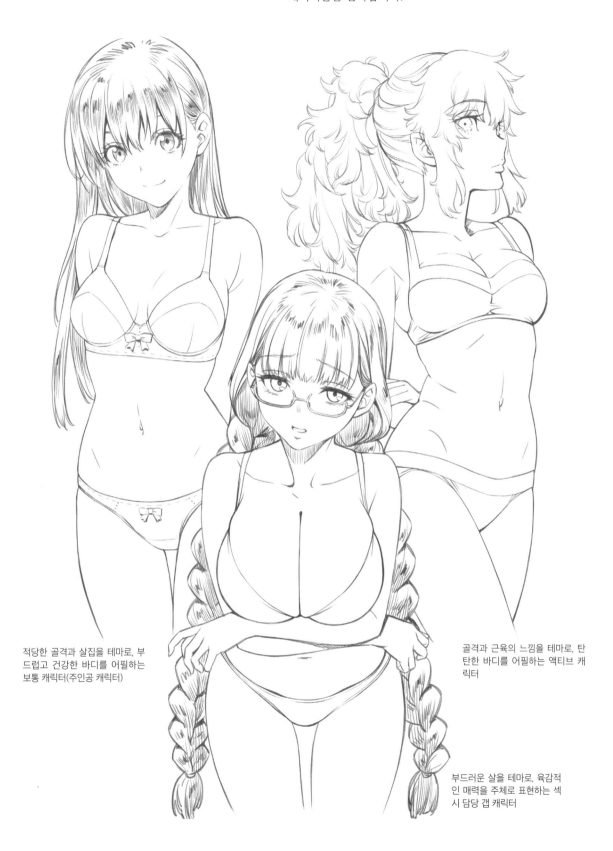

니 숏 포즈

니 숏(Knee shot)은 캐릭터의 얼굴과 몸을 크게 어필하는 사이즈입니다. 브래지어와 버스트 사이즈를 테마로 서로 다르게 그린 캐릭터들을 알아봅시다.

적당한 골격과 살집을 테마로, 부드럽고 건강한 바디를 어필하는 보통 캐릭터(주인공 캐릭터)

골격과 근육의 느낌을 테마로, 탄탄한 바디를 어필하는 액티브 캐릭터

부드러운 살을 테마로, 육감적인 매력을 주체로 표현하는 섹시 담당 갭 캐릭터

●「보통」역할의 캐릭터

포즈의 특징…큐트함을 연출
·어깨를 살짝 올려 움직임을 연출합니다.
·아주 약간 웅크린 느낌(올려다보는 시선)
·자연스럽게 비스듬히 선 자세(어깨와 골반의 각도 변경)

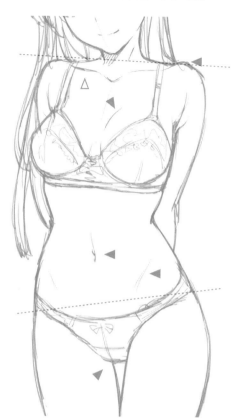

건강한 바디를 어필. 적당한 살집과 적당한 골격을
의식하며 그립니다.

적당한 골격…△ 쇄골과 어깨
　※ 쇄골…너무 선을 굵게 하지 않습니다.
　※ 어깨…양쪽 어깨를 살짝 움츠린 느낌으로 치켜올리므로,
　　　　아웃라인을 또렷한 느낌으로 그립니다.

적당한 살집…▲　목덜미, 겨드랑이, 유방, 배, 고간, 팬티 부근
　※ 유방…선을 강조하지 않습니다. 브래지어로 자연스럽고 부
　　　　드럽게 부푼 모습을 연출합니다.
　※ 배…배꼽 부근의 복근(세로 힘줄)을 살짝 그리고, 외복사근
　　　　을 약간 그려넣어 하복부 부근의 부드러운 동그라미
　　　　를 표현합니다.
　※ 브래지어와 팬티 주변…살이 눌린 모습을 연출합니다.

브래지어에 의한 자연
스러운 버스트 라인
청초함, 억제된 이미지를 연
출합니다.

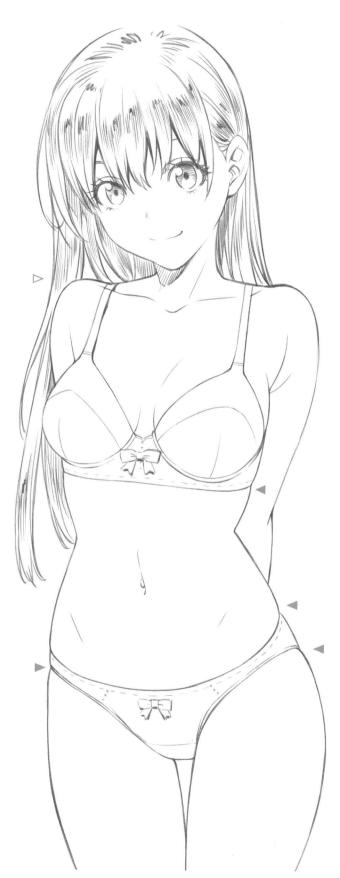

포즈의 특징…활발한 느낌을 연출
·팔을 뒤로 모으고 가슴을 폈습니다.
·확실하게 알 수 있을 정도로 양쪽 어깨를 치켜올렸습니다.
·살짝 턱을 치켜든 느낌으로(내려다 보는 시선)
·한쪽 다리를 앞으로 내밀었습니다.

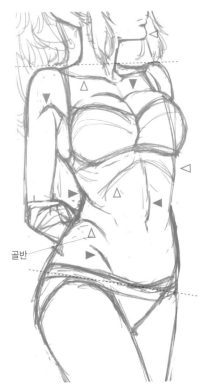

골반

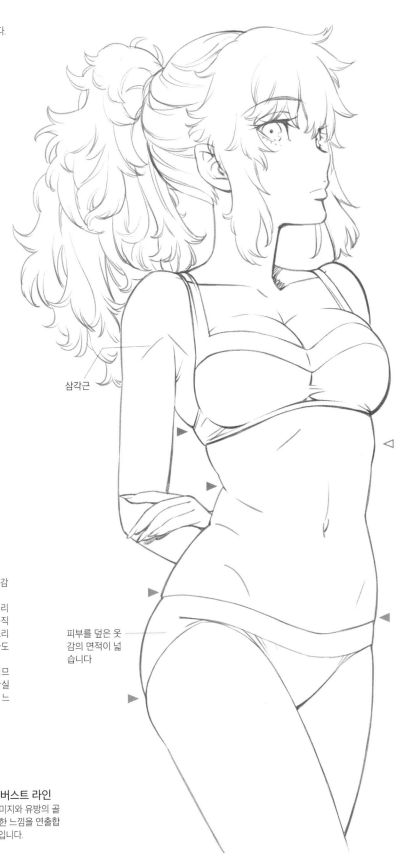

삼각근

피부를 덮은 옷
감의 면적이 넓
습니다

골격을 의식하며 단단함을 강조하고, 운동선수풍
의 캐릭터를 연출합니다. 어깨 부근이나 허리 부
근의 선으로 근육질의 몸을 강조합니다.

뼈로 인한 단단한 느낌…△ 턱, 쇄골, 어깨, 흉곽, 골반
　※ 쇄골…뚜렷하게 그려 탄탄한 느낌을 연출합니다.

육감…▲ 겨드랑이, 어깨 부근, 유방, 허리의 주름, 배
　※ 어깨 부근…삼각근을 연출합니다.
　※ 유방…모아주고 올려주는 브래지어 효과로 볼륨감
　　　　　을 냅니다.
　※ 배…배꼽 부근의 선을 길게 그려 복근을 연출. 허리
　　　　의 주름과 골반 선을 그려 탄탄한 동체의 움직
　　　　임을 연출합니다. 외복사근 선도 샤프하게 그리
　　　　고, 둥그스름한 느낌보다는 탄탄한 느낌이 나도
　　　　록 표현합니다.
　※ 브래지어와 팬티 주변…지금은 스포츠용 속옷이므
　　　　　　　　　　　로, 살이 눌린 느낌을 확실
　　　　　　　　　　　하게 드러내 꽉 조여주는 느
　　　　　　　　　　　낌을 연출합니다.

모아 올린 버스트 라인
스포티한 이미지와 유방의 골
짜기로 섹시한 느낌을 연출합
니다. Y라인입니다.

● 섹시함 당당 캐릭터

포즈의 특징…부끄러워하는 느낌과 거유 연출

·유방을 안아 올리듯 약간 앞으로 숙인 자세(가슴팍을 강조)
·고개를 살짝 갸웃거림+움츠린 느낌(눈을 마주치지 못하고 올려다보는 시선)

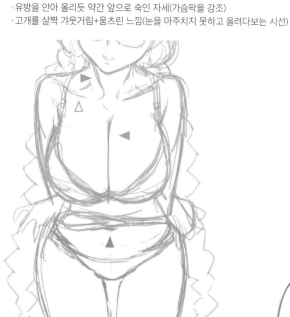

가슴팍(커다란 유방)을 어필하는 것을 목적으로 한 자세와, 곤란하다는 듯 고개를 갸웃거리는 동작과 표정으로 캐릭터감을 어필합니다. 어깨를 작게 그려 연약한 느낌을 줍니다.

뼈…△ 쇄골
※ 쇄골은 가늘게 그려 「포즈 때문에 부각된 것」이라는 느낌을 줍니다. 목덜미와 연결되는 부분에 생기는 홈이 부드러운 살과 피부의 감촉을 연출합니다.

육감…▲ 목덜미, 유방, 배(배꼽), 고간, 허벅지
※ 배(배꼽)…몸을 숙인 상태이므로, 가로로 길어집니다.
※ 브래지어 가장자리…브래지어에서 삐져나올 듯한 유방의 크기와 부드러움을 연출합니다.
※ 고간… 둥글고 부드러운 라인을 뚜렷하게 그립니다.
※ 허벅지…크게 그려 육감성을 드러냅니다. 안쪽 허벅지 라인으로 부드러움을 표현합시다.

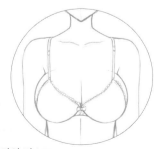

I 라인 버스트
브래지어를 착용한 것만으로 좌우의 가슴이 붙으면서 「I」자가 됩니다. 「풍만한 유방」입니다.

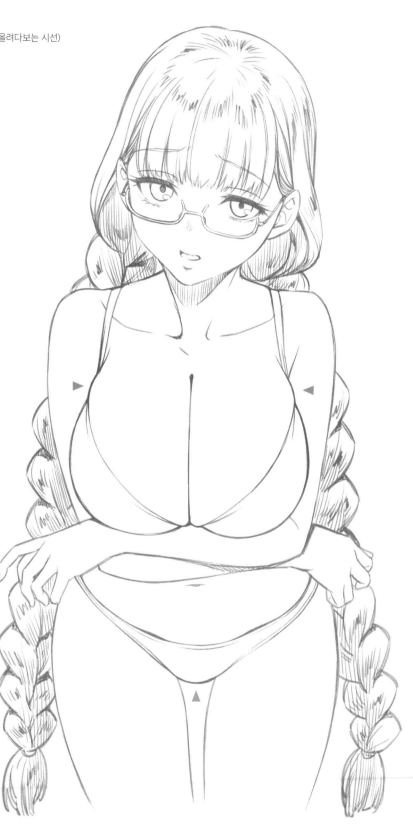

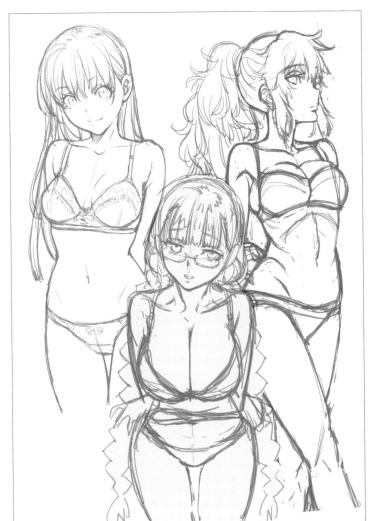

러프 이미지 데생

…캐릭터의 차별화 포인트

한 명 한 명의 캐릭터를 구별해 그릴 때, 3명을 모두 모아 배치했을 때 전원의「차이점」을 한 눈에 알 수 있도록 그리는 것을 명심합니다.「차이(구별해 그리기)」의 포인트는 다음과 같습니다.

·포즈…얼굴 방향, 몸의 방향, 자세의 차이
·머리 모양의 차이(머리카락 질도 차별화)
·얼굴…눈 구별해 그리기+표정의 차이
·몸의 육감성 차이+속옷 경향의 차이

자세의 차이

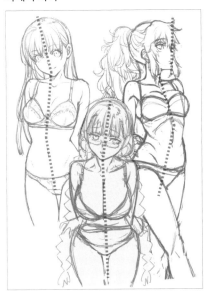

머리카락 질, 눈의 차이

뼈와 살/쇄골과 유방의 차이

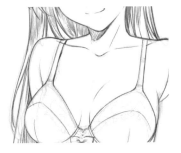

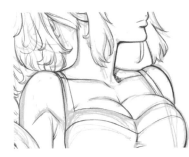

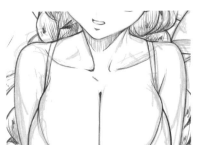

전원을 한 번에 봤을 때, 각각의 캐릭터를 확실하게 구별할 수 있다면, 얼굴이나 몸의 일부만으로도 캐릭터의 구별이 가능해집니다.

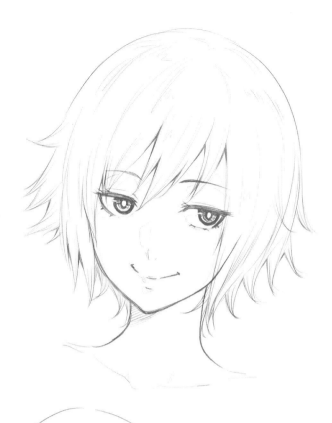

얼굴 작화

두개골·얼굴 파츠·머리카락·
입의 구조·디자인

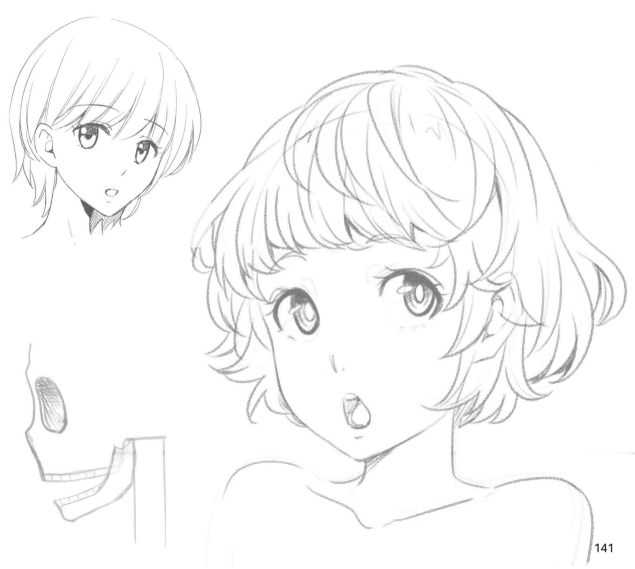

리얼한 얼굴과 캐릭터 얼굴의 차이

리얼풍 캐릭터와 디자인된 캐릭터를 비교해 봅시다. 두개골의 모양부터 다릅니다.

● 리얼한 밸런스와 파츠의 형태를 살려 그린 캐릭터

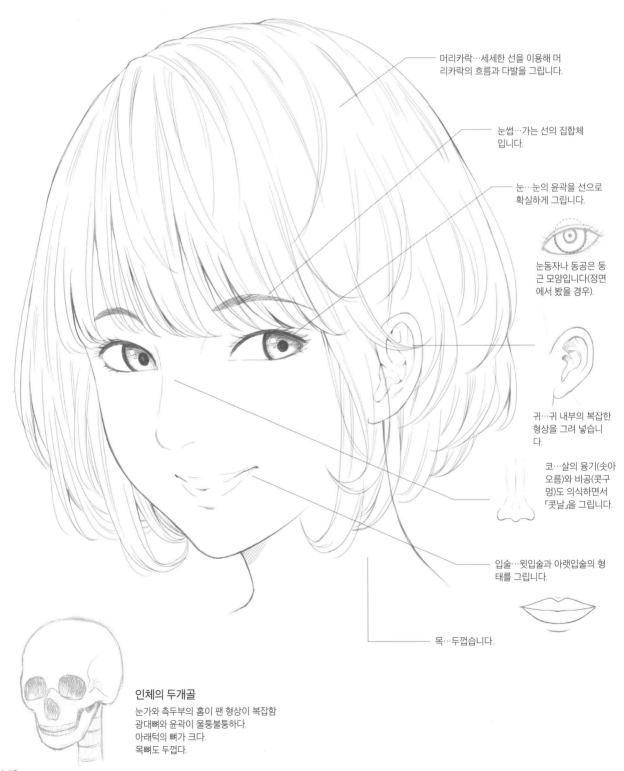

머리카락…세세한 선을 이용해 머리카락의 흐름과 다발을 그립니다.

눈썹…가는 선의 집합체입니다.

눈…눈의 윤곽을 선으로 확실하게 그립니다.

눈동자나 동공은 둥근 모양입니다(정면에서 봤을 경우).

귀…귀 내부의 복잡한 형상을 그려 넣습니다.

코…살의 융기(솟아오름)와 비공(콧구멍)도 의식하면서 「콧날」을 그립니다.

입술…윗입술과 아랫입술의 형태를 그립니다.

목…두껍습니다.

인체의 두개골
눈가와 측두부의 홈이 팬 형상이 복잡함
광대뼈와 윤곽이 울퉁불퉁하다.
아래턱의 뼈가 크다.
목뼈도 두껍다.

● 밸런스와 파츠를 애니메이션이나 게임 캐릭터풍으로 디자인한 캐릭터

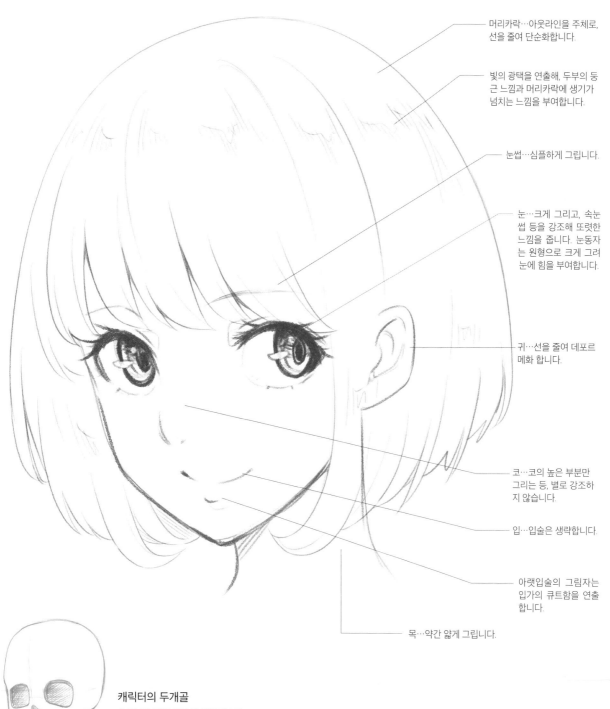

머리카락…아웃라인을 주체로, 선을 줄여 단순화합니다.

빛의 광택을 연출해, 두부의 둥근 느낌과 머리카락에 생기가 넘치는 느낌을 부여합니다.

눈썹…심플하게 그립니다.

눈…크게 그리고, 속눈썹 등을 강조해 또렷한 느낌을 줍니다. 눈동자는 원형으로 크게 그려 눈에 힘을 부여합니다.

귀…선을 줄여 데포르메화 합니다.

코…코의 높은 부분만 그리는 등, 별로 강조하지 않습니다.

입…입술은 생략합니다.

아랫입술의 그림자는 입가의 큐트함을 연출합니다.

목…약간 얇게 그립니다.

캐릭터의 두개골
측두부와 턱뼈 연결 방식을 단순화
광대뼈와 윤곽이 매끈함
안와(눈구멍)가 크고, 약간 떨어져 있는 느낌. 턱이 작다.

캐릭터 얼굴을 그려보자

얼굴 파츠의 위치는 「윤곽선」을 그려 확인해 가면서 그립니다.

본보기 보고 그리기

보고 그리는 순서는 자신의 오리지널 캐릭터를 그릴 때와 같습니다. 눈과 코의 크기와 머리카락의 볼륨 등을 잘 보고 그려 작화력을 향상시킵니다.

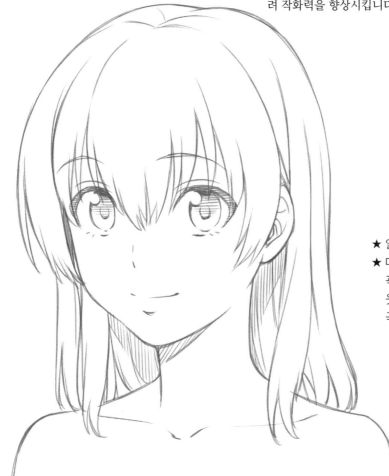

★ 얼굴 파츠의 위치를 관찰한다.
★ 머리카락의 양(볼륨/머리 부분의 윤곽선으로부터 어느 정도 바깥쪽에 아웃라인이 있는가), 머리카락의 흐름, 곡선의 밀도를 흉내 내 보면 좋다.

완성한 본보기 캐릭터

완성 전·밑그림 상태

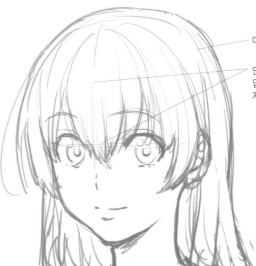

머리(두개골)의 윤곽선

안면을 잡아주고, 파츠(눈, 코, 입 등) 위치의 기준이 되는 십자선

작화 순서

● 윤곽선 작화

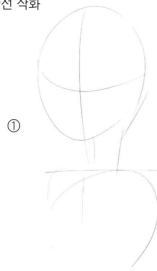

① 동그라미(머리 부분/두 개골 윤곽선)를 그리고 십자(안면의 윤곽선)를 그립니다.

목을 그리고, 어깨의 기 준(가로선)을 잡아줍니 다.

버스트 숏이나 얼굴만 그릴 경우에도, 동체의 기준을 대강 그립니다.

② 머리카락은 두개골에서 조금 떠 있으므로, 머리 부분의 윤곽선보 다 좀 더 바깥에 머리카락의 기 준을 그려 넣습니다.

아주 조금, 얼굴 중심선의 윤곽 선을 수정합니다. 약간 바깥쪽으 로 가게 했습니다.

목의 굵기, 어깨 폭 등을 대강 그려 둡니다.

어깨 연결부의 기준. 동체의 폭을 이미지 하기 위한 보조선입 니다.

● 러프 작화~완성

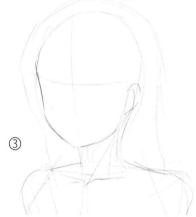

③ 본보기 캐릭터를 보면서, 머리의 모양, 얼굴의 윤 곽, 머리카락의 아웃라인, 목, 어깨 라인을 잡아나 갑니다.

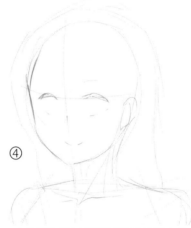

④ 눈의 위치, 사이즈, 형태를 대강 그려두고, 코와 입도 그려 넣습니다.

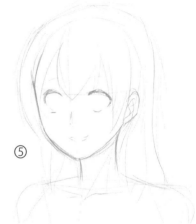

⑤ 얼굴의 윤곽, 목, 눈과 코의 선을 조금씩 정돈하 면서, 머리카락의 흐름을 그려 넣습니다. 갈라 지는 부분의 위치와 다발의 크기, 형태를 러프 하게 결정해 둡니다.

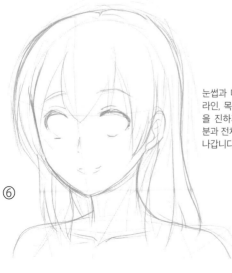

⑥ 눈썹과 머리카락의 아웃 라인, 목과 어깨 등의 선 을 진하게 그립니다. 부 분과 전체를 교대로 그려 나갑니다.

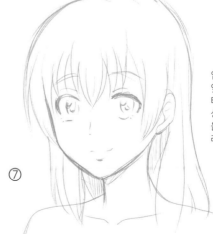

⑦ 입가를 수정하고, 눈, 앞머리와 머리카락 터치를 그려 넣어 완 성합니다. 여기서 선 을 더 정돈하거나 그 려 넣어도 OK입니다.

윤곽선이나 러프에 그려 넣는 머리 부분의 십자는 얼굴의 방향을 잡아주는 의미와, 눈과 코를 그려넣을 때의 「기준」이라는 의미가 있습니다.

정면

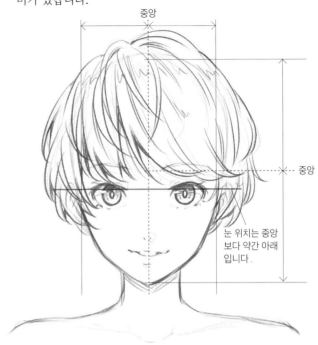

세로선
좌우 폭의 중심을 잡아주는 선.

가로선
눈 위치를 잡아주는 선.
상하 폭의 중앙 부근으로, 귀의 위치의 기준으로도 사용합니다.

중앙

중앙

눈 위치는 중앙보다 약간 아래입니다.

코, 입, 턱은 직선 상에 위치합니다.

● 파츠의 밸런스(위치의 기본)

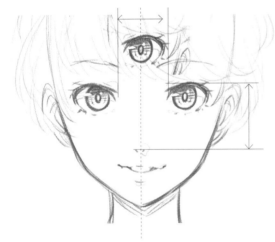

얼굴은
「눈과 눈 사이의 거리는 대략 눈 하나 크기만큼 떨어져 있다」
「정면에서 본 귀의 사이즈는 눈과 코의 위치를 기준으로 한다」 등,
파츠의 위치 관계를 파악하면서 그립니다.
얼굴의 십자선은 파츠를 그려 넣을 때의 거리감과 위치를 파악하는 기준 역할도 합니다.

보충

「중심선」과 「정중선」의 차이
인체에 관한 용어 중에 「정중선(正中線)」이라는 단어가 있습니다.
인체 표면의 한가운데에 피부를 따라 그어진 선으로, 문자 그대로 「한가운데 선」을 의미합니다. 무술에서도 「정중선을 비틀어 공격을 피한다」 등으로 사용하는 경우가 있습니다.
작화 상에서 쓰이는 「중심선」은 「보이는 그림의 한 가운데」를 포착하는 선을 말하며, 실제로 작화할 때도 「대략 정 가운데」에 그리는 경우가 많고, 「제도(製圖)」 수업 등에서 「정면」을 필요로 할 때 등을 제외하면 보통 그렇게까지 신경질적이 될 필요는 없습니다.

정중선

중심선

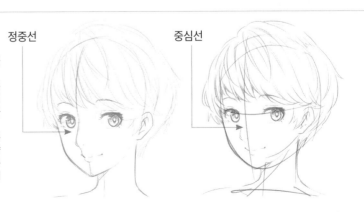

대각선

● **세로선의 의미** 좌우 어느 방향을 향하는지 나타냅니다.

왼쪽을 향함

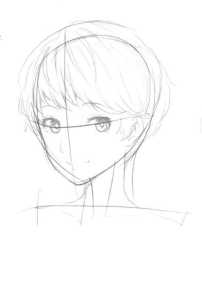

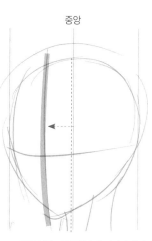

중앙

중심선은 바깥(왼쪽)에 가까워집니다.

● **가로선의 의미** 가로선은 얼굴이 상하 어느 쪽을 향하는지 나타냅니다.

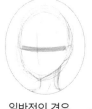

일반적인 경우

아래쪽을 향함

위쪽을 향함

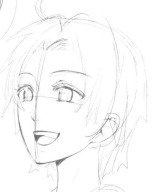

옆

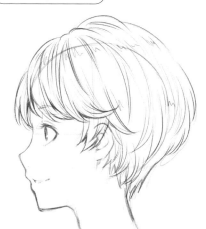

눈과 귀의 위치를 잡아주는 기준으로 삼습니다.

귀는 이 위치(측두부 중앙)부터 그리기 시작합니다.

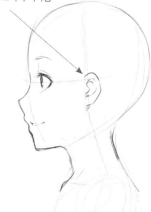

파츠의 위치와 형태 변화를 알아봅시다. 얼굴의 윤곽 변화에 더해, 눈의 위치와 모양, 귀의 모양도 달라집니다.

정면에 가까운 평범한 대각선 방향

측두부는 작습니다.

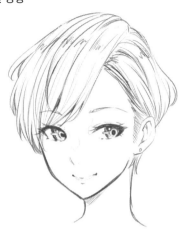

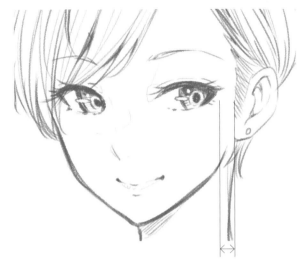

눈초리부터 구레나룻까지의 거리

대각선 방향

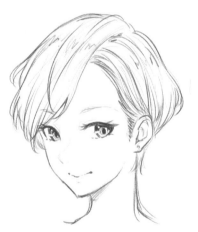

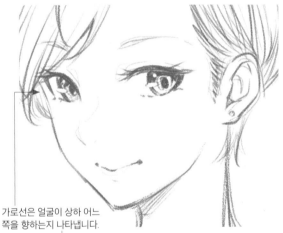

가로선은 얼굴이 상하 어느 쪽을 향하는지 나타냅니다.

옆얼굴에 가까운 대각선 방향

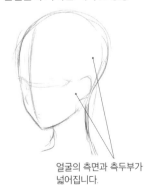

얼굴의 측면과 측두부가 넓어집니다.

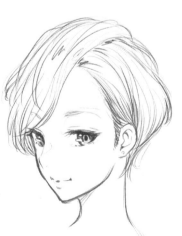

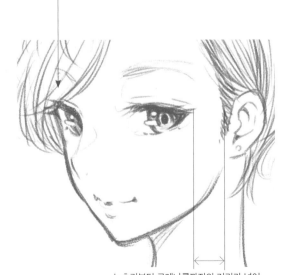

눈초리부터 구레나룻까지의 거리가 넓어 집니다.

옆얼굴

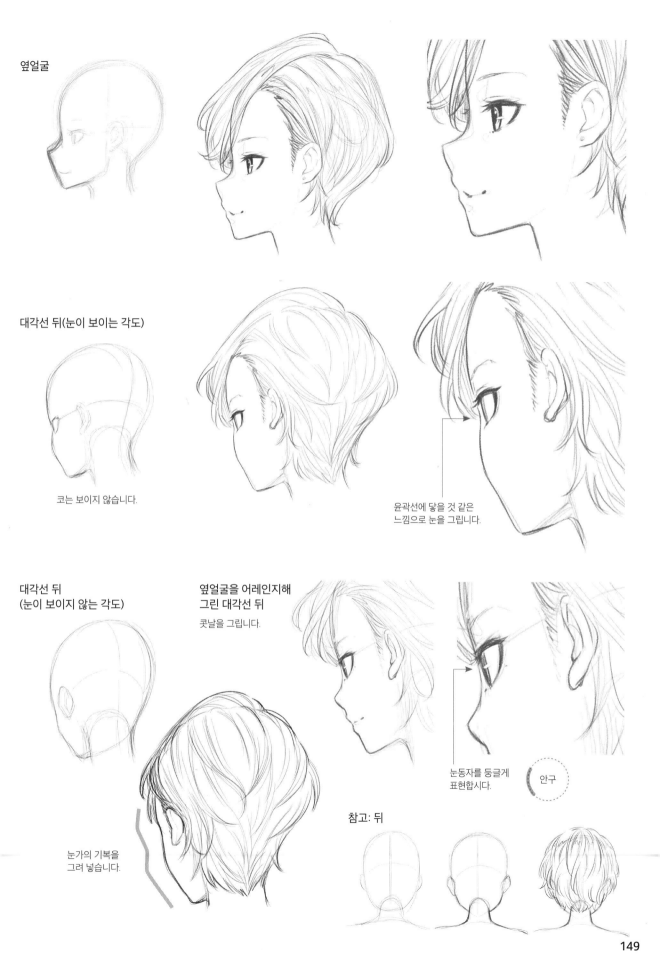

대각선 뒤(눈이 보이는 각도)

코는 보이지 않습니다.

윤곽선에 닿을 것 같은
느낌으로 눈을 그립니다.

대각선 뒤
(눈이 보이지 않는 각도)

옆얼굴을 어레인지해
그린 대각선 뒤

콧날을 그립니다.

눈동자를 둥글게
표현합시다.

안구

눈가의 기복을
그려 넣습니다.

참고: 뒤

149

● 윤곽

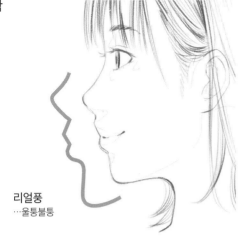

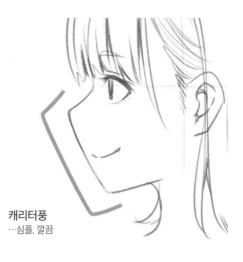

리얼풍
…울퉁불퉁

캐리터풍
…심플, 깔끔

캐릭터의 옆얼굴에 자주 쓰이는 3가지 타입

울퉁불퉁 타입
입술 모양을 반영합니다.

심플 타입
아웃라인을 단순화합니다.

하이브리드 타입
윗입술 부분에 리얼풍의 아웃라인
을 반영합니다.

● 눈의 사이즈와 위치 미간부터의 거리와 눈 형태, 사이즈를 변경합니다.

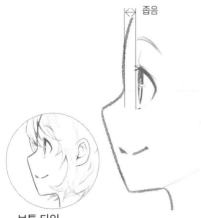

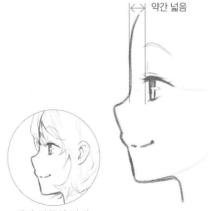

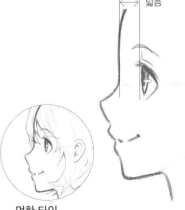

보통 타입
눈의 위치(미간부터의 거리)는 좁은 리얼풍입
니다. 세로로 커다란 눈. 표준적이지만, 정면일
때 눈동자가 작아집니다.

약간 야릇한 타입
눈의 위치는 미간에서 좀 떨어져 있으며, 눈 모양
은 가로로 깁니다. 눈초리가 가늘고 길다는 설정
이나, 약간 야릇한 무드가 강조됩니다.

멍한 타입
미간에서 좀 떨어진 위치에 세로로 꽤 큰 눈을
배치합니다. 느긋한 분위기를 낼 수 있습니다.

옆얼굴에 가까운 대각선 방향의 작화

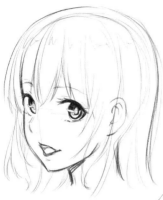

대각선 방향의 얼굴 타입

일반적인 대각선 방향을 그릴 때의 윤곽선과 비슷합니다.

일반적인 대각선 방향

옆얼굴 타입

옆얼굴의 윤곽선에 가깝습니다.

옆얼굴

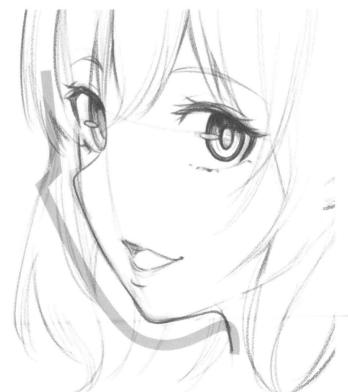

작화 포인트

중심선을 충분히 바깥쪽에 가깝게 그리도록 합시다.

모두 다 최초의 윤곽선은 동일합니다. 옆얼굴 타입은 여기서 콧날, 아웃라인을 러프하게 그리고 눈을 그립니다.

앞쪽 눈은 중심선에서 거리를 두고 그립니다.

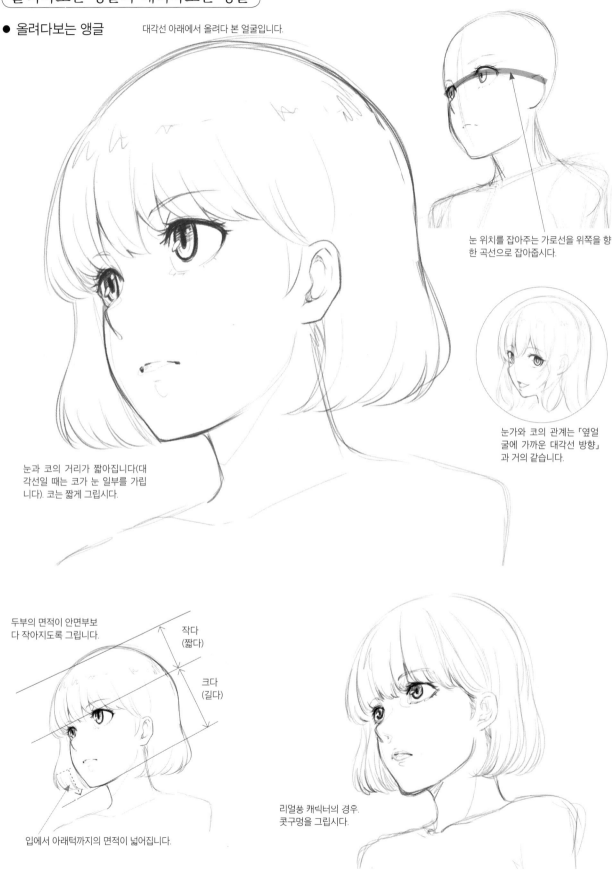

올려다보는 앵글과 내려다보는 앵글

● **올려다보는 앵글** 대각선 아래에서 올려다 본 얼굴입니다.

눈 위치를 잡아주는 가로선을 위쪽을 향한 곡선으로 잡아줍시다.

눈가와 코의 관계는 「옆얼굴에 가까운 대각선 방향」과 거의 같습니다.

눈과 코의 거리가 짧아집니다(대각선일 때는 코가 눈 일부를 가립니다). 코는 짧게 그립시다.

두부의 면적이 안면부보다 작아지도록 그립니다.

작다
(짧다)

크다
(길다)

입에서 아래턱까지의 면적이 넓어집니다.

리얼풍 캐릭터의 경우.
콧구멍을 그립시다.

● 내려다보는 앵글 대각선 위에서 내려다보는 경우. 두부의 면적이 커집니다.

머리 꼭대기도 십자 윤곽선으로
잡아줍니다.

크다
(길다)

작다
(짧다)

눈의 위치를 잡아주는 가로선을 아래쪽을 향
한 곡선으로 잡아줍시다.

리얼풍 캐릭터의 경우

머리 윗면의 가마를 부채꼴 형태의
곡선으로 표현합니다.

머리카락 부분을 크게
그립시다.

얼굴 밸런스는 통상 대각선 방향
과 거의 같습니다. 아주 약간 얼굴
의 세로폭을 짧게 하고 얼굴을 크
게 그립니다.

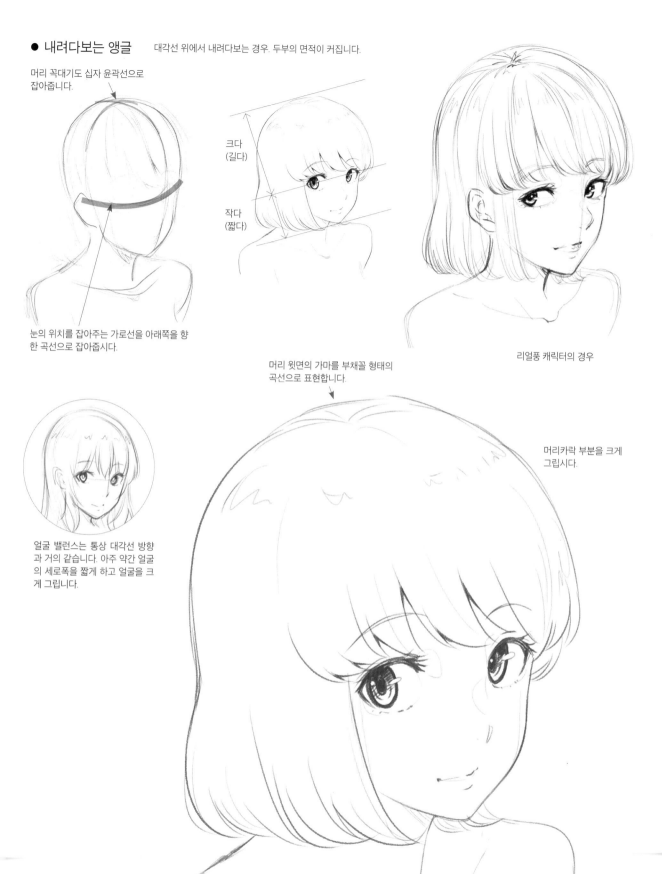

얼굴 파츠

얼굴 파츠의 기본 형태와 명칭

얼굴 파츠는 캐릭터 작화 시에는 단순화되거나, 다양한 형태로 디자인됩니다.

● 골격에서 알아낼 수 있는 특징

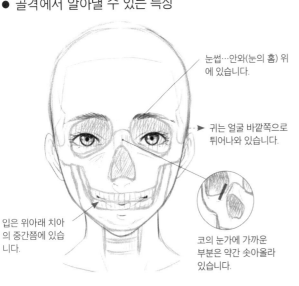

눈썹…안와(눈의 홈) 위에 있습니다.

귀는 얼굴 바깥쪽으로 튀어나와 있습니다.

입은 위아래 치아의 중간쯤에 있습니다.

코의 눈가에 가까운 부분은 약간 솟아올라 있습니다.

● 귀

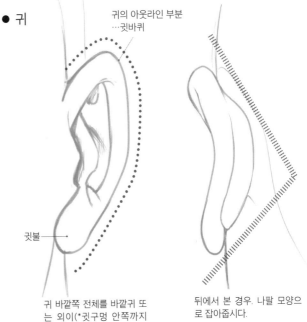

귀의 아웃라인 부분 …귓바퀴

귓불

귀 바깥쪽 전체를 바깥귀 또는 외이(*귓구멍 안쪽까지 포함하지만 여기서는 제외)라고 합니다.

뒤에서 본 경우. 나팔 모양으로 잡아줍시다.

똑바로 옆에서 본 경우

● 코

콧구멍이 보이지 않는 타입

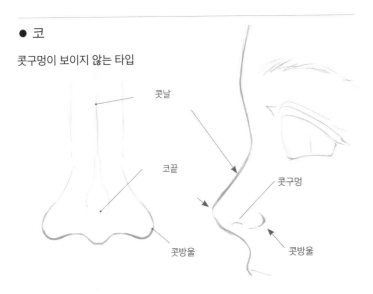

콧날

코끝

콧구멍

콧방울

콧방울

콧구멍이 보이는 타입

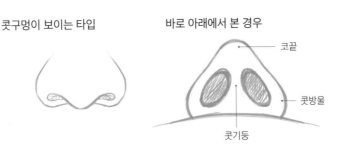

바로 아래에서 본 경우

코끝

콧방울

콧기둥

바로 아래에서 그린 코와 귀

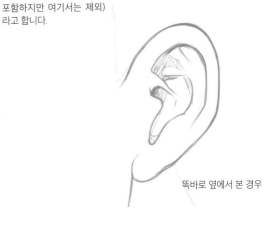

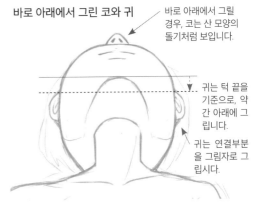

바로 아래에서 그릴 경우, 코는 산 모양의 돌기처럼 보입니다.

귀는 턱 끝을 기준으로, 약간 아래에 그립니다.

귀는 연결부분을 그림자로 그립시다.

● 눈

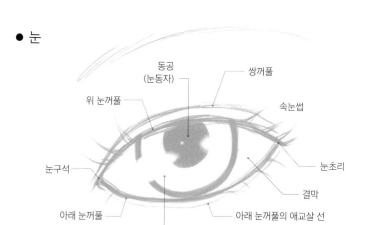

동공
(눈동자)

쌍꺼풀

위 눈꺼풀

속눈썹

눈구석

눈초리

결막

아래 눈꺼풀

아래 눈꺼풀의 애교살 선

홍채

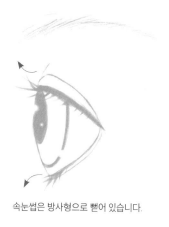

속눈썹은 방사형으로 뻗어 있습니다.

안구

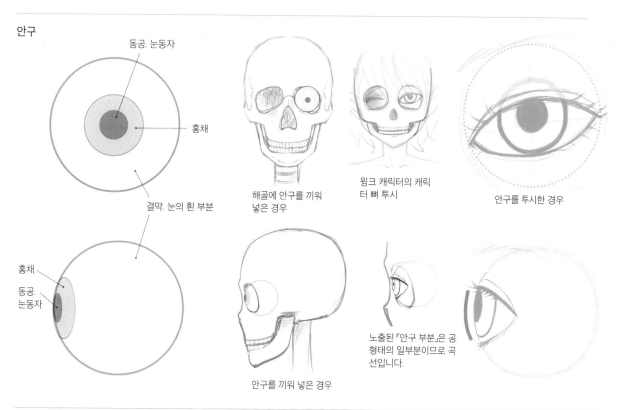

동공. 눈동자

홍채

결막. 눈의 흰 부분

홍채

동공.
눈동자

해골에 안구를 끼워
넣은 경우

윙크 캐릭터의 캐릭
터 뼈 투시

안구를 투시한 경우

안구를 끼워 넣은 경우

노출된 「안구 부분」은 공
형태의 일부분이므로 곡
선입니다.

● 입

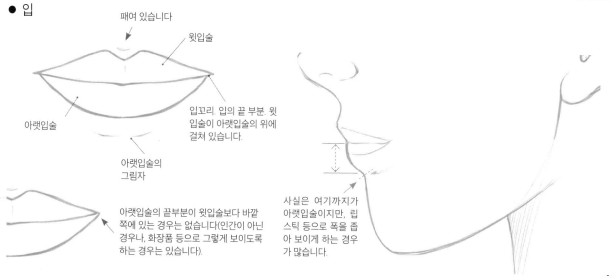

패여 있습니다

윗입술

아랫입술

입꼬리. 입의 끝 부분. 윗
입술이 아랫입술의 위에
걸쳐 있습니다.

아랫입술의
그림자

아랫입술의 끝부분이 윗입술보다 바깥
쪽에 있는 경우는 없습니다(인간이 아닌
경우나, 화장품 등으로 그렇게 보이도록
하는 경우는 있습니다).

사실은 여기까지가
아랫입술이지만, 립
스틱 등으로 폭을 좁
아 보이게 하는 경우
가 많습니다.

입과 턱의 구조

정면

캐릭터를 작화할 때는 눈의 사이즈가 디자인에 따라 조정되고 입 연기를 연출하기 위한 데포르메도 많아서, 두개골이 어떤 상태인지는 특별히 고려하지 않습니다. 하지만 이빨이나 입속을 그릴 때는 입의 구조를 이해해두면 도움이 됩니다.

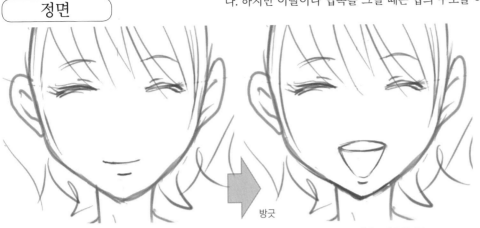

평범하게 방긋 웃으며 입을 벌림

방긋

얼굴은 정면을 본 상태 그대로입니다.

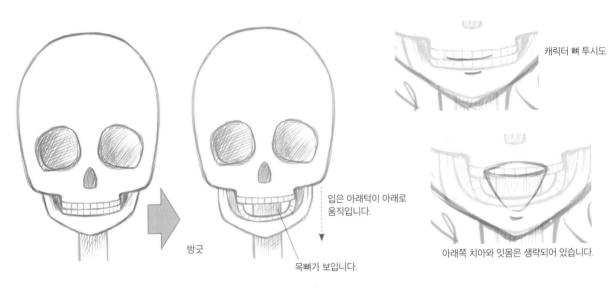

방긋

입은 아래턱이 아래로 움직입니다.

목뼈가 보입니다.

캐릭터 뼈 투시도

아래쪽 치아와 잇몸은 생략되어 있습니다.

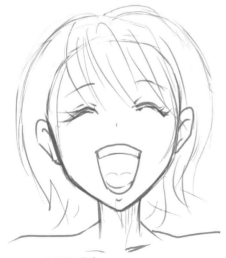

크게 입을 벌림
살짝 위쪽을 바라보는 느낌이 됩니다.

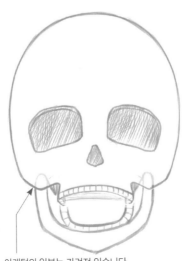

아래턱의 일부는 가려져 있습니다.

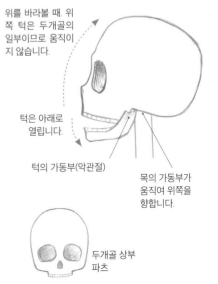

위를 바라볼 때. 위쪽 턱은 두개골의 일부이므로 움직이지 않습니다.

턱은 아래로 열립니다.

턱의 가동부(악관절)

목의 가동부가 움직여 위쪽을 향합니다.

두개골 상부 파츠

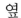

옆

● 리얼풍 윤곽인 경우

방긋

턱의 위치

입을 벌린 만큼 턱의 위치
가 아래로 내려갑니다(얼
굴이 길어집니다).

두개골
상부 파츠

하부 파츠
(아래턱)

방긋

가동부(악관절)

● 캐릭터 타입인 경우

데포르메가 강한 캐릭터 타입인 경우, 입을 벌려도 코부터 아래쪽 윤곽은 그대로인
상태로 입을 벌리는 경우가 많습니다.

코부터 아래쪽의 윤곽

해골 투시도

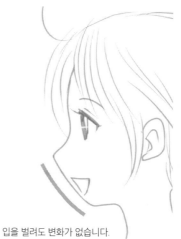

입을 벌려도 변화가 없습니다.

이빨을 그리지 않거나 딱히
신경쓰이지 않는다면 그다
지 골격을 의식할 필요는 없
습니다.

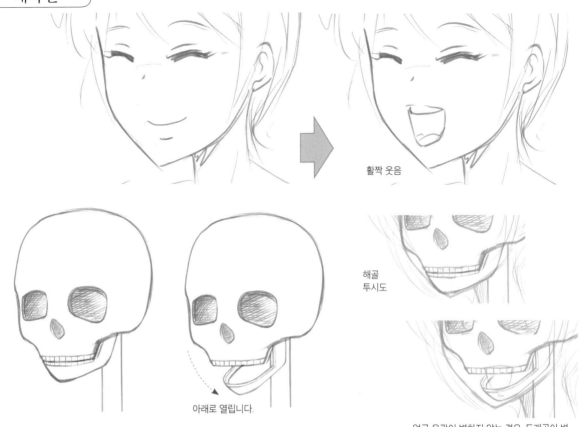

활짝 웃음

해골
투시도

아래로 열립니다.

얼굴 윤곽이 변하지 않는 경우, 두개골이 변형·신축됩니다.

참고: 데포르메가 강한 「캐릭터」의 두개골

캐릭터의 두개골을 디자인한 경우. 앞니와 턱을 확인해 봅시다.

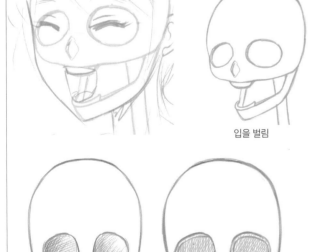

입을 벌림

입을 다뭄

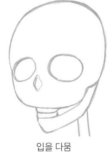

평범한 귀여운 얼굴의 캐릭터의 두개골을 생각해 보면, 캐릭터의 디자인과 표현에 따라 아래턱의 이빨 부분이 굉장히 작은 경우가 있습니다. 하지만 만화나 애니메이션 등의 작품 내에서 이 캐릭터가 번개를 맞거나, 좀비화되면 보통 평범한 두개골로 묘사됩니다. 여기서는 보이는 이빨을 기준으로 두개골을 그려 보았습니다. 거의 다람쥐나 다름없는 앞니입니다.

참고: 캐릭터 두개골

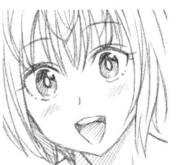

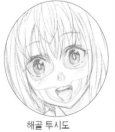

해골 투시도

리얼한 인체의 골격에 얽매이지 말고, 귀여움을 우선으로 그립시다.

이빨에 대하여

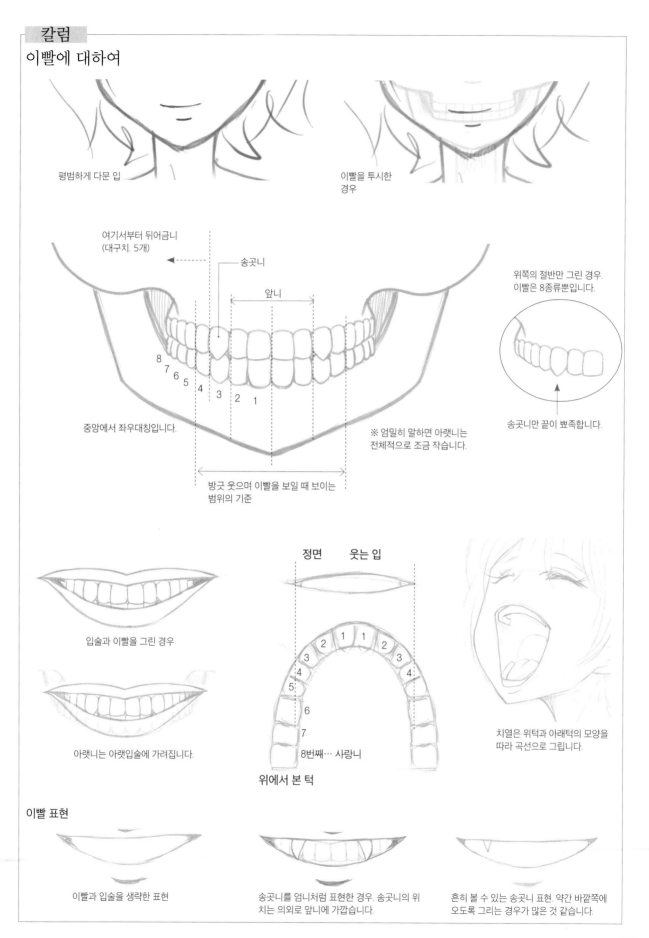

평범하게 다문 입

이빨을 투시한 경우

여기서부터 뒤어금니
(대구치. 5개)

송곳니

앞니

8
7 6 5
4 3 2 1

중앙에서 좌우대칭입니다.

※ 엄밀히 말하면 아랫니는 전체적으로 조금 작습니다.

방긋 웃으며 이빨을 보일 때 보이는 범위의 기준

위쪽의 절반만 그린 경우.
이빨은 8종류뿐입니다.

송곳니만 끝이 뾰족합니다.

입술과 이빨을 그린 경우

아랫니는 아랫입술에 가려집니다.

정면 웃는 입

2 1 1 2
3 3
4 4
5
6
7
8번째… 사랑니

위에서 본 턱

치열은 위턱과 아래턱의 모양을 따라 곡선으로 그립니다.

이빨 표현

이빨과 입술을 생략한 표현

송곳니를 엄니처럼 표현한 경우. 송곳니의 위치는 의외로 앞니에 가깝습니다.

흔히 볼 수 있는 송곳니 표현. 약간 바깥쪽에 오도록 그리는 경우가 많은 것 같습니다.

머리카락 작화

캐릭터의 개성을 드러내거나, 캐릭터를 구분하기 위해 구별해 그릴 때 머리카락 작화는 매우 중요합니다. 둥근 머리 부분을 기반으로 한 다양한 작화를 알아봅시다.

머리카락의 작화는 둥근 머리 부분(두개골)을 기반으로 해서 그립니다.

머리와 머리카락의 관계

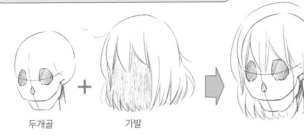

두개골 + 가발

해골에 가발을 씌운 이미지입니다. 두개골과 가발 사이의 거리에 따라, 머리카락의 질과 양의 차이가 생겨납니다.

● 머리카락 양으로 머리 크기가 다르게 보인다

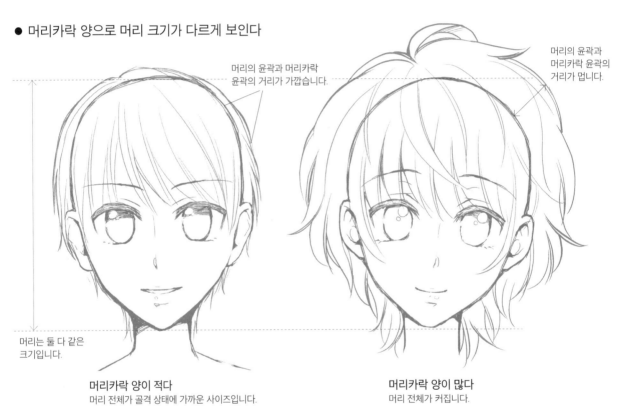

머리의 윤곽과 머리카락 윤곽의 거리가 가깝습니다.

머리의 윤곽과 머리카락 윤곽의 거리가 멉니다.

머리는 둘 다 같은 크기입니다.

머리카락 양이 적다
머리 전체가 골격 상태에 가까운 사이즈입니다.

머리카락 양이 많다
머리 전체가 커집니다.

머리카락 볼륨의 놀라운 효과

양쪽 다 7등신

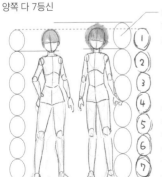

머리카락까지 포함해 「머리 크기」로 잡은 동그라미.

같은 신장의 7등신 캐릭터라 해도, 머리카락 양이 많은 쪽은 머리가 커 보이기 때문에 6등신으로 보입니다. 신장도 차이가 생깁니다.

작화 순서의 포인트

예) 머리카락 양이 적은 타입

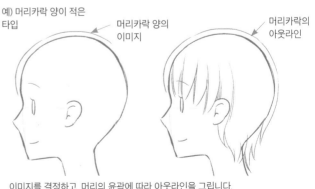

머리카락 양의 이미지

머리카락의 아웃라인

이미지를 결정하고, 머리의 윤곽에 따라 아웃라인을 그립니다.

작화의 포인트

머리카락은 실루엣과 곡선이 중요합니다.

● 한눈에 알 수 있는 실루엣

헤어스타일을 그릴 때는 우선 실루엣을 결정합시다. 캐릭터의 개성과 이미지를 확실하게 해 줍니다.

머리 모양. 실루엣은 동그라미입니다.

트윈 테일 타입

포니테일 타입

일본 공주 인형 타입

삐죽삐죽 타입

● 머리카락은 곡선으로 그린다

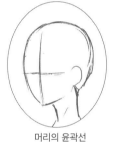

머리의 윤곽선

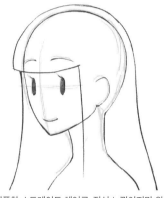

심플한 스트레이트 헤어로, 직선 느낌이지만 완만한 곡선을 사용합니다.

머리가 둥근 숏 헤어

여기저기 삐져나온 숏 헤어

● 측두부와 가마를 의식하자

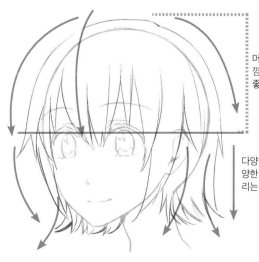

머리의 둥근 느낌을 반영하면 좋은 에어리어

다양한 길이와 다양한 방향으로 그리는 에어리어

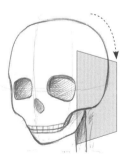

측두부는 평면에 가깝습니다.

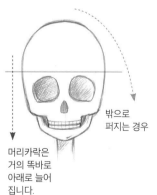

머리카락은 거의 똑바로 아래로 늘어집니다.

밖으로 퍼지는 경우

머리 꼭대기

위에서 본 경우

보통은 머리 꼭대기에 가마(머리카락의 흐름의 중심)가 있으며, 머리카락이 사방으로 흘러나가는 이미지로 그립니다.

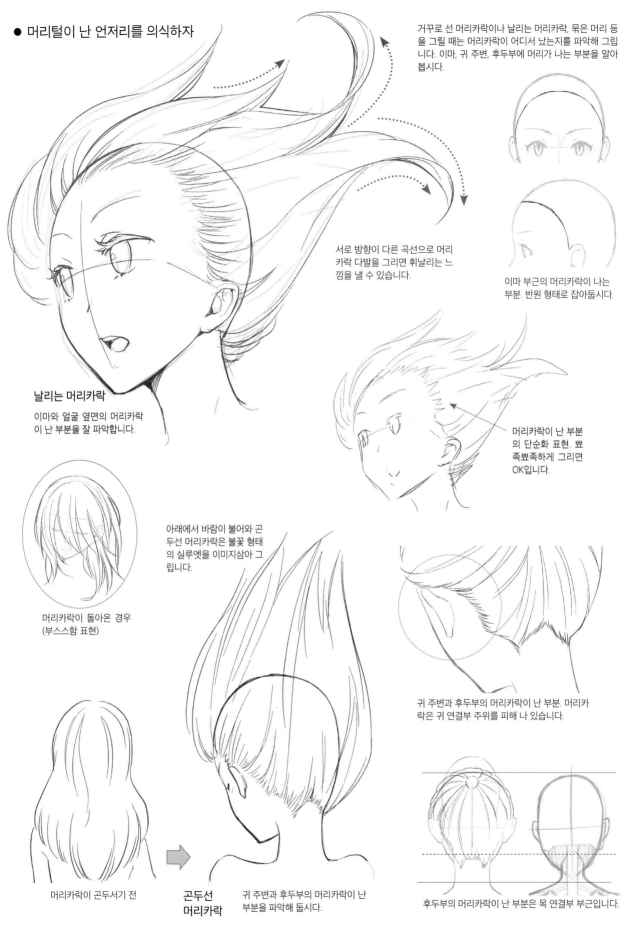

● 머리털이 난 언저리를 의식하자

거꾸로 선 머리카락이나 날리는 머리카락, 묶은 머리 등을 그릴 때는 머리카락이 어디서 났는지를 파악해 그립니다. 이마, 귀 주변, 후두부에 머리가 나는 부분을 알아봅시다.

서로 방향이 다른 곡선으로 머리카락 다발을 그리면 휘날리는 느낌을 낼 수 있습니다.

이마 부근의 머리카락이 나는 부분. 반원 형태로 잡아둡시다.

날리는 머리카락
이마와 얼굴 옆면의 머리카락이 난 부분을 잘 파악합니다.

머리카락이 난 부분의 단순화 표현. 뾰족뾰족하게 그리면 OK입니다.

머리카락이 돌아온 경우
(부스스함 표현)

아래에서 바람이 불어와 곤두선 머리카락은 불꽃 형태의 실루엣을 이미지삼아 그립니다.

귀 주변과 후두부의 머리카락이 난 부분. 머리카락은 귀 연결부 주위를 피해 나 있습니다.

머리카락이 곤두서기 전

**곤두선
머리카락**

귀 주변과 후두부의 머리카락이 난 부분을 파악해 둡시다.

후두부의 머리카락이 난 부분은 목 연결부 부근입니다.

아웃라인은 머리의 둥근 모양을 따르는 곡선이 기본입니다. 숏 헤어와 묶음 머리를 주체로, 다양한 머리카락 작화의 요령을 파악해 봅시다.

대표적인 머리카락 표현

● 데포르메·심플 타입 …아웃라인을 그리는 머리카락

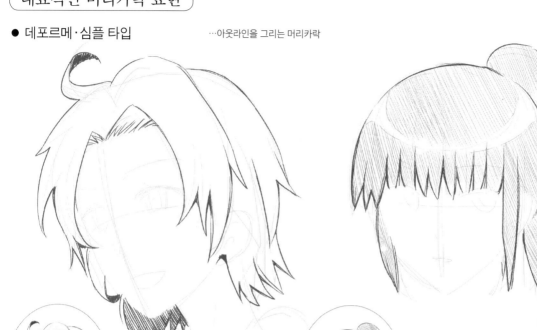

아웃라인 타입
실루엣의 윤곽을 단순화하여 그립니다. 삐져나온 머리카락이나 커다란 머리카락 다발 등, 블록 형태로 이미지를 잡아 그리는 수법입니다.

색칠+천사의 고리 타입
아웃라인을 잡은 후 단색으로 칠하고, 반들반들한 부분(천사의 고리)를 그려 넣습니다.

흰색의 타원형으로 그려 넣습니다.

천사의 고리라고 하는 이유 (엔젤 링)

● 리얼 타입 …머리카락의 흐름과 겹침을 의식하며 그리는 머리카락

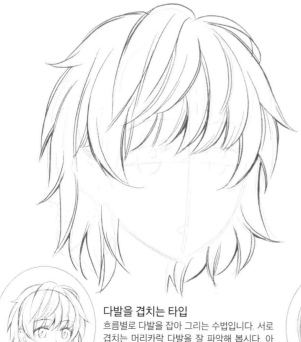

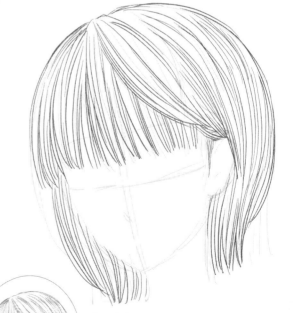

다발을 겹치는 타입
흐름별로 다발을 잡아 그리는 수법입니다. 서로 겹치는 머리카락 다발을 잘 파악해 봅시다. 아래쪽 다발을 그린 후, 그 위에 얹어 나갑니다.

선묘 타입
머리카락을 하나씩 그리겠다는 생각으로 꼼꼼하게 그립니다. 선과 선을 전부 균등한 폭으로 그리는 것이 아니라, 넓게 비어 있는 곳과 촘촘한 곳을 만들도록 합시다.

대표적인 묶음머리

「둥근 머리」와 묶어서 만드는 「다발」이 작화의 기본입니다. 머리카락 질과 다발의 볼륨, 묶는 부분에 리본을 사용하는 등 다양한 실루엣(디자인)을 연출할 수 있습니다.

● 포니테일

한 군데를 묶어 커다란 머리카락 다발(테일)을 만드는 것이 특징인 헤어스타일입니다. 활발한 느낌과 지적인 느낌, 어른스러움을 어필할 수 있습니다.

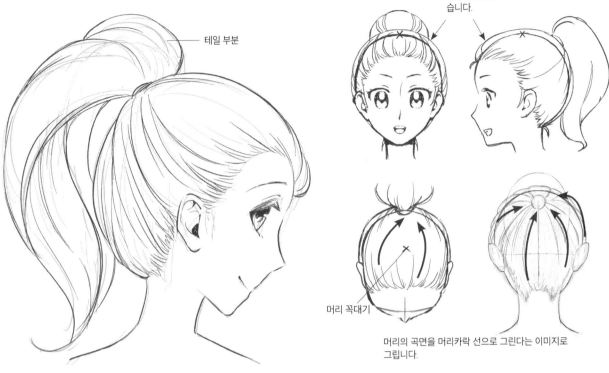

테일 부분

머리 부분(두개골)을 따라가는 느낌입니다. 볼륨은 그다지 크게 하지 않습니다.

머리 꼭대기

머리의 곡면을 머리카락 선으로 그린다는 이미지로 그립니다.

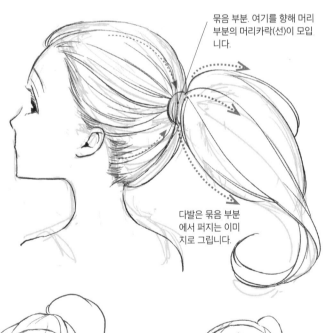

묶음 부분. 여기를 향해 머리 부분의 머리카락(선)이 모입니다.

다발은 묶음 부분에서 퍼지는 이미지로 그립니다.

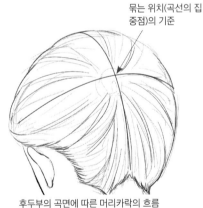

묶는 위치(곡선의 집중점)의 기준

후두부의 곡면에 따른 머리카락의 흐름

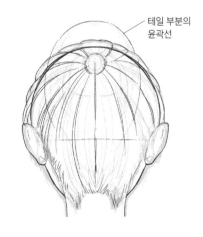

테일 부분의 윤곽선

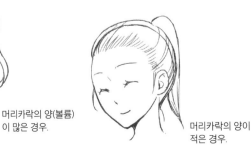

머리카락의 양(볼륨)이 많은 경우.

머리카락의 양이 적은 경우.

● 트윈 테일

묶는 부분이 2개이며, 다발(테일)이 2개 만들어지는 것이 특징입니다. 캐릭터적으로는 활발한
느낌과 귀여움 등을 어필하는 효과가 큽니다.

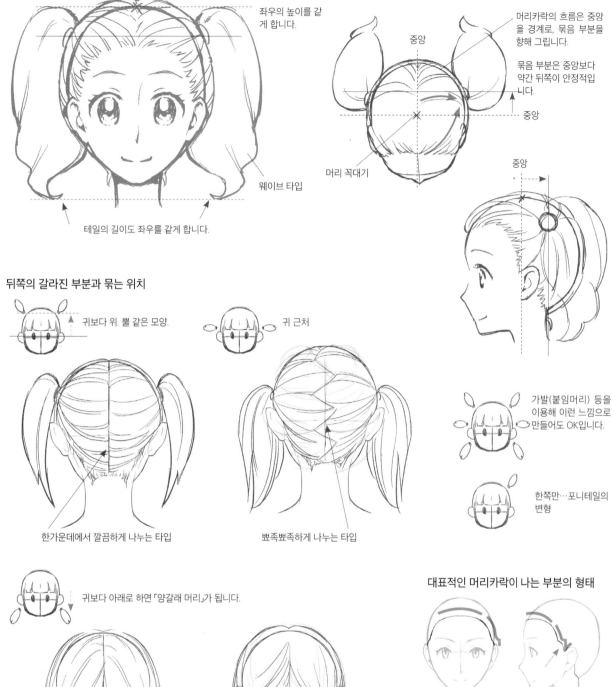

좌우의 높이를 같
게 합니다.

머리카락의 흐름은 중앙
을 경계로, 묶음 부분을
향해 그립니다.

중앙

묶음 부분은 중앙보다
약간 뒤쪽이 안정적입
니다.

중앙

머리 꼭대기

웨이브 타입

테일의 길이도 좌우를 같게 합니다.

중앙

뒤쪽의 갈라진 부분과 묶는 위치

귀보다 위. 뿔 같은 모양.

귀 근처

가발(붙임머리) 등을
이용해 이런 느낌으로
만들어도 OK입니다.

한쪽만…포니테일의
변형

한가운데에서 깔끔하게 나누는 타입

뾰족뾰족하게 나누는 타입

귀보다 아래로 하면 「양갈래 머리」가 됩니다.

대표적인 머리카락이 나는 부분의 형태

귓불

턱 정도의 위치

정면은 완만한 곡선이며, 구레나룻 부분을 뾰족뾰족
하게 만든 타입

땋은 머리(느슨한 땋은 머리) 타입

완만한 반원 형태로 잡은 후, 구레나룻 주변도 심플하
게 잡아준 타입

머리카락의 질(웨이브, 스트레이트 등), 길이, 묶은 위치, 묶을 때 쓴 액세서리(큰 리본·작은 리본) 등, 조합에 따라 다채로운 이미지를 연출할 수 있습니다.

리얼풍 표현과 캐릭터풍 표현

● 묶지 않은 머리　테마·특징…부드러운 라인으로 세련되게

리얼풍

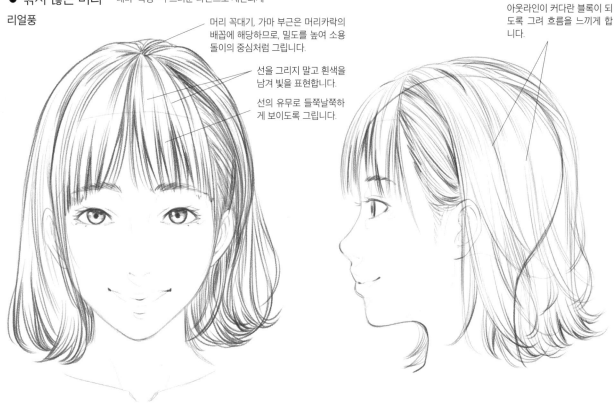

머리 꼭대기, 가마 부근은 머리카락의 배꼽에 해당하므로, 밀도를 높여 소용돌이의 중심처럼 그립니다.

선을 그리지 말고 흰색을 남겨 빛을 표현합니다.

선의 유무로 들쭉날쭉하게 보이도록 그립니다.

아웃라인이 커다란 블록이 되도록 그려 흐름을 느끼게 합니다.

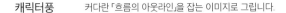

캐릭터풍　　커다란 「흐름의 아웃라인」을 잡는 이미지로 그립니다.

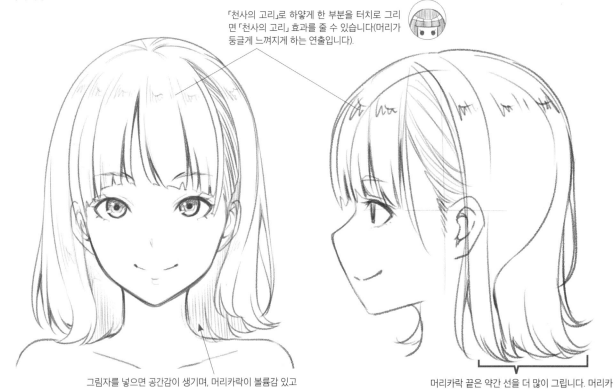

「천사의 고리」로 하얗게 한 부분을 터치로 그리면 「천사의 고리」 효과를 줄 수 있습니다(머리가 둥글게 느껴지게 하는 연출입니다).

그림자를 넣으면 공간감이 생기며, 머리카락이 볼륨감 있고 부드럽게 부푼 느낌을 주게 됩니다.

머리카락 끝은 약간 선을 더 많이 그립니다. 머리카락에 풍성함이 느껴지며 존재감을 줄 수 있습니다.

● 묶음 머리　테마·특징…약간 호화스러운 분위기로

리얼풍

볼륨 부분

앞머리 부분

둥글고 부드러운 경단 모양으로 모은 이미지입니다.

머리카락 끝을 웨이브 형태로. 물결모양 곡선을 사용합니다.

앞머리 에어리어
뒤쪽에 모이는 에어리어
묶음 부분

리얼풍

캐릭터풍

캐릭터풍

검은 그림자를 넣어 입체감을 부여합니다.

볼륨감을 보여주고 싶으니, 선의 밀도를 낮춰 그립니다.

두피에 딱 붙어 있는 느낌을 주기 위해, 선의 밀도를 높입니다. 머리카락이 정돈된 느낌이 강조됩니다.

선의 밀도…선과 선의 거리.
밀도를 높임…세밀하게, 보다 자세히 그리는 것.

다양한 얼굴을 그려보자

눈과 머리카락 모양에 주목하는 작화

눈 크기와 형태를 구별해 그리고, 머리모양에도 변화를 줍시다.

● 커다란 눈과 작은 눈

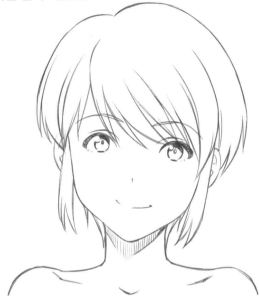

작은 눈　눈동자도 작은 편입니다.

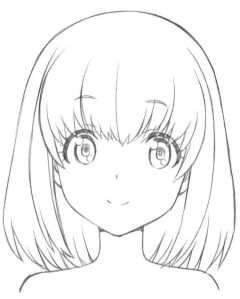

커다란 눈　눈동자도 큰 편입니다.

구별해 그리는 포인트

실루엣의 차이

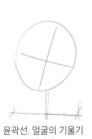

윤곽선. 얼굴의 기울기는 동일합니다.

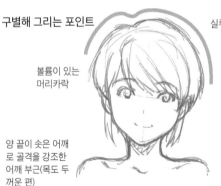

볼륨이 있는 머리카락

양 끝이 솟은 어깨로 골격을 강조한 어깨 부근(목도 두꺼운 편)

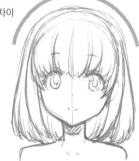

볼륨을 억제한 머리카락

부드럽게 처진 말끔한 어깨 실루엣(목은 얇은 편)

● 성격을 반영하는 눈　눈(눈꺼풀)의 아웃라인과 눈동자의 색조, 눈동자 크기 등으로 차이가 나타납니다.

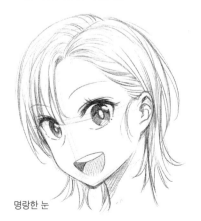

명랑한 눈

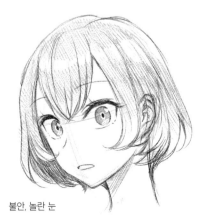

불안, 놀란 눈

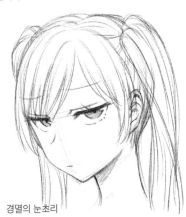

경멸의 눈초리

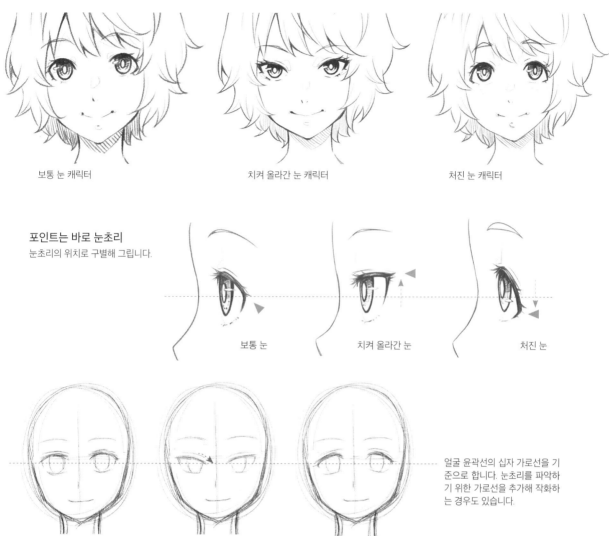

● 보통 눈, 치켜 올라간 눈, 처진 눈 　대표적인 눈의 형태 「3종의 기본 패턴」입니다. 구별해 그리면 머리스타일이 같더라도 캐릭터의 분위기가 달라집니다.

보통 눈 캐릭터

치켜 올라간 눈 캐릭터

처진 눈 캐릭터

포인트는 바로 눈초리
눈초리의 위치로 구별해 그립니다.

보통 눈

치켜 올라간 눈

처진 눈

얼굴 윤곽선의 십자 가로선을 기준으로 합니다. 눈초리를 파악하기 위한 가로선을 추가해 작화하는 경우도 있습니다.

보통 눈

치켜 올라간 눈은 눈언저리가 약간 아래로 내려간 느낌으로 하는 것도 효과적입니다.

처진 눈

★ 눈 인상을 머리카락에 반영해보자

보통 눈…특별한 개성이 없는 「올곧은」 인상이 됩니다. 머리스타일은 별로 공을 들이지 않고 단정하게 정리한 정도의 느낌을 줍니다.

치켜 올라간 눈…왠지 당찬 성격일 것 같은, 외향적인 인상이 됩니다. 머리스타일도 외향적인 이미지인 삐죽삐죽한 스타일입니다.

처진 눈…왠지 조용한 성격일 것 같은, 내향적인 인상이 됩니다. 눈썹을 덮는 단정한 긴 생머리입니다.

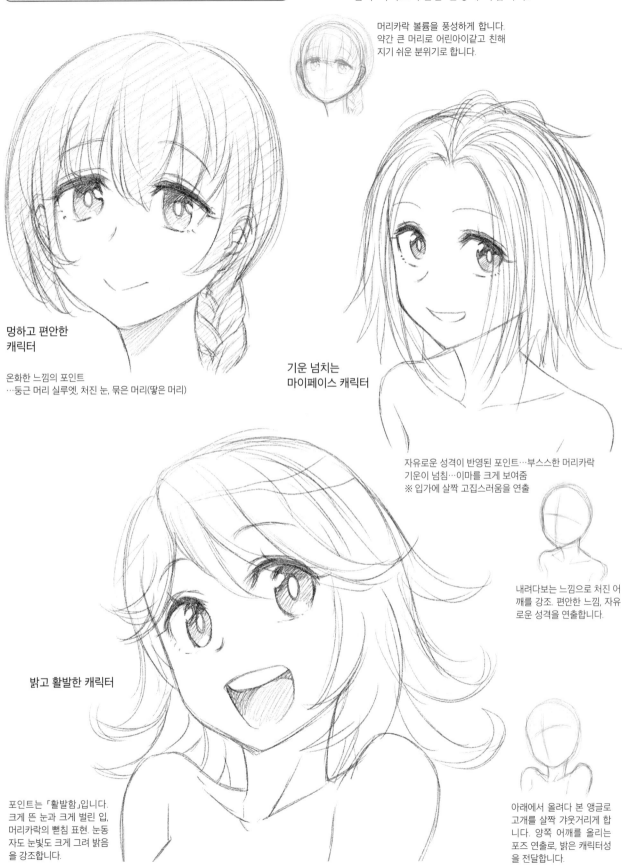

성격을 의식해 그리는 캐릭터

어떤 캐릭터인지 확실한 이미지를 주겠다는 생각으로 눈과 머리스타일을 결정해 나갑니다.

머리카락 볼륨을 풍성하게 합니다. 약간 큰 머리로 어린아이같고 친해 지기 쉬운 분위기로 합니다.

멍하고 편안한 캐릭터

온화한 느낌의 포인트 …둥근 머리 실루엣, 처진 눈, 묶은 머리(땋은 머리)

기운 넘치는 마이페이스 캐릭터

자유로운 성격이 반영된 포인트…부스스한 머리카락 기운이 넘침…이마를 크게 보여줌 ※ 입가에 살짝 고집스러움을 연출

내려다보는 느낌으로 처진 어 깨를 강조. 편안한 느낌, 자유 로운 성격을 연출합니다.

밝고 활발한 캐릭터

포인트는 「활발함」입니다. 크게 뜬 눈과 크게 벌린 입, 머리카락의 뻗침 표현. 눈동 자도 눈빛도 크게 그려 밝음 을 강조합니다.

아래에서 올려다 본 앵글로 고개를 살짝 갸웃거리게 합 니다. 양쪽 어깨를 올리는 포즈 연출로, 밝은 캐릭터성 을 전달합니다.

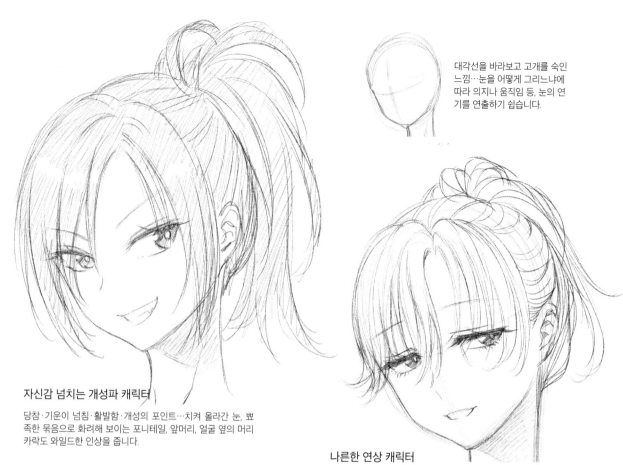

대각선을 바라보고 고개를 숙인 느낌…눈을 어떻게 그리느냐에 따라 의지나 움직임 등, 눈의 연기를 연출하기 쉽습니다.

자신감 넘치는 개성파 캐릭터

당참·기운이 넘침·활발함·개성의 포인트…치켜 올라간 눈, 뾰족한 묶음으로 화려해 보이는 포니테일, 앞머리, 얼굴 옆의 머리카락도 와일드한 인상을 줍니다.

나른한 연상 캐릭터

나른함…긴 속눈썹, 내리깐 눈, 작은 입, 눈을 가리는 앞머리는 부드럽고 가는 섬세한 이미지. 묶은 머리도 약간 흐트러진 느낌. 어딘지 모르게 나른한 분위기로 하여 「여유」를 연출합니다.

정면을 보고 고개를 숙인 느낌…시선을 위를 향하게 하면 흰자가 많이 드러난 눈(삼백안) 느낌이 나 압박감 넘치는 시선을 연출하기 쉽습니다.

긍정적인 안경 소녀

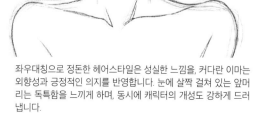

조용하고 미스테리어스한 캐릭터

미스테리어스…눈동자에 밝은 빛을 넣지 않음으로써 신비한 뉘앙스를 부여합니다. 스트레이트 롱헤어는 그것만으로도 미스테리어스한 효과가 있지만, 삐져나온 머리를 추가하면 「그냥 조용하지만은 않다」라는 자기주장을 부여할 수 있습니다. 또, 얼굴 중앙, 미간에 걸친 앞머리도 캐릭터의 강한 개성을 연출합니다.

좌우대칭으로 정돈한 헤어스타일은 성실한 느낌을, 커다란 이마는 외향성과 긍정적인 의지를 반영합니다. 눈에 살짝 걸쳐 있는 앞머리는 독특함을 느끼게 하며, 동시에 캐릭터의 개성도 강하게 드러냅니다.

밸런스에 주목하는 작화

「아래 눈꺼풀의 위치」와 「입의 위치」의 거리가 다른 캐릭터를 그립니다. 어른과 아이를 구별해 그릴 때 사용하지만, 「같은 연령으로 보이지 않는 동급생」 등에도 사용합니다.

밸런스 구별해 그리기 1
● 눈과 코의 모양과 사이즈, 거리에 주목

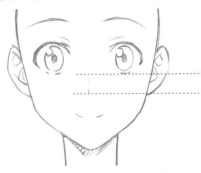

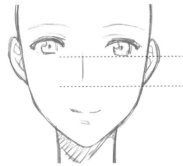

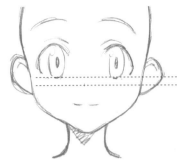

기본 캐릭터. 콧날을 그다지 강조하지 않습니다.

연상·누님풍 캐릭터. 눈은 기본 캐릭터의 절반 정도. 콧날과 코의 모양을 그리면 어른스러운 캐릭터가 됩니다.

아이, 여동생풍 캐릭터. 눈은 어른풍 캐릭터의 3배 정도로 크게 그립니다. 코는 거의 「점」에 가깝습니다.

밸런스 구별해 그리기 2
● 아래 눈꺼풀과 입의 거리에 주목

어떤 타입이든 귀와 눈의 높이에 맞춰 그립니다.

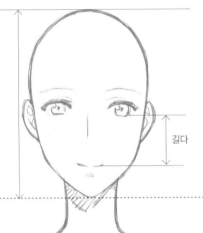

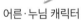

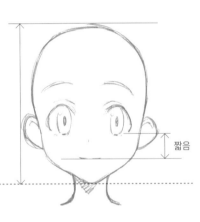

보통

길다

짧음

턱의 위치는 공통입니다.

기본 캐릭터
※ 코 아래에서 입까지 거리가 있으며, 입에서 턱까지의 거리도 약간 있습니다.

어른·누님 캐릭터
눈과 입의 거리를 길게 합니다. 또, 어깨 폭을 얼굴 사이즈에 맞춰 그릴 것을 상정해 목의 굵기와 길이도 조정해 그립니다.

아이·여동생 캐릭터
눈과 입의 거리를 짧게 합니다.

밸런스 구별해 그리기 3
● 아래 속눈썹과 코끝의 거리에 주목

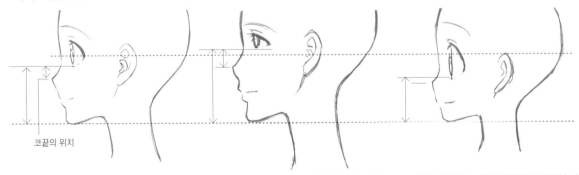

코끝의 위치

어른 캐릭터는 눈 아래부터 코끝까지의 거리, 턱까지의 거리가 길며, 얼굴도 갸름하게 그립니다.

아이 캐릭터는 눈 바로 아래에 코끝이 있습니다. 또, 턱까지의 거리도 짧게 그리도록 합시다.

172

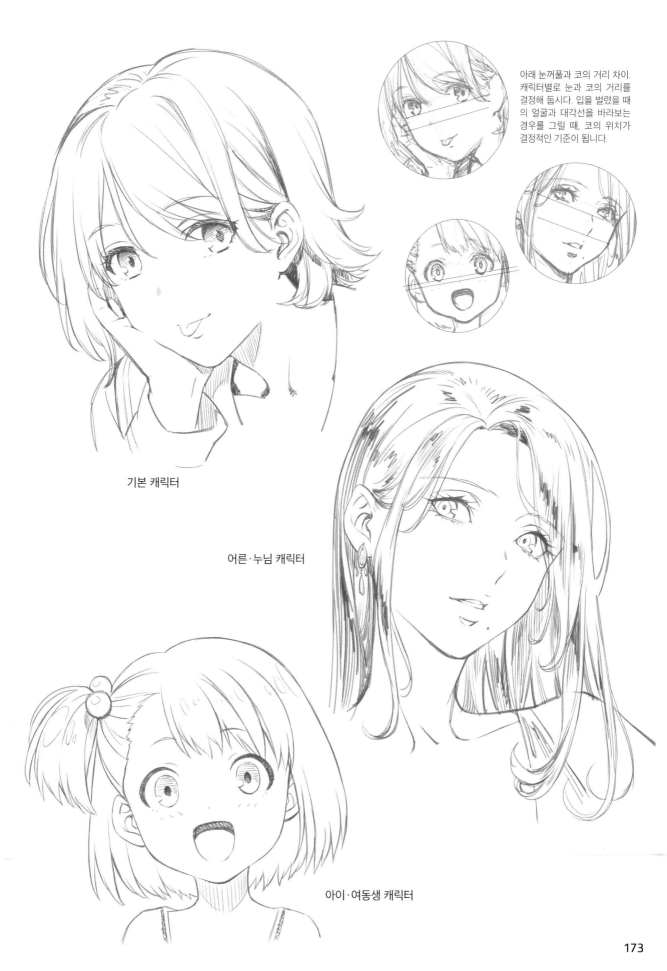

아래 눈꺼풀과 코의 거리 차이.
캐릭터별로 눈과 코의 거리를
결정해 둡시다. 입을 벌렸을 때
의 얼굴과 대각선을 바라보는
경우를 그릴 때, 코의 위치가
결정적인 기준이 됩니다.

기본 캐릭터

어른·누님 캐릭터

아이·여동생 캐릭터

캐릭터 디자인 원포인트
헤어스타일의 4면도를 그리자

같은 캐릭터를 그릴 필요가 있을 때는 서로 다른 방향을 바라보는 얼굴을 몇 점 그립니다. 보통 3면도는 「정면·옆·뒤」지만, 캐릭터의 경우는 「정면, 옆, 대각선」을 기준으로 바로 뒤에서 본 것을 더해 4점을 그려 둡니다.

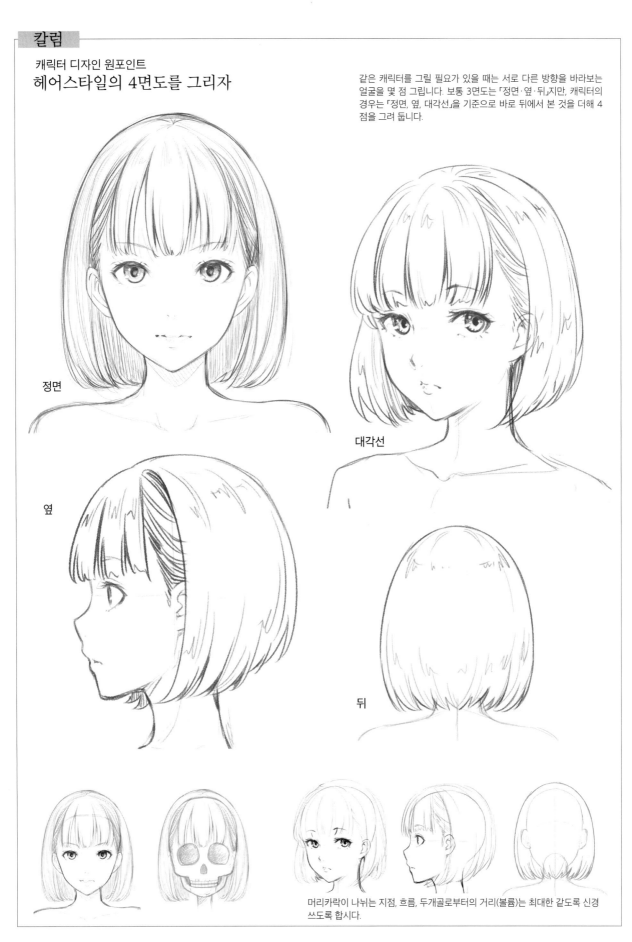

정면

대각선

옆

뒤

머리카락이 나뉘는 지점, 흐름, 두개골로부터의 거리(볼륨)는 최대한 같도록 신경 쓰도록 합시다.

후기

~앞으로 「그려볼까」 생각하는 분들께~

♡ 편한 마음으로 그리자 일단 자기가 즐거우면 OK!

Web이나 스마트폰으로 다양한 것들을 편하게 검색할 수 있는 시대입니다. 캐릭터나 일러스트 그리는 법 같은 것도, 해설도나 동영상 등 마음만 먹으면 다양한 방법으로 만날 수 있습니다.

그러면서 프로를 목표로 하는 것도 괜찮겠지만, 지금 이 순간 내가 즐거우면 문제 없다는 것도 마찬가지로 괜찮습니다.

일단 그려봅시다. 샤프로 그리든 태블릿으로 그리든, 아무것도 없는 곳에 새로운 형상이나 캐릭터가 나타나는 것은 정말 즐거운 일이 아닐까요.

「선을 그었으니 당연히 그림이 나오지」라고 할 수도 있겠지요. 그러나 조금 전까지 아무것도 없었던 곳에 얼굴, 머리카락, 손, 가슴, 엉덩이가 나타난다는 것,

그건 역시 매번 신기하고 놀랍게 되는 일이라 생각합니다.

이미 프로인 사람 역시 취미로 돈도 안되는 그림을 그리는 경우가 있는 건 어째서일까요?

역시 즐거우니까. 좋아하니까, 입니다.

그러니 처음부터 데생이라든지, 「이렇게 그려야만 한다」 같은 건 없습니다.

자신만의 스타일, 그리고 싶으니까 그린다.

그러니 얼굴만이라도, 입술만이라도, 가슴이나 엉덩이나 가랑이 쪽만 반복해서 그린다 해도 아무 문제 없습니다.

「잘 그린 그림」, 「고수」의 반열에 도달하는 것은 역시 「이걸 그리고 싶다」, 「이게 좋다」는 것들을 관철한 결과입니다. 자신의 취향이나 고집에 몰두했더니 결과적으로 어느 샌가 잘하게 되어 있는 거죠.

물론 몇 천 장 그렸는지 모르겠어! 엄청나게 연습했어, 라는 말이 수반되는 경우도 있지만 하기 싫은 걸 억지로 하는 거라면 그만큼 그릴 수 있을 리가 없습니다.

물론 「돈을 받고 그림을 그리는」 프로가 되면, 좋아하는 것만 그리며 살 수 없게 되는 측면도 많습니다.

「의뢰주/클라이언트」의 의향과 주문은 상상을 초월하는 것도 많고, 그 때문에 마음이 꺾여버릴 것만 같은 기분이 드는 경우도 자주 있는 것이 현실입니다. 하지만 바꿔 말하면 그런 경험을 거듭해도 해나갈 수 있기에 프로이며, 그림이 좋아서 그림을 그리는 사람 모두가 프로가 될 필요는 없습니다.

「좋음」에 이유 따윈 없습니다.

그러니 「좋은 것」, 「좋아 죽겠는 것」을 소중하게 생각하며 그려주십시오.

「이렇게 하고 싶어」, 「이게 좋아」라는 자신만의 고집이야말로 그 사람의 원점이라고 할 수 있는 것이며, 스스로의 재산이 되고 재능이 되는 것입니다. 오히려 「이게 좋다」라는 생각이 드는 무언가가 있다는 것이야말로 최고의 재능일지도 모릅니다.

「좋아 죽겠는 것」이 있는 분께서는 그걸 소중히 간직하시길. 또, 「내가 뭘 좋아하는지 모르겠다」는 분께서는 「이건 그리고 싶어!」라는 「좋아 죽겠는 것」을 발견하시게 되길 바라겠습니다.

Go office 하야시 히카루

커버 원화 러프/모리타 카즈아키

창작의 길라잡이
AK 작법서 시리즈!!

-AK Comic/Illustration Technique

데즈카 오사무의 만화 창작법
데즈카 오사무 지음 | 문성호 옮김 | 148×210mm |
252쪽 | 13,000원

만화가 지망생의 영원한 필독서!!
「만화의 신」이라 불리며 전 세계의 창작자들에게
큰 영향을 준 데즈카 오사무. 작화의 기본부터 아
이디어 구상까지! 거장의 구체적 창작 테크닉을
이 한 권에 담았다.

애니메이션 캐릭터 작화 & 디자인
테크닉
하야마 준이치 지음 | 이은수 옮김 | 210×285mm |
176쪽 | 20,800원

베테랑 애니메이터가 전수하는 실전 테크닉!
오리지널 애니메이션 설정을 만들고, 그 설정에
따라 스태프들이 의견을 교환하고 수정하는 일련
의 과정을 통해 캐릭터 창작 과정의 핵심 요소를
해설한다.

미소녀 캐릭터 데생-보디 밸런스 편
이하라 타츠야 외 1인 지음 | 이은수 옮김 |
190×257mm | 176 쪽 | 18,000원

캐릭터 작화의 기본은 보디 밸런스부터!
보디 밸런스의 기초에 대한 이해가 부족한 상태
에서는 제대로 그릴 수 없는 법! 인체의 밸런스를
실루엣부터 이해할 필요가 있다. 여성의 신체적
특징을 이해하는 데 도움이 되어줄 것이다.

다카무라 제슈 스타일 슈퍼 패션 데
생-기본 포즈편
다카무라 제슈 지음 | 송지연 옮김 | 190×257mm |
256쪽 | 18,000원

올바른 인체 데생으로 스타일이 살아있는 캐릭터
를 그려보자!! 파트와 밸런스별로 구분한 피겨 보
디를 이용, 하나의 선으로 인체의 정면, 측면 등
다양한 자세를 연습하다 보면, 어느새 패셔너블
하고 아름다운 비율로 작품을 그릴 수 있다.

미소녀 캐릭터 데생-얼굴·신체 편
이하라 타츠야 외 1인 지음 | 이은수 옮김 |
190×257mm | 176쪽 | 18,000원

미소녀를 아름답게 표현하는 테크닉 강좌!
기본 테크닉과 요령부터 시작, 캐릭터의 체형에
따른 표현법을 3장으로 나누어 철저하게 해설한
다. 쉽고 자세한 설명과 예시를 통해 그림을 완성
할 수 있도록 돕는다.

만화 캐릭터 도감-소녀 편
하야시 히카루(Go office) 외 1인 지음 | 조민경 옮김 |
190×257mm | 240 쪽 | 18,000원

매력 있는 여자 캐릭터를 그리기 위한 테크닉!
다양한 장르 속 모습을 수록, 장르별 백과로 그치
지 않고 작화를 완성하는 순서와 매력적인 캐릭
터 창작의 테크닉을 안내한다.

입체부터 생각하는 미소녀 그리는 법

나카츠카 마코토 지음 | 조아라 옮김 | 190×257mm | 176 쪽 | 18,000원

입체의 이해를 통해 매력적인 캐릭터를!
매력적인 인체란 무엇인가? 「멋진 그림」을 그리는 사람들의 인체는 섹시함이 넘친다. 최소한의 지식으로 「매력적인 인체」 즉, 「입체 소녀」를 그리는 비법을 해설, 작화를 업그레이드시키는 법을 알려주고 있다.

모에 남자 캐릭터 그리는 법-얼굴·신체 편

카네다 공방 외 1인 지음 | 이기선 옮김 | 190×257mm | 176쪽 | 18,000원

남자 캐릭터의 모에 포인트 철저 분석!
소년계, 중간계, 청년계의 3가지 패턴으로 나누어 얼굴과 몸 그리는 법을 해설하고, 신체적 모에 포인트를 확실하게 짚어가며, 극대화 패션, 아이템 등도 공개한다!

모에 남자 캐릭터 그리는 법-동작·포즈 편

유니버설 퍼블리싱 외 1인 지음 | 이은엽 옮김 | 190×257mm | 176쪽 | 18,000원

멋진 남자 캐릭터는 포즈로 말한다!
작화는 포즈로 완성되는 법! 인체에 대한 기본 지식과 캐릭터 작화로의 응용법을 설명한 포즈와 동작을 검증하고 분석하여 매력적인 순간을 안내한다.

모에 미니 캐릭터 그리는 법-얼굴·신체 편

카네다 공방 외 1인 지음 | 이은수 옮김 | 190×257mm | 176쪽 | 18,000원

기운 넘치고 귀여운 미니 캐릭터를 그리자!
캐릭터를 데포르메한 미니 캐릭터들은 모에 캐릭터 궁극의 형태! 비장의 요령을 통해 귀엽고 매력적인 미니 캐릭터를 즐겁게 그려보자.

모에 캐릭터 그리는 법-동작·감정표현 편

카네다 공방 외 1인 지음 | 남지연 옮김 | 190×257mm | 176쪽 | 18,000원

매력적인 모에 일러스트를 그려보자!
S자 포즈에서 한층 발전된 M자 포즈를 제시하고 있으며, 다양한 장르 속 소녀의 동작·감정표현과 「좋아하는 포즈」 테마에서 많은 작가들의 철학과 모에를 느낄 수 있다.

모에 캐릭터를 다양하게 그려보자-기본 테크닉 편

미야츠키 모소코 외 1인 지음 | 이은수 옮김 | 190X257mm | 176쪽 | 18,000원

다양한 개성을 통해 캐릭터의 매력을 살려보자!
모에 캐릭터 그리기에 익숙하지 않다면, 어떤 캐릭터를 그려도 같은 얼굴과 포즈에 뻔한 구도의 반복일 뿐이다. 이 책을 통해 다양한 캐릭터를 개성있게 그려보자!

모에 캐릭터를 다양하게 그려보자-성격·감정표현 편

미야츠키 모소코 외 1인 지음 | 이은수 옮김 | 190×257mm | 176쪽 | 18,000원

다양한 성격과 표정! 캐릭터에 생기를 더해보자!
캐릭터에 개성과 생동감을 부여하는 성격과 감정표현 묘사법을 상세히 설명하고 있다. 자신만의 독특한 개성이 담긴 캐릭터 완성에 도전해보자!

모에 로리타 패션 그리는 법-기본적인 신체부터 코스튬까지

모에표현탐구 서클 외 1인 지음 | 남지연 옮김 | 190×257mm | 176쪽 | 18,000원

가련하고 우아한 로리타 패션의 기본!
파트별로 소개하는 로리타 패션과 구조 및 입는 법부터 바람의 활용법, 색을 통해 흑과 백의 의상을 표현하는 방법 등 다양한 테크닉을 담고 있다.

모에 로리타 패션 그리는 법-얼굴·몸·의상의 아름다운 베리에이션

모에표현탐구 서클 외 1인 지음 | 이지은 옮김 | 190×257mm | 176쪽 | 18,000원

로리타 패션에는 깊이가 있다!! 미소녀와 로리타 패션의 일러스트를 그리려면 캐릭터는 물론 패션도 멋지게 묘사해야 한다. 얼굴과 몸, 의상의 관계를 해설한다.

모에 로리타 패션 그리는 법-아름다운 기본 포즈부터 매혹적인 구도까지

모에표현탐구 서클 외 1인 지음 | 이지은 옮김 | 190×257mm | 176쪽 | 18,000원

로리타 패션을 매력적으로 표현!
팔랑거리는 스커트와 프릴이 특징인 로리타 패션은 표현 방법에 따라 다양한 매력을 연출할 수 있다. 로리타 패션 최고의 모에 포즈를 탐구해보자.

모에 두 명을 그리는 법-남자 편

카네다 공방 외 1인 지음 | 하진수 옮김 | 190×257mm
| 176쪽 | 18,000원

우정, 라이벌에서 러브!까지…남자 두 명을 그려
보자!
작화하려는 인물의 수가 늘어나면 난이도 또한
급상승하는 법! '무게감', '힘', '두께'라는 세 가지
포인트를 통해 복수의 인물 작화의 기본을 알기
쉽게 해설하고 있다.

모에 아이돌 그리는 법-기본 편

미야츠키 모소코 외 1인 지음 | 이은수 옮김 | 190×
257mm | 176쪽 | 18,000원

아이돌을 매력적으로 표현해보자!
춤, 노래, 다양한 퍼포먼스로 빛나는 아이돌 캐릭
터. 사랑스러운 모에 캐릭터에 아이돌 속성을 가
미해보자. 깜찍한 포즈와 의상, 소품까지! 아이돌
을 구성하는 작은 요소 하나까지 해설하고 있다.

인물을 그리는 기본-유용한 미술 해부도

미사와 히로시 지음 | 조민경 옮김 | 190×257mm |
192쪽 | 18,000원

인체 그 자체의 구조를 이해해보자!
미사와 선생의 풍부한 데생과 새로운 미술 해부
도를 이용, 적확한 지도와 해설을 담은 결정판.
인물의 기본 묘사부터 실천적인 인물 표현법이
이 한 권에 담겨있다.

전차 그리는 법-상자에서 시작하는 전차 · 장
갑차량의 작화 테크닉

유메노 레이 외 7인 지음 | 김재훈 옮김 | 190×257mm
| 160쪽 | 18,000원

상자 두 개로 시작하는 전차 작화의 모든 것!
전차를 멋지고 설득력이 느껴지도록 그리기 위한
방법은 무엇일까? 단순한 직육면체의 조합으로
시작, 디지털 작화로의 응용까지 밀리터리 메카
닉 작화의 모든 것.

팬티 그리는 법

포스트 미디어 편집부 지음 | 조민경 옮김 | 182×
257mm | 80쪽 | 17,000원

팬티 작화의 비밀 대공개!
속옷에는 다양한 소재, 디자인, 패턴이 있으며 시
추에이션에 따라 그리는 법도 달라진다. 이 책에
서 보여주는 팬티의 구조와 디자인을 익힌다면
누구나 쉽게 캐릭터에 어울리는 궁극의 팬티를
그릴 수 있게 될 것이다.

모에 두 명을 그리는 법-소녀 편

카네다 공방 외 1인 지음 | 김보미 옮김 | 190×257mm
| 176쪽 | 18,000원

소녀 한 명은 그릴 수 있지만, 두 명은 그리기도
전에 포기했거나, 그리더라도 각자 떨어져 있는
포즈만 그리던 사람들을 위한 기법서. 시선, 중
량, 부드러운 손, 신체의 탄력감 등, 소녀 특유의
표현법을 빠짐없이 수록했다.

인물 크로키의 기본-속사 10분·5분·2분·1분

아틀리에21 외 1인 지음 | 조민경 옮김 | 190×257mm
| 168쪽 | 18,000원

크로키의 힘으로 인체의 본질을 파악하라!
단시간에 대상의 특징을 포착, 필요 최소한의 선
화로 묘사하는 크로키는 인물화에 필요한 안목과
작화력을 동시에 단련하는 데 가장 적합하다. 10
분, 5분 크로키부터, 2분, 1분 크로키를 통해 테
크닉을 배워보자!

연필 데생의 기본

스튜디오 모노크롬 지음 | 이은수 옮김 | 190×257mm
| 176쪽 | 18,000원

데생을 시작하는 이들을 위한 데생 입문서!
데생이란 정확하게 관측하고 무엇을 어떻게 표현
할지 사물의 구조를 간파하는 연습이다. 풍부한
예시를 통해 데생을 시작하는 이들을 위한 데생
의 기본 자세와 테크닉을 알기 쉽게 해설한다.

로봇 그리기의 기본

쿠라모치 쿄류 지음 | 이은수 옮김 | 190×257mm |
176쪽 | 18,000원

펜 끝에서 다시 태어나는 강철의 거신!
로봇 일러스트레이터로 15년간 활동한 쿠라모치
쿄류가, 로봇이 활약하는 모습을 보며 가슴 설레
이는 경험을 한 이들에게, 간단하고 즐겁게 로봇
을 그릴 수 있는 힌트를 알려주는 장난감 상자 같
은 기법서.

가슴 그리는 법

포스트 미디어 편집부 지음 | 조민경 옮김 |
182X257mm | 80쪽 | 17,000원

가슴 작화의 모든 것!
여성 캐릭터의 작화에 있어 가장 큰 난관이라 할
수 있는 가슴! 인체의 움직임에 따라 가슴의 모습
과 그 구조를 철저 분석하여, 보다 현실적이며 매
력있는 캐릭터 작화를 안내한다!

코픽 화가들의 동방 일러스트 테크닉

소차 외 1인 지음 | 김보미 옮김 | 215×257mm |
152쪽 | 22,000원

동방 Project로 코픽의 사용법을 익히자!
코픽 마커는 다양한 색이 장점인 아날로그 그림
도구이다. 동방 Project의 인기 캐릭터들을 그려
보면서 코픽 활용법을 단계별로 나누어 설명한
다. 눈으로 즐기며 따라 해보는 것만으로도 코픽
이 손에 익는 작법서!

캐릭터의 기분 그리는 법 -표정·감정의 표면과 이면을 나누어 그려보자

하야시 히카루(Go office) 외 1인 지음 | 조민경 옮김 |
190×257mm
| 192쪽 | 18,000원

캐릭터에 영혼을 불어넣어 보자! 희로애락에 더
하여 '놀람'과, '허무'라는 2가지 패턴을 추가한 섬
세한 심리 묘사와 감정 표현을 다룬다. 다양한 아
이디어와 힌트 수록.

학원 만화 그리는 법

하야시 히카루 지음 | 김재훈 옮김 | 190x257mm |
180쪽 | 18,000원

학원 만화를 통한 만화 제작 입문!
다양한 내용과 세계가 그려지는 학원 만화는 그
야말로 만화 세상의 관문이라고 해도 과언이 아
닐 것이다. 『학원 만화 그리는 법』은 만화를 통해
자기만의 오리지널 월드로 향하는 문을 열고자
하는 이들의 열쇠가 되어줄 것이다.

프로의 작화로 배우는 만화 데생 마스터 -남자 캐릭터 디자인의 현장에서-

하야시 히카루 외 2인 지음 | 김재훈 옮김 |
190×257mm | 204쪽 | 18,000원

프로가 전하는 생생한 만화 데생!
모리타 카즈아키의 작화를 통해 남자 캐릭터의
디자인, 인체 구조, 움직임의 작화 포인트를 배워
보자

슈퍼 데포르메 포즈집 -꼬마 캐릭터 편

Yielder 지음 | 김보미 옮김 | 190×257mm | 160쪽 |
18,000원

2등신 데포르메 캐릭터의 정수!
짧은 팔다리, 커다란 머리로 독특한 귀여움을 갖
고 있는 꼬마 캐릭터. 다양한 포즈의 2등신 데포
르메 캐릭터를 집중적으로 연습하여 나만의 꼬마
캐릭터를 그려보자.

아날로그 화가들의 동방 일러스트 테크닉

미사와 히로시 지음 | 김보미 옮김 | 215×257mm |
144쪽 | 22,000원

아날로그 기법의 장점과 즐거움을 느껴보자!
동방 Project의 매력은 개성 넘치는 캐릭터! 화가
이자 회화 실기 지도자인 미사와 히로시가 수채
화·유화·코픽 작가 15명과 함께 동방 캐릭터를 그
리며 아날로그 기법의 매력과 즐거움을 전한다.

아저씨를 그리는 테크닉 -얼굴·신체 편

YANAMi 지음 | 이은수 옮김 | 190×257mm | 152쪽
| 19,000원

'아재'의 매력이란 무엇인가?
분위기와 연륜이 느껴지는 아저씨는 전혀 다른
멋과 맛을 지니고 있다. 다양한 연령대의 아저씨
를 그리는 디테일과 인체 분석, 각종 표정과 캐릭
터 만들기까지. 인생의 맛이 느껴지는 아저씨 캐
릭터에 도전해보자!

대담한 포즈 그리는 법

에비모 외 1인 지음 | 이은수 옮김 | 190X257mm |
172쪽 | 18,000원

역동적인 자세 표현을 위한 작화 가이드!
경우에 따라서는 해부학 지식이 역동적 포즈 표
현에 방해가 되어 어중간한 결과물이 나오곤 한
다. 역동적 포즈의 대가 에비모식 트레이닝을 통
해 다양한 포즈와 시추에이션을 그려보자.

프로의 작화로 배우는 여자 캐릭터 작화 마스터 -캐릭터 디자인·움직임·음영-

모리타 카즈아키 외 2인 지음 | 김재훈 옮김 |
190×257mm | 204쪽 | 19,000원

현역 애니메이터의 진짜 「여자 캐릭터」 작화술!
유명 실력파 애니메이터 모리타 카즈아키가 여자
캐릭터를 완성하는 실제 작화 과정을 완벽하게
수록! 캐릭터 디자인(얼굴), 인체, 움직임, 음영의
핵심 포인트는 무엇인지 배워보자.

슈퍼 데포르메 포즈집 -남자아이 캐릭터 편

Yielder 지음 | 김보미 옮김 | 190×257mm | 164쪽 |
18,000원

남자아이 캐릭터 특유의 멋!
남녀의 신체적 차이점, 팔다리와 근육 그리는 법
등을 데포르메 캐릭터로도 충분히 표현할 수 있
도록 상세하게 알려준다. 장면에 따라 달라지는
포즈, 표정, 몸짓 등의 차이점과 특징을 익혀보
자!

슈퍼 데포르메 포즈집-연애 편
Yielder 지음 | 이은엽 옮김 | 190×257mm | 164쪽 |
18,000원

두근두근한 연애 장면을 데포르메 캐릭터로!
찰싹 붙어 앉기도 하고 키스도 하고 포옹도 하고
데이트를 하고 때로는 싸우기도 하는 2~4등신의
러브러브한 연인들의 포즈와 콩닥콩닥한 연애 포
즈를 잔뜩 수록했다. 작가마다 다른 여러 연애 포
즈를 보고 배우며 즐길 수 있다.

슈퍼 데포르메 포즈집-기본 포즈·액션 편
Yielder 외 1인 지음 | 이은수 옮김 | 190×257mm |
160쪽 | 18,000원

데포르메 캐릭터 액션의 기본!
귀여운 2등신 캐릭터부터 스타일리시한 5등신
캐릭터까지. 일반적인 캐릭터와는 조금 다른 독
특한 느낌의 데포르메 캐릭터를 위한 다양한 포
즈 소재와 작화 요령, 각종 어드바이스를 다루고
있다.

인물을 빠르게 그리는 법-남성 편
하가와 코이치, 카도마루 츠부라 지음 | 김재훈 옮김 |
190×257mm | 176쪽 | 18,000원

인물을 그리는 법칙을 파악하라!
인체 구조와 움직임을 파악하는 다양한 방법에는
예나 지금이나 변함없는 일정한 원칙이 있다. 이
상적인 체형의 남성 데생을 중심으로 인물을 그
리는 일정한 법칙을 배우고 단시간 그리기를 효
율적으로 익혀보자.

미니 캐릭터 다양하게 그리기
미야츠키 모소코 외 1인 지음 | 문성호 옮김 | 190×
257mm | 188쪽 | 18,000원

귀여운 미니 캐릭터를 다양하게 그려보자!
꼭 껴안아주고 싶은 귀여운 미니 캐릭터를 그려
보고 싶다면? 균형 잡힌 2.5등신 캐릭터, 기운차
게 움직이는 3등신 캐릭터, 아담하고 귀여운 2등
신 캐릭터. 비율별로 서로 다른 그리기 방법과 순
서, 데포르메 요령을 소개한다.

전투기 그리는 법-십자선으로 기체와 날개
를 그리는 전투기 작화 테크닉-
요코야마 아키라 외 9인 지음 | 문성호 옮김 | 190×
257mm | 164쪽 | 19,000원

모든 전투기가 품고 있는 '비밀의 선'!
어떤 전투기라도 기초를 이루는 「십자 모양」─기
체와 날개의 기준이 되는 선만 찾아낸다면 어떠
한 디자인의 기체와 날개라도 문제없이 그릴 수
있다. 그림의 기초, 인기 크리에이터들의 응용 테
크닉, 전투기 기초 지식까지!

남녀의 얼굴 다양하게 그리기
YANAMi 지음 | 송명규 옮김 | 190×257mm | 172쪽
| 18,000원

남자 얼굴도, 여자 얼굴도 다 내 마음대로!
남성·여성 캐릭터의 「얼굴」 그리는 법을 철저하게
해설한다. 만화 일러스트에 등장하는 남녀 캐릭
터의 「얼굴」을 서로 구분하여 그리는 법은 물론,
각종 표정에도 차이를 주는 테크닉을 완벽 해설.
각도, 성격, 연령, 상황에 따른 차이를 자유자재
로 표현해보자.

현실감 있게 묘사하는 인물화
-프로의 45년 테크닉이 담긴 유화와 수채화-
미사와 히로시 지음 | 김재훈 옮김 | 215×257mm |
148쪽 | 22,000원

줄곧 인물화를 그려온 화가, 미사와 히로시가 유
화와 수채화로 그림을 그리는 기법을 설명한다.
화가의 작품과 제작 과정 소개를 통해 클로즈업,
바스트 쇼트, 전신을 그리는 과정 등을 자세히 알
수 있다.

코픽 마커로 그리는 기본
-귀여운 캐릭터와 아기자기한 소품들-
카와나 스즈 지음 | 김재훈 옮김 | 215×257mm |
160쪽 | 22,000원

손그림에 빠진다! 코픽 마커에 반한다!
매력적인 미술 도구인 코픽 마커의 특징과 손으
로 직접 그리는 즐거움을 소개한다. 코픽 공인 작
가인 저자와 4명의 게스트 작가가 캐릭터의 매력
을 최대한으로 이끌어내는 각종 테크닉과 소품
표현 방법을 담았다.

손동작 일러스트 포즈집
-알기 쉬운 손과 상반신의 움직임-

하비재팬 편집부 지음 | 문성호 옮김 | 190×257mm |
168쪽 | 19,000원

저절로 눈이 가는 매력적인 손의 비밀!
유명 일러스트레이터들이 손과 손이 하는 동작의
모든 것을 파헤친다. 손 그리는 법에 대한 해설
및 각종 감정, 상황, 상호관계, 구도 등을 반영한
손동작 선화 360컷을 수록하였다. 연습·트레이
스·아이디어 착상용 참고에 특화된 전문 포즈집!

여성의 몸 그리는 법
-골격과 근육을 파악해 섹시하게 그리기-

하야시 히카루(Go office) 지음 | 문성호 옮김 |
190x257mm | 184쪽 | 19,000원

'단단함'과 '부드러움'으로 여성의 매력을 살린다!
만화/애니메이션 속 여성 특유의 '골격'과 '근육'을
분석해 핵심 포인트를 해설! 매혹적인 몸은 단단
한 뼈와 부드러운 살 양쪽 모두를 잘 표현했을 때
비로소 나타난다. 넘치는 탄력과 살의 기복을 자
유자재로 표현하기 위한 테크닉을 알아보자!

AK Photo Pose

움직임으로 보는 민족의상 그리는 법

겐코샤 편집부 지음 | 이지은 옮김 | 182×257mm |
144쪽 | 19,800원

움직임으로 보는 민족의상 장면별 작화 요령 248
패턴!
아프리카, 아시아의 민족의상을 매력적인 컬러
일러스트로 표현. 정면, 측면 등 다양한 각도에서
상세하게 해설하며 움직임에 따른 의상변화를 표
현하는 요령을 248패턴으로 정리하여 해설한다.

컷으로 보는 움직이는 포즈집-액션 편

마루샤 편집부 지음 | AK 커뮤니케이션즈 편집부 옮김
| 182×257mm | 176쪽 | 24,000원

박력 넘치는 액션을 위한 필수 참고서!
멋진 액션 신을 분석해본다! 짧은 시간 동안 매우
빠르게 진행되기에 묘사하기 어려운 실제 액션
신을 초 단위로 나누어 분석하는 포즈집!

신 포즈 카탈로그-여성의 기본 포즈 편

마루샤 편집부 지음 | AK 커뮤니케이션즈 편집부 옮김
| 182×257mm
| 240쪽 | 17,000원

다양한 앵글, 다양한 포즈가 눈앞에 펼쳐진다!
인체를 그리는 데 도움이 되는 여성의 기본 포즈
를 모은 사진 자료집. 포즈별 디테일이 잘 드러난
컬러 사진과, 윤곽과 음영에 특화된 흑백 사진을
모두 수록!

신 포즈 카탈로그-벽을 이용한 포즈 편

마루샤 편집부 지음 | AK 커뮤니케이션즈 편집부 옮김
| 182×257mm
| 240쪽 | 17,000원

벽을 이용한 상황 설정을 완전 공략!
벽을 이용한 포즈를 그리는 데 도움이 되는 사진
자료집. 신장 차이에 따른 일상생활과 러브신 포
즈 등, 다양한 상황을 올 컬러로 수록했다.

빙글빙글 포즈 카탈로그-여성의 기본 포즈 편

마루샤 편집부 지음 | AK 커뮤니케이션즈 편집부 옮김 | 188×257mm | 128쪽 | 24,000원

DVD에 수록된 데이터 파일로 원하는 포즈를 척척!

로우 앵글, 하이 앵글, 아이레벨 앵글 3개의 높이에 더해 주위 16방향의 앵글로 한 포즈당 48가지의 베리에이션을 수록한 사진 자료집!

만화를 위한 권총 & 라이플 전투 포즈집

하비재팬 편집부 지음 | 문성호 옮김 | 190×257mm | 160쪽 | 18,000원

멋지고 리얼한 건 액션을 자유자재로 표현해보자! 총기 기초 지식, 올바른 포즈 사진, 총기를 다각도에서 본 일러스트, 만화에 활기를 주는 액션 포즈 등, 액션 작화에 도움이 되는 내용을 담았다. 부록 CD-ROM에는 트레이스용 사진·일러스트를 1000점 이상 수록.

군복·제복 그리는 법-미군·일본 자위대의 정복에서 전투복까지

Col. Ayabe 외 1인 지음 | 오광웅 옮김 | 190×257mm | 160쪽 | 18,000원

현대 군인들의 유니폼을 이 한 권에! 군복을 제대로 볼 기회는 드문 편이다. 미군과 일본 자위대. 무려 30종 이상에 달하는 다양한 형태의 군복을 사진과 일러스트를 통해 해설한다.

슈트 입은 남자 그리는 법-슈트의 기초 지식 & 사진 포즈 650

하비재팬 편집부 지음 | 조민경 옮김 | 190×257mm | 160쪽 | 18,000원

남성의 매력이 듬뿍 들어있는 정장의 모든 것! 본격 오더 슈트 테일러의 감수 아래, 정장을 철저히 해설. 오더 슈트를 입은 트레이싱용 사진을 CD-ROM에 수록했다. 슈트 재봉사가 된 기분으로 캐릭터에 슈트를 입혀보자.

남자의 근육 체형별 포즈집-마른 체형부터 근육질까지

카네다 공방 | 김재훈 옮김 | 190×257mm | 160쪽 | 18,000원

남자는 등으로 말한다! 남성 캐릭터 근육의 모든 것!! 신체를 묘사함에 있어 큰 난관으로 다가오는 것이라면 역시 근육. 마른 체형, 모델 체형, 그리고 근육질 마초까지. 각 체형에 맞춰 근육을 그려보자!

그림 같은 미남 포즈집

하비재팬 편집부 지음 | 김보미 옮김 | 190×257mm | 128쪽 | 18,000원

만화나 일러스트에 나오는 미남을 그리는 법! 만화, 일러스트에는 자주 사용되는 「근사한 포즈」. 매력적인 캐릭터에 매력적인 포즈가 더해지면 캐릭터는 더욱 빛나는 법이다. 트레이스 프리인 여러 사진을 마음껏 참고하여 다양한 타입의 미남을 그려보자!

여고생 BEST 포즈집

쿠로, 소가와 외 2인 지음 | 문성호 옮김 | 190×257mm | 164쪽 | 19,800원

일러스트레이터의 상상은 현실이 된다! 인기 일러스트레이터가 원하는 포즈를 사진으로 재현. 각 포즈의 포인트를 일러스트와 함께 직접 설명한다. 두근심쿵 상큼발랄! 여고생의 매력을 최대로 끌어내는 프로의 포즈와 포인트를 러프 스케치 80점과 함께 해설.

-AK 디지털 배경 자료집

디지털 배경 카탈로그-통학로·전철·버스 편

ARMZ 지음 | 이지은 옮김 | 182×257mm | 192쪽 | 25,000원

배경 작화에 대한 고민을 이 한 권으로 해결!
주택가, 철도 건널목, 전철, 버스, 공원, 번화가 등, 다양한 장면에 사용 가능한 선화 및 사진 데이터가 수록되어 있는 디지털 자료집. 배경 작화에 편리하게 이용할 수 있는 각종 데이터가 수록되어있다!

신 배경 카탈로그-도심 편

마루샤 편집부 지음 | 이지은 옮김 | 190×257mm | 176쪽 | 19,000원

만화가, 애니메이터의 필수 사진 자료집!
배경 작화에서 편리하게 사용할 수 있는 번화가 사진을 수록한 자료집.자유롭게 스캔, 복사하여 인물만으로는 나타낼 수 없는 깊이 있는 작화에 도전해보자!

디지털 배경 카탈로그-학교 편

ARMZ 지음 | 김재훈 옮김 | 182×257mm | 184쪽 | 25,000원

다양한 학교 배경 데이터가 이 한 권에!
단골 배경으로 등장하는 학교. 허나 리얼하게 그리려고해도 쉽지 않은 학교의 사진과 선화 자료뿐 아니라, 디지털 원고에 쓸 수 있는 PSD 파일까지 아낌없이 수록하였다!

사진&선화 배경 카탈로그-주택가 편

STUDIO 토레스 지음 | 김재훈 옮김 | 190×257mm | 176쪽 | 25,000원

고품질 디지털 배경 자료집!!
배경을 그릴 때 편리하게 활용할 수 있는 선화와 사진 자료가 수록된 고품질 디지털 자료집. 부록 DVD-ROM에 수록된 데이터를 원하는 스타일에 맞춰 자유롭게 사용하자!

판타지 배경 그리는 법

조우노세 외 1인 지음 | 김재훈 옮김 | 215×257mm | 160쪽 | 22,000원

환상적인 디지털 배경 일러스트 테크닉!
「CLIP STUDIO PAINT PRO」를 사용, 디지털 환경에서 리얼한 배경 일러스트를 그리기 위한 기법을 담고 있으며, 배경을 그리기 위한 지식, 기법, 아이디어와 엄선한 테크닉을 이 한 권으로 배울 수 있다.

Photobash 입문

조우노세 외 1인 지음 | 김재훈 옮김 | 215×257mm | 160쪽 | 21,000원

CLIP STUDIO PAINT PRO의 기초부터 여러 사진을 조합, 일러스트를 완성하는 포토배시의 기초부터 사진을 일러스트처럼 보이도록 가공하는 테크닉까지. 사진을 사용한 배경 일러스트 작화의 모든 것을 담았다.

CLIP STUDIO PAINT 매혹적인 빛의 표현법 보석·광물·금속에 광채를 더하는 테크닉

타마키 미츠네, 카도마루 츠부라 지음 | 김재훈 옮김 | 190×257mm | 172쪽 | 22,000원

보석이나 금속의 광택을 표현해보자!
이 책에서 설명하는 방식을 따라 투명감 있는 물체나 반사광 표현을 익혀보자!

동양 판타지 배경 그리는 법

조우노세 외 1인 지음 | 김재훈 옮김 | 215×257mm | 164쪽 | 22,000원

「CLIP STUDIO PAINT」로 동양적인 분위기가 나는 환상적인 배경 일러스트 그리는 법을 소개한다. 두 저자가 체득한 서로 다른 「색 선택 방법」과 「캐릭터와 어울리게 배경 다듬는 법」 등 누구나 알고 싶은 실전 노하우를 실제로 따라해볼 수 있도록 안내한다.

CLIP STUDIO PAINT 브러시 소재집 자연물·인공물·질감 효과

조우노세 외 1인 지음 | 김재훈 옮김 | 190×257mm | 168쪽 | 21,000원

중쇄가 계속되는 CLIP STUDIO 유저 필독서!
그림의 중간 과정을 대폭 생략해주는 커스텀 브러시 151점을 수록, 사용 방법과 중요 테크닉, 직접 브러시를 제작하는 과정까지 해설하였다.

■ 저자 소개

하야시 히카루(林晃)

1961년, 도쿄 태생.
도쿄도립대학 인문학부/철학과를 졸업하고 본격적으로 만화가 활동을 시작했다. 비즈니스 점프 장려상, 가작 수장. 만화가 후루카와 하지메, 이노우에 노리요시의 지도를 받았다. 실록만화 「아자 콩 이야기」로 프로 데뷔 후, 1997년 만화・디자인 제작 사무소 Go office(고 오피스)를 설립. 『만화 기초 데생』시리즈, 『캐릭터의 기분 그리는 법』(하비재팬), 『코스튬 그리는 법 도감』, 『슈퍼 만화 데생』, 『슈퍼 투시도법 데생』, 『캐릭터 포즈 자료집』(이상 그래픽사), 『만화 기본 연습 1~3』, 『의상 주름 그리는 법 1』(코사이도 출판) 등 국내외 250권 이상의 '만화 기법서'를 제작했다.

■ 역자 소개

문성호

게임 매거진, 게임 라인 등 대부분의 국내 게임 잡지들에 청춘을 바쳤던 전직 게임 기자. 어린 시절 접했던 아톰이나 마징가Z에 대한 추억을 잊지 못하며 현재 시대의 흐름을 잘 따라가지 못해 여전히 레트로 최고를 외치는 구시대의 중년 오타쿠. 다양한 게임 한국어화 및 서적 번역에 참여했다.
번역서로 『데즈카 오사무의 만화 창작법』, 『전투기 그리는 법』, 『손동작 일러스트 포즈집』, 『미니 캐릭터 다양하게 그리기』, 『에로 만화 표현사』, 『영국 사교계 가이드 : 19세기 영국 레이디의 생활』, 『영국의 주택 : 영국인의 라이프 스타일』, 『초패미컴(공역)』등이 있다.

■ STAFF
● 작화
　모리타 카즈아키 (Kazuaki MORITA)　siny
　신조타쿠야 (Sinjoutakuya)　　　키무라 유이치 (Yuuichi KIMURA)
　유키노 이즈미 (Izumi YUKINO)　　하야시 히카루 (Hikaru HAYASHI)
　　　　　　　　　　　　　　　　　　　　　　　　(순서 무관)

● 커버 원화
　모리타 카즈아키 (Kazuaki MORITA)

● 커버 디자인
　이타쿠라 히로마사 [리틀풋] (Hiromasa ITAKURA -Little Foot inc.-)

● 편집・레이아웃 디자인
　하야시 히카루 [Go office] (Hikaru HAYASHI -Go office-)

● 편집 협력
　카와카미 세이코 [하비재팬] (Seiko KAWAKAMI -HOBBY JAPAN-)

● 기획
　야무라 야스히로 [하비재팬] (Yasuhiro YAMURA -HOBBY JAPAN-)

초판 1쇄 인쇄 2019년 9월 10일
초판 1쇄 발행 2019년 9월 15일

저자 : 하비재팬 편집부
번역 : 문성호

펴낸이 : 이동섭
편집 : 이민규, 서찬웅, 탁승규
디자인 : 조세연, 백승주, 김현승
영업・마케팅 : 송정환
e-BOOK : 홍인표, 김영빈, 유재학, 최정수
관리 : 이윤미

㈜에이케이커뮤니케이션즈
등록 1996년 7월 9일(제302-1996-00026호)
주소 : 04002 서울 마포구 동교로 17안길 28, 2층
TEL : 02-702-7963~5　FAX : 02-702-7988
http://www.amusementkorea.co.kr

ISBN 979-11-274-2766-5　13650

Onnanoko no Karada no Egakikata
Kyara Bone to Nikkan wo Tsukande Sekushi na Onnanoko wo Egaku

ⒸHikaru Hayashi / HOBBY JAPAN
Originally Published in Japan in 2019 by HOBBY JAPAN Co. Ltd.
Korea translation Copyright Ⓒ2019 by AK Communications, Inc.

이 도서의 국립중앙도서관 출판예정도서목록(CIP)은
서지정보유통지원시스템 홈페이지(http://seoji.nl.go.kr)와
국가자료공동목록시스템(http://www.nl.go.kr/kolisnet)에서 이용하실 수 있습니다.
(CIP제어번호: CIP2019032918)

*잘못된 책은 구입한 곳에서 무료로 바꿔드립니다.